光影

有溫度的影評人

Kristin ——著

華爾滋

每部電影，
都是一支擁抱內心的迴旋舞

在黎明破曉時》、《愛在日落巴黎時》到《愛在午夜巴黎時》三部曲出發，一如她的社群專頁名稱「一頁華爾滋 Let Me Sing You A Waltz」，便出自《愛在日落巴黎時》茱莉蝶兒自彈自唱，無關音準也美如詩語的〈A Waltz for a Night〉裡頭首句歌詞。我們總會因著某件在他人眼中平庸或是通俗的事情而決定出發，千人眼中的無意義，只要在「我」心中不凡，就是每個人創作或閱讀的抵達之謎。將書中的電影一字排開，從《淑女鳥》、《她們》、《樂來越愛你》、《阿飛正傳》、《鬥陣俱樂部》、《異星入境》、《大法官》到《小偷家族》、李安的「父親三部曲」（一九九一年的《推手》、一九九三年的《喜宴》、一九九四年的《飲食男女》）、橫越了語言與時間，大約都曾經在 Kristin 的心中像是茱莉蝶兒般那樣唱起歌來，只是有時引心震顫、有時心碎。

閱讀這本書收起的三十一組電影時，我在某些電影之中，卻也在某些電影之外。可是那些文字無涉劇情與理論，它們是電影外的新生創作，是一次全新的散文閱讀旅程。於是，你看她講愛情電影時，浮想聯翩地談起林書豪或網球名將納達爾，藉由他們，說起平凡與不凡、追求與冒險。Kristin 在書裡一段，無意間寫

下：「自幼只喜歡閱讀，不喜歡動筆寫。」那麼，最初的她因何而寫呢？若以書作答，或許是試圖解釋生命的能動，如同她寫：「我想，人們都有透過語言所可以解釋的，也有透過語言所不能解釋的，例如孤獨，例如宿命。」長路盡頭，那些電影與電影感匯成了河道，她終究開始以書寫行舟。

這些電影之中，當然也藏有她人生的密碼。於是在某些電影角色間，她如同轉頭對你說話，告訴了你，為何她寫、為何她看。「其實多數故事本質都是相似的，重點在於創作者如何說、怎麼說，縱使悲劇永流傳，但像 E. M. 佛斯特認為圓滿的結局是必要的，並非全然是妄想，因為我們都知道現階段的人生還有無數個以後。」或者是當你細覽全書的五個章節時，倏忽發現，不管是「不想擁抱我的人」、「悲傷的語言」到「難以再說對不起」，全是張國榮唱過的歌曲。談以後的人，總藏著從前，如此再看這些影與人，全都成了 Kristin 以字彌封的故事，成了她私人版本以心魂篆刻的一句「勿忘影中人」。

讀完此書的沉夜裡，我總會想到書中也寫過的電影《她們》。在電影末，姊妹們聊起「喬」與她的創作，當喬說寫這些日常的瑣事，似乎一點也不重要，寫作其

實也無法提升重要性，又為何要寫呢？「因為寫下來就讓它們變得重要。」

其實書寫與電影，為我們提供了許多瞬間情感的立體與切面，同樣一個文本，

《異星入境》與原著《你一生的故事》（姜峯楠），便很好地拆解了、旋轉了故事，

抵達彼此不能抵達的所在，從此更是兩個故事（感謝我們都不只有一個故事）。

Kristin 寫電影，便像如此，於是那些影評也似趨吉避凶的真言，「願你前方無浪，

後方有樹，願我們一生被愛，歲月靜好。」慧解溫柔，不沉淪耽溺，她的文字與電

影互相成為了華爾滋圓舞曲的舞伴，往前是如何構成、往後是為何存在。

作者序

在孕育第一本書成形的過程中，遙想恍如隔世的校園生活，朝夕相處的同學們即將各飛東西，不例外紛紛於人手一本的高中畢業紀念冊寫下祝福；戲謔有時，真誠有時，天藍底色配上再熟悉不過的祥和校園景致，乘載的是單手無法支撐的回憶重量。事過境遷多年，大致內容早已難以喚醒模糊印象，唯獨一則留言，至今仍清晰記得，那時渾渾噩噩如我瞄上一眼隨之嗤之以鼻。「期待以後會在誠品書店看到妳的書。」怎麼可能。

一定年紀之後，日子過著過著，總會在三兩刻的恍惚中突然意識到，命運從來都不是無預警發生在我們身上，始終是對現階段的我們所做出的回應，無論正面，無論負面。彼時如願進入中文系，卻晒得像黑炭也讀得像體育系，現身於球場的時數遠大於教室；任性申請英國碩士，等到一切靜止下來，才發覺遠離中文的生

活竟如此索然無味、貧乏枯竭。緊接著短短的兩年內，在幾個陌生國度，一段青黃時期，不知不覺迎向至今最大的轉捩點，從此斷然區隔出以前與以後。因為某些微小的決定，大大改變了以後的人生。

在不知不覺中漸漸開始喜歡紀錄，老派地用紙筆記錄看過的電影、讀過的書籍、和誰出去、做了什麼事情皆一一列下，卻不善於記錄自己真實感受與內心情感，所以總是得以一種迂迴的方式，抒發於文字與文字之間，寄情於影像與影像之中；漸漸的，一針一線，一點一滴，交織成了小小的宇宙。就是那時才察覺到，寫下來，一切才有可能不被遺忘，所以主動地接收，用力地感受，努力地成長，多方地接觸；勤於向比自己高好幾層級的人學習與看齊，不時回望過去的初衷，時時提醒自己是誰，如何走到了現在，心懷感激我們一向幸運。

「我知道我的電影沒什麼大市場，但我相信它會滾出一些東西，它會使一些人看了我的電影，有一些感覺跟思考。」——蔡明亮

怎麼走到這一步的，總是百思不得其解。憶起日前不經意聽到蔡明亮導演這一段有感而發，瞬間停下鍵盤上快速挪動的雙手，彷彿心聲輕輕巧巧被述說出來。在心底頻頻點頭。做這些事可能沒什麼潛在商機，也沒什麼獲利空間，但卻能夠自我督促不斷向上攀爬，持續看見過去的不足。謝謝願意捧起這本書的你，點亮了矛盾迷惘中的千萬個身影，一起在無限創作裡尋找軌跡，腳踏實地盡力成為一個最好版本的自己。

以前慣於虎頭蛇尾，現在決定了就硬著頭皮。看著悉心呵護的天地逐漸茁壯是一個起點，從無到有灌溉出這一本書則是另一個階段的起點。期許自己生出更多時間、更多餘力平衡好生活中每一件事的起點，學會蹲下，學會堅定，學會溫柔；不要害怕玷汙美，不要畏懼攫取愛，多看一點他人的故事，多相信一點虛構之中的真實，多堅持一點，在那條屬於自己的路上昂首闊步。

Kristin

目錄

第 4 幕　悲傷的語言

第1幕

不想擁抱我的人

就像日出，就像日落，我們出現，我們
消失。對於某些人而言，我們曾如此重
要，但其實我們只是彼此的過客。

——《愛在午夜希臘時》

1

愛到最後是無能為力
《愛在黎明破曉時》

水到渠成是這樣的，在命運回應的過程裡掙扎著迎合浪潮，那大概是我有生以來第一次動念，想提筆，想創造，想留住什麼。夜景靜靜燃燒，思念逐步攀升，於是縱身潛入影像語言的世界，在陌生風景裡尋找彼此的蹤跡。臉書時代底下，一處具備安全距離又得以逃避現實的夢境，應運而生。覓一句他人的故事，寫下屬於自己的感動與理解。

現在想來，落落一長串英文名稱「Let Me Sing You A Waltz」取得並不理想，對於初來乍到的讀者是一目難瞭然，不情不願必須口頭介紹時更顯拗口。但不知堅持

什麼，心底不時傳來的陣陣聲響彷彿說著，非如此不可。漸漸地天真已逝，純真淡去，不再執著世事都應有答案，亦不再埋怨世間大部分處於灰色地帶；緩緩地接受了些許風霜，些許憂傷，從懂得人與人的連結開始，我們才得以望穿真實，才得以看清言語無法度量的事實，好比孤寂，好比缺席。

奇特的是，稱不上好或壞的人生往往比電影更加荒謬。馬克‧吐溫說：「虛構情節至少還遵循一定邏輯，但現實泰半毫無邏輯可言。」縱使無法斬釘截鐵斷言何謂荒謬，電影卻為平庸的日子延伸出整個宇宙，得以從雲霧上方俯瞰腳下繁星。難免有一些遺憾，有一些失落，有一些迷惘，有一些慚愧，在可預期的未來裡繼續前進，哭著笑著也就接受了缺角，接受了未曾完美的一切。

聽聞無數次，太多人有意無意都會提到，《愛在黎明破曉時》對他們而言過於美好。或許幾年前的我也會理所當然這樣認為吧，對愛情電影的誇張反應嗤之以鼻，對浪漫故事的一廂情願不置可否，然而當你開始讀懂一點非如此不可的義無反顧時，也已漸漸離愛愈來愈遠。心境總是隨著年齡的腳步變化，反反覆覆的重逢情

緒漸趨哀傷，那曾是導演李察‧林克雷特從未寄出的浪漫情書，曾是演員伊森‧霍克彌補現實缺憾的寄託。滿心嚮往之人見到浪漫極致的邂逅，有所共鳴之人，不出在擁有相似的故事開頭後，嘗到欲說還休的不容完美。緩緩交融於同一個身體裡，我看見了煙花易冷的愛情姿態，察覺了現實與夢境的巨大落差，矇騙了失去才懂得用力珍惜的遺憾。

畫面結束在席琳與傑西各奔東西的情景。我想，在列車繼續前進後，席琳那記憶中令人心生憐惜、暗自神傷的身影，也許竭盡全力壓抑情緒，不停尋找卸責的理由，淚水卻不聽使喚一波一波持續湧出眼睛，夾雜一些遺憾、一些無助、一些羞愧、一些不捨，說服自己昨日的衝動合情合理，說服自己不會識人不清。我們這一生，又可能邂逅幾個願意讓你毫不猶豫改變方向的陌生人呢？

初識沒多久的兩人，漫無目的步出車站，周遭還圍繞著些許尷尬和戒心，信手拈來的蜜月說詞幾秒旋即被路人識破。他們隨興於公車上言不及義地相互提問，陽光灑落她輕瀉而下的金色長髮，半掩的側臉更覺璀璨動人。他一度輕舉著手渴望拂過髮絲，卻又故作鎮定地擱置後方，發乎情止乎禮的舉手投足皆顯得過於刻意，恣

意萌生的愛在凝望的眼中之光自然而然綿延開來，那是靈魂殷切期盼對方呼喚的聲音。

許多人至今仍難以忘懷的，莫屬肩膀相依、擠在黑膠唱片行狹窄試聽室的一幕。嘴巴沉默時，心跳聲似乎不由自主洩漏了祕密。她抬頭時他看向兩旁，他低首時她移開視線，竭力閃躲卻又情不自禁，不敢放任自己的目光太過張狂。總有些時候，說不出口的只能寄情於歌曲，看似風平浪靜，內心風起雲湧；輕輕的，靜靜的，不強取，不豪奪，不刻意，不迎合，隨著耳邊飽滿深邃的嗓音，若有似無撩撥彼此心弦。

彼時維也納介於春夏交界之際，像極了那年紫藤盛開的羅馬。兩人你一言我一語的相處過程，隔閡層層瓦解。無邊夜色彷彿流竄在異國街頭的一股暖流，拂過夕陽的光暈，晚霞的黯淡，摩天輪的嘆息。河畔流浪詩人的微微一笑，緩緩流過心中點滴滲出；偶爾幾秒倏忽即逝的剎那，水波之間盈滿點點星光。用不著被過去束縛，也無須為未來擔憂，是最值得追求的瞬息。他們創造了屬於彼此的時空，也遇見兩個靈魂碰撞時的無悔駐足。

曾經覺得這兩個浪漫極致的身影有點傻，留下聯絡方式、電話或電子信箱諸如此類，也就不須如此迂迴繞了一大圈才回到彼此身邊。但後來漸漸領悟，或許如此選擇對於相隔兩地的人而言，才是恰到好處的相處模式。假使透過通訊軟體，便得面臨毫無交集依然得刻意硬聊的生活，重複徒留形式的噓寒問暖、互相猜忌，甚至忍耐某一方的不忠行為，緣分可能也這麼被消磨殆盡。一首英文歌是這樣唱的：

「我很慶幸從來沒有住在海邊，所以從未厭倦沙灘；我很慶幸不在山上長大，可以持續追問世界所能觸摸的高度。我很喜歡這座城市的距離，讓人能靜靜想像每一處熱鬧的街景。」就是因為從未擁有，才得以不停勾勒彼此陪伴的生活點滴。

輕輕吻別淡淡放手，得之我幸不得我命，手機始終存放一張傑西瀟灑的仰角側臉。你知道，愛是一件相當複雜的事情，難道天長地久的感情才不算失敗嗎？渾然天成的落日餘暉也許只燃燒十分鐘，夜幕低垂的靜謐燈火也許只閃耀一小時，分分秒秒都在變化。縱使帶不走一片雲彩，一切依然於記憶中真實迴盪，正因並非永恆無窮，而更令人屏息豔羨。王爾德言：「浪漫之事處處存在俯拾即是，但對真正的浪漫主義者而言，背景就是一切。」在兩人之間，背景全留給愛情，像牛津，像

威尼斯，像維也納；像是失焦而鮮明的照片，像作家安德烈‧艾席蒙描繪的愛情模樣，許多電影都藉由模糊焦距宣告回憶即將開始。歌劇院在身後靜默，眷戀溫柔如海夾雜哀愁，遺憾宛若風的氣息，緩緩飄散於古老城市的呼吸起伏中。從第一次怦然親吻走到最後一次顫抖觸摸，不為這段際遇強求更多，不為生命的一部分刻意美化；於千萬人之中，於千萬年之中，沒有早一步，沒有晚一步，沒有別的話可說，唯有輕輕問一句：「噢，你也在這裡？」

因為《愛在黎明破曉時》，讓我得以繼續相信，「如果人間有神，一定是介於人們之間的空間裡；假使世間有魔法，一定是為了讓人們彼此分享、彼此理解而存在。」當我們從認定命運是操之在己，走到正視命運的無能為力時，才是真正學會坦然面對人之別離與相遇的時刻。風起浪湧，風停浪止，世界復歸寧靜。我們背道而馳，凝視片刻，將不朽黎明前的快樂與遺憾全數盛入碗中，從此一年用棉花棒沾取丁點回味，生怕一不小心，碗裡就僅存濃得化不開的遺憾。

2

不問是否值得
《愛在日落巴黎時》

「世間所有的相遇，都是久別重逢。」

—— 《一代宗師》

早已在心底反覆回憶多次，那是乍暖還寒的春季，不知何時興起的念頭，漫不經心便置身夢寐以求的陌生國度。湛藍海水徐徐拍打碎石海灘，斜臥寧靜和諧的氛圍，倚傍七彩層疊的山城。夕陽絢爛絕景緩緩沒入橘色漸層邊際，從沙灘微風拂面吹向歷史斑駁的城鎮。每每想來，那道大門彷彿夢的入口，不往前踏一步便無法看清陰影之下的樓梯通往何方。一個微不足道的小小舉動，似乎開啟了平行時空的另一端，相遇的起點。

雙手合十，閉上眼睛，三枚銅板，由左往右肩後面丟入萬馬奔騰的許願池中，心中默默許著三個制式化的願望。後來你含笑問我有實現嗎？只感覺唇角嘗到了一種苦澀，低首是一霎風雨與冰雹呼嘯而過的晴空，抬頭則依稀望見烏雲邊際的銀邊。視線重疊於清晨的駕駛座上，那雙手曾遙指滿城奼紫嫣紅，紫藤花彷彿訴說著

「幸福注入悲傷的奇異時刻」，恍惚憶起昨夜凝神細看的滿天星斗。

在內心反覆琢磨非刻意的濫觴，連結著靈與肉一條細線從胃中穿出，就這麼愈拉愈遠，隱隱作痛；像夢一場，不知為何會來到此處，也看不到夢境盡頭。任憑周遭人聲鼎沸，思緒已隨你忙碌的身影飄散空中。忐忑不安躡手躡腳走到房間外，一切都沐浴在柔光裡。聽不清你對著話筒爭吵是哪一國語言，識趣地轉身走到樓梯口，心心念念終於聽到後方急促的腳步聲，剎那間，過去所有的詩情記憶都不曾如此美麗。

靜謐深沉，鴉雀無聲，石子路沐浴著糖霜光澤，稀疏路燈灑下橙光，同樣溫暖的笑容再次鑽入靈魂深處。情不知所起，生命樂譜彷彿因此從中段開始改變了動機。那座承載了千百年歷史的古城沒有山，七座丘陵高低起伏如古蹟般散落於市中

心。我們笑談彼此都觀賞過的電影歌曲，風景隨你悠閒輕鬆的口吻傾瀉而出。當溫差過大的夜色灑落，身旁遞過來鮮豔欲滴的紅色玫瑰，也抵不住瑟縮在外套下的胸口起伏。言不及義若有似無串起曾經擦肩的同一片雲朵，燈火通明的都市點點閃爍，你低頭看見了我黯淡的微光，而我恰巧抬頭，望進了你的眼眸溫柔如海。

「我們所做的一切，都只是為了能被多愛一點吧。」世人總歌頌著愛情的永恆與無私，卻忘記愛情本身就是天底下最自私的事物，畏懼離別，害怕失去。

「對於三十歲以後的人來說，十年八年不過是指縫間的事；而對於年輕人而言，三年五年就可以是一生一世。」

張愛玲這麼說，是否波瀾不驚、心無旁騖的歸屬感，只會於一生中天光雲影的白晝與月明星稀的夜晚裡撞擊出火光，從此塵埃般停駐，無法再度因風而起。然而，等到大浪洶湧襲來，才發現原來狂風驟雨會落在眼裡，原來枯葉飄零會壓毀情緒，原來夢境遠離會支離破碎。世界持續運轉，我們束手無策，或早或晚終究漸漸體會到，能緩和紛飛思緒的是年歲，能撫平劇烈脈搏的是寂寞。其實恆星看起來永遠都是無聲運行，靜靜獨舞，同時望著倏忽即逝的過去與模糊不清的未來，一切欲

說還休皆風化成了愛恨癡嗔的掌紋。

「年輕的時候，以為這輩子會遇見很多心靈相通的人，有一天才領悟到那是少之又少。」而往往心與心觸碰的當下便能察覺，為了想像你眼裡的繁星與天空，我們敞開靈魂，透過文字一圈一圈繞成了整個銀河系。而某一天也將在無意間發現，因你譜出的宇宙裡，蘊藏陽光和雨水，寄託千萬對情侶。這座「窮極一生也無法盡覽的城市」，不因時間流逝而失去隱然的偉大。我所書寫的一切，始於每一塊磚瓦，卻不終於每一塊石頭。回首過去，望向未來，在藍天與夜空之中，在流水與雲朵之間，在靜謐與祥和的昔日，思念沒有分秒停滯。

在《正常人》中，康諾為了梅黎安進入都柏林三一學院，《墨利斯的情人》裡，墨利斯再也無法抽身；《燃燒女子的畫像》的艾洛伊茲從此不停尋找樂章裡的風暴，《樂來越愛你》的蜜亞因此養成持續聆聽爵士樂的習慣。回到《愛在日落巴黎時》，傑西為了保留維也納的記憶成為一名小說家，席琳則寫出一首華爾滋舒緩痛楚。

就如《正常人》闡釋的，我們因為愛上一個人，做出某些決定，彷彿主動開起一扇隱藏的門，像是眼前出現全新的視野，像是一腳踏入陌生的世界，整個人生開始走上另一條道路；然後你努力成長，不停調整腳步，渴望凝視相同的方向，渴望成為與對方相匹配的存在。即使最後走著走著便走散了，這些際遇，卻已然成為我們著地的重量，與生命中難以切割的一大部分。

猶記得此生第一度的吻別是如此至痛至深，淚眼矇矓一如人因愛而盲目，言不由衷承認有愛就有痛。一轉身，落葉飄散於四季更迭瞬息之間。人在，人走，分離，重逢，只有周而復始的聚散離合，因緣際遇往往望不見始與末。

「愛在三部曲」意味著感情的三階段，「從人與人之間的無限可能，過渡至人與人之間的應有模樣，最後到人與人之間的真實景況。」主演伊森・霍克這麼說。

經歷過逝者如斯的花開花謝，時間給予的答案盡在不言中。聚散之際，多少年倏忽即逝；繁華落盡、歲月銘刻之後，生命依然靜靜在一旁從未喧嘩。最浪漫的是各自在時而湍急、時而徐緩的洪流中載浮載沉過後，努力回到彼此身邊，生命節奏依然不謀而合。回望片刻平淡組成的美麗永恆，即使擁有的時間只是一次日出，一次日

落，繼續試圖拼湊以後或許可能降臨的平凡幸福。

《愛在日落巴黎時》迎來影史最美的結局之一。所有愛情故事不出告訴人們，要鼓起勇氣玷汙美，要鼓起勇氣攫取愛。那縱身一躍過了以後呢？你不敢問，也不願問值不值得。歲月潮起潮落，沖刷出你我生命容器的新舊形狀；春去秋來，幾度夕陽紅，額頭上輕輕落下的吻彷彿總是安撫時間過於短暫的騷動，始終得耗盡一生追尋屬於自己的答案。從一而終是愛，天涯何處無芳草也是愛；弱水三千是愛，一分鐘的朋友也是愛；纏綿悱惻是愛，同眠共枕的慾望也是愛；生死相許是愛，年深月久的生活也是愛，但又有誰真正懂愛了？蒙田只有一句，因為是他，因為是我。儘管捉摸不透生命的終點與方向，也說不清一往而深的情從何而起，我們仍欣然擁抱悲歡離合的每一個時刻，呼嘯而過的都是風景。原來，人生中的易捨處、難捨處，終究難以真正捨棄。

3

偶然的必然
《愛在午夜巴黎時》

閒暇時總管不住自己的腦袋，思緒紛飛於熟悉的面容又加深幾條皺紋、又增添幾分風霜。此情此情即使夢中也沒有預料過，談笑間少了份初識時的未知與矜持，多了些日常生活的樸實與自在。凝視著你一派輕鬆地一一講述工作、家人和理想，溫暖的色澤依舊閃耀在微笑綻放的側臉。

說熟悉也不過仔細端詳幾次，只是二十歲以後的時間一拉就三年五年，周圍冷冷冰冰，卻猶如顫抖佇立於雲端之上，似夢似真，搖搖晃晃，隱隱作痛，似乎隨時都有從高處墜落的可能，粉身碎骨。

還是喜歡在你身邊的氣味，而非你本身的氣味，夾雜眷戀與依賴，恍恍惚惚牽

著手總是比較安心。一階一階登上高處，一次一次按下快門，彷彿留住瞬間未來就

能擺脫飄忽之感，不願視之露水，讓彼此長成了沉默的形狀。抿著嘴一語不發，望

向你真誠的視線，那是真誠吧？低著頭陷入沉思，回應你話中的以後，還有以後

吧？忍不住在腦海中勾勒一些幸福的畫面，自顧自無視於人世的滄桑聚散。

　　你無從透過理性，解釋為何只有這個人才足以讓我們感受到「活著」，只要知

曉他存在也就足矣。無論經過多少時光流轉，無論人事皆已滄海桑田，單單一個

眼神交會、一個眸微笑，我們依然會為了瞬間漏了幾拍心跳，先是語塞，後是哽

咽，除了言語以外的隱藏都顯得拙劣。恍惚覺得過去於朦朧不清的人生努力了大半

輩子，都只為了迎向這個無比清晰的時刻。既陌生又熟悉的距離，像透著光的薄紙

隔在兩個身影之間，沒有人輕易尋求回應，舉手投足所傾瀉的卻是彼此未成曲調的

無盡思念，讓人在那一剎那差點相信，或許距離沒有想像中遙遠，或許現實沒有想

像中殘酷，或許緣分也不總是如此令人遺憾。

　　時常思考，命運可能不是線性前進的，或倒退，或交叉，或斜線，或彎曲。即

使生命走到盡頭，人生也不見得就是終點，有時候自身的結局甚至需要仰賴他人代

筆，不停圍繞著無法自欺欺人的心之所向，迂迂迴迴、磕磕絆絆地遊遍星辰。光陰兀自流逝，世界漸趨複雜，人生卻卡在記憶的某處，因此長夜漫漫，因此多愁善感。

湯顯祖在《牡丹亭》寫下：「情不知所起，一往而深。」金庸《笑傲江湖》補上：「恨不知所終，一笑而泯。」人生兩大難題瞬間輕輕地、淡淡地下了眉梢。正因生命中存在著那些不能承受之輕，所以再無拘無束的感情最終都需要落地。嚮往美好同時代表著必須承擔重量，真實的爭吵，真實的釋懷，真實的相處，真實的銘心刻骨。「這個世界裡有太多不願改變、難以改變與無法改變的事物。」東山彰良這麼寫。時間稀釋憧憬，生活沖淡熱情，年歲加深成見，連結逐年遞減，卻在繁華落盡時領悟了那身影依舊搖曳於燈火闌珊處的可貴，活在午夜之前是一種現實人生難以成全的理想狀態。

生命到頭來都會圓滿，在一個十年與一個十年之間，觀眾細細填上自身記憶。

與其解釋成浪漫地為了某一瞬間從此改變節奏，不如說因為眼前的人，終於找到了努力的方向。；學著偏移，學著妥協，學著忍受，學著腳踏實地，學著面對生活，看見愛情的弱不禁風也看見愛情的純粹與真摯。二十年前聊的是理想，十年後談的是

遺憾，而現在吹起的只剩現實。她仍舊是羞澀一笑、抱著吉他唱歌的昔日模樣；他依然是毫無保留表達所愛的少年。紅塵路上有幸於最美的年華相伴同行，無論僅有一次或數十載的日出日落，早晚會以過客之姿在某個渡口離散。他們曾是維也納、是巴黎、是希臘的過客，而某一天，也終將成為彼此的過客。

「我聽過一個故事，德國部隊一度占領巴黎，後來必須撤退，就在聖母院裝了炸藥，打算把它炸了。他們留下一名士兵負責按鈕，但那個人只是坐在那裡，就是下不了手。後來盟軍攻到聖母院，發現引信和所有炸藥都原封不動。他們在聖心堂、艾菲爾鐵塔和另外兩個地方也發現同樣情形。我一直很喜歡這個故事。」

「可是你必須想，總有一天聖母院也會消失。那裡本來也是另一座大教堂。」

「就在聖母院的位置？」

「對啊，所有東西都會過去，無論是人還是建築。你知道嗎？我從來沒有搭過這種船。我都忘了巴黎有多美，有時當你住在某座城市，你甚至不會再正眼瞧上一眼。」

十年前的對話，於冥冥中成了預言。二〇一九年四月十六日，巴黎聖母院在照亮夜空的炙熱火光中化為灰燼。不禁嘆息，終究一切有形事物都會灰飛煙滅。曾經在底下仰望歷史銘刻的宏偉，曾經在裡面感受蕭穆崇高的流動；塞納河靜靜沉默一旁沖刷世事滄桑，逝者如斯不舍晝夜，石牆皺紋鑿出了這座城市的不朽歲月，見證過無數樓起樓塌、毀滅重生。尋常夜色仍妝點著孤獨絕望的世界，美與惡相倚，光與暗並存。猶記得耳畔傳來陣陣交響樂章，燭火光影搖曳撫靜人心，終於體會到在時空凝滯之際、在隔絕塵世之時，被一股伴隨強烈莊嚴與痛楚卻從未體會過的神聖之感所深深撼動。人可以沒有宗教，卻不能沒有信仰，縱使萬事萬物皆非不滅，然而那時此刻的瞬間化為永恆。古老教堂的鐘聲依然持續迴盪在那一年的記憶裡，未曾凋零，兀自閃耀。

我們只能矇著雙眼，憑空設想自己後半段的人生，以為一切都可以按照腦中想像的脈絡發展，似乎許下平凡的願望就足以安於平凡。好比用不著大富大貴，沒有結婚也不打緊，只要從事自己熱愛的事物，有一處遮風避雨的屋簷，晴天時不愁無

書可讀，聽雨時不乏美酒相伴；擇一位心靈相契的伴侶過著相知相惜的柴米油鹽生活，尚有餘裕也無須奢求太多。阿莫多瓦捫心自問，老去是什麼樣的感覺？永遠都不可能理想吧，還是得練習習慣父母的失望，還是得練習忍耐戀人眼裡逐漸黯淡的宇宙，還是得練習放下親手搞砸的人生。曾以為愛情可以撼動山林，最後才發覺，連所愛之人都無力拯救。

凝神注視著風起雲湧，直至風止雲散，或許真愛就是日復一日地傾聽與陪伴，就是反覆接受情感著地的重量。不僅僅會走過浪漫極致的童話與幸福生活的憧憬，也會有無從解決的爭執與無從改變的失落。從人生的拂曉、夕陽到夜幕籠罩；曾經愛情燒得炙熱，而今隨夜景餘暉持續閃耀，飄入尋常瑣事。反覆咀嚼年輕時從未想過的此情此景，身旁依然是那個熟悉的少年正自在談笑，只不過日子變得艱難了點；艱難了點也好，至少我們都還沒有因為顛簸而放棄自己選擇的一條路。

「就像日出，就像日落，我們出現，我們消失。對於某些人而言，我們曾如此重要，但其實我們只是彼此的過客。」

4

在千瘡百孔中相愛
《沒有煙硝的愛情》

似乎總是如此，愛上一個人，理由往往是附加的，隸屬於客觀與主觀之間的落差，嘴巴與身體的誠實度。任誰都足以列出一百個值得推崇的優點，卻不見得能說服自己喜歡、讚賞便等同於愛。反之亦然，有些作品我們能不假思索就點出一些難以忽視的缺點，但還是無法抑制在眼裡翻滾的海浪。他們給了你人生的頓點，相隔四個季節之後，仍舊在心底深處持續迴盪。

一部黑白光影流動的絕美電影，避重就輕的煙硝之外，只見含蓄內斂的優美詩意瀰漫於陰溝上方的星空，短短九十多分鐘便道盡綿延一輩子的情感重量。時空隨

著黑白色階流動，情感隨著黑白光影凝滯，音樂流淌出絢爛的色彩，不動聲色於時代劇變之下蔓延成四十年之久的淒美愛情。

《沒有煙硝的愛情》英文片名為「冷戰」，設定於二戰結束後歐洲鐵幕落下的靜默時刻，顧名思義是社會主義與資本主義的體制抗衡。巴黎與波蘭兩種意識型態的象徵，中產階級與無產階級的階級屏障，異常淒涼也異常迷人。眾所周知，二戰後十年是極端殘酷的年代，在動盪世紀裡，千千萬萬對戀人背負起時代所劃開的沉痛代價。愛情之偉大足以跨越隔閡與藩籬，但是戰爭、政治與意識形態一手創造出的矛盾衝突，卻乘載不了從價值觀與命運根本被撕裂的生活與生存重量。如同那道從未真正倒塌的柏林圍牆，土壤到天空硬生生將地球一分為二，他們就這麼來來回回遊走於兩個世界的接縫處。

片尾一行獻給父母的字樣浮現，意識到電影剎那間蒙上了一層真實濾鏡，原來謬思正源自於導演雙親洗盡鉛華的真實人生。過往成長的世界不只形塑了他們，也束縛了他們，兩人帶著極為鮮明性格與強烈魅力，像磁鐵一般相互吸引。其父親為一位思想相當傳統的男人，總說女人必須懂得適應，但母親卻並非如此溫順的性

格，導致這一段故事充斥著背叛、分離與復合。接著有了孩子，卻再度面臨爭吵與離婚，不歡而散各自離開家鄉。父親潛逃出境，就在導演十四歲時；媽媽為了遠離波蘭，帶著他嫁給一名英國男子。然而，多年之後，他的父母於異地再續前緣，決定長相廝守，拋下當時各自的伴侶義無反顧走上紅毯，最終流亡至德國定居。兩人之間的磨擦從未散去，母親更一度與年輕男子傳出婚外情，但這對無法承受分隔兩地的鴛鴦不再重蹈覆轍，依然選擇守在彼此身邊，因為他們都早已心力交瘁，疲於為了同一件事僵持不下四十年的歲月。

「但在抵達生命終點前的兩三年，他們是世界上最幸福的戀人，終於了解到除了彼此以外自己一無所有。國家城市會變，政治情勢會變，情侶、妻子會變，他們深刻明白這個世界上真正存在的只有她，只有他。這就是劇情主體，雖然聽起來並不像一個愛情故事，而是一場極其失敗的婚姻。神不願意讓你擁有一段美好的理想愛情，你會寧可只要活在平凡的關係、穩定的環境和單一一個國家就好。」

　　——《沒有煙硝的愛情》導演　帕威．帕利科斯基

冷戰陰霾層層籠罩，出身低微卻擁有迷人嗓音與獨特魅力的少女，因為一場徵選而遇見了才華出眾的音樂家，兩人的愛情在疏離冰冷的氣息中注入一股暖流，政治利益的手卻漸漸伸入了波蘭民族藝術的舞臺。前面明白易懂的謊言遮蔽了煙硝，後面無法理解的真相體現於音樂。造化弄人的多舛命運，讓兩人的青春年華消磨於顛沛流離與相思之苦。因藝術而結合，也因藝術而相斥，這是無疑為一段極為困難的感情，我們同時也看見了相當深沉的愛情，緊緊牽引天涯兩端。

一幕重逢很是觸動，停留在激情過後她怔怔出神的凝視。鏡頭漸漸失焦，夜深如水泛起點點光芒，瞬間喉嚨湧上一股酸楚，長驅鑽入五臟六腑，斗大的淚珠斷線於轉瞬之際。景框之外愁思千迴百轉，緩緩拍打心底的海岸，一次比一次深沉，一次比一次撼動，彷彿靈魂抽離軀殼。那一刻你可以說鐘擺殺死了時間，那一刻不再畏懼前方迎來的是大浪、狂風還是驟雨，領悟到凌駕生命本質的生存意義始終懸在原處。鐘聲再次敲響，燈塔再度燃起，那是他這輩子最愛的女孩，也是她這輩子最愛的男人，他們一無所有也瞬間擁有全世界，其他人世間的物質無不相形失色。原

來死生契闊裡還能見證變與不變，一無所有時依然渴求彼此，而物換星移後，也只願這一生永遠駐足於愛之恆久與無盡。短短幾分鐘裡，逐漸分不清自欺欺人與自我對話的區別，還是會為了這樣悲傷的愛情故事感到心碎，還是會為了如此悽苦的必然結局有所悵惘。

「人們還年輕的時候，生命的樂譜才在前面幾個小節，還可以一起譜寫這份樂譜，一起改變其中的動機。可是，如果人們在年紀大一點的時候才相遇，他們的生命樂譜多少都已經完成了，每個字、每個物品，在每個人的樂譜上都意味著不同的東西。」

米蘭‧昆德拉如此寫道，想來慶幸自己並不生在這段定義中的悲劇時代。阮越清言：「所有戰爭都發生兩次，未曾真正畫下休止符，第一次在戰場上，第二次在記憶裡。」冷戰持續上演在每個人心中，拆散千萬對戀人，粉碎千萬個家庭。一別之後，捱過幾度春去秋來，各自譜寫著自己的生命樂譜。縱使對藝術仍有初衷，但生存磨難卻足以從意識形態分裂至內部情感。在所謂的自由世界裡，冷戰劃分出的極端世界才真正體現於渴望愛情救贖的靈魂裡。「那像是柏拉圖的神話，以前人類

是雌雄同體，上帝將人分成兩半，這兩半的人從此在世界各地漂泊，只為了尋找對方，愛情便是這種尋覓另一半自我的渴望，會隨之產生對錯之外的強力拉扯，將最初的純真撕得體無完膚。」但當愛情望著被風拂過的樹梢，被陽光親吻的綠草，彷彿一切僅為昨夜的歷歷在目，佇立於世界這個懸崖的邊緣。

動盪時代，人們追求的只剩安穩與寧靜，政治理念的抗衡卻終究無孔不入。社會主義的壓抑讓人看不見希望，自由主義的諂媚又令人失去了自我。無所適從遊走於兩個國度的接縫處，紛擾、痛苦與背叛不停輪迴。文明容不下太純粹的愛情，生存折磨也永無終止之日，終其一生分分合合顛沛流離，苦澀地說著，到另一邊去吧，那裡的風景更美，那裡才有幸福與永恆。兩人靜靜地走出畫面，遠離了苦痛，遠離了孤獨，遠離了煙硝，遠離了裂縫，遠離了生命中不能承受之重。

悲劇之不可違逆，存在於每一段戀情中，或早或晚都會成為一則悲傷的故事，處於真實與奇幻的交會點我們才有機會找到存在的意義。而相愛之悲壯不見得能相容於平淡，真正的愛情並不無瑕也沒有應有的模樣，卻在繁華落盡之後帶來一種自由，生命因此成為我們的生命，即使走到盡頭也能穿越死亡，不再在乎人世間

的代價、光陰、使命、意義、恐懼與種種時不我予。因為星星依然在回頭下望的人寰處兀自閃爍，緊握彼此的雙手一起前往一個理想世界，即使是天堂或黃泉亦無所畏懼。

幾位朋友閒聊時曾表示，《沒有煙硝的愛情》畫面與配樂無不唯美，卻難以說服自己感受到男女主角間有著足以生死相許的至深情感。當下陷入沉思，或許總是太習慣將自己丟入電影中，衡量的還是那唯一一套人生標準，眼前不過就是他們的愛情，看見的卻是我們的故事。極致的真愛象徵著各種意涵，那尚未被戰爭摧殘、尚未被政治撕裂、不停重返的純真自我也如實映照於此份情感中，無從割捨。在這兩個人身上，我聽聞命運的時不我予，以及歲月洗鍊過後的銀色聲響。無法理解那首波蘭歌詞到底唱了什麼，只見視線凝望遠方，歌聲悠悠穿透鐵幕。下意識回眸時，察覺了滄海桑田，以及理想主義與浪漫主義永遠無法抹滅的印記。

5

為活而愛
《燃燒女子的畫像》

「每個人的心裡都有一團火，路過的人只看到煙，但是總有一個人，總有那麼一個人能看到這團火，然後走過來，陪我一起。我帶著我的熱情，我的冷漠，我的狂暴，我的溫和，以及對愛情毫無理由的相信，走得上氣不接下氣。

我結結巴巴地對她說，妳叫什麼名字。從妳叫什麼名字開始，後來，有了一切。」

多年來特別獨鍾這一段話，姑且不論是否為梵谷親筆所寫，都是一段美麗而神傷的描述，就像《燃燒女子的畫像》一幅只出現在片頭的油畫，在曠野中走向朦朧

月影，靜靜灑落無邊黑夜。端詳藝術畫作也是如此，穿腸以凝望，入魂以回眸，直勾勾地抵達心坎裡，彷彿劈啪無聲卻燒得炙熱的一把火，不敢說出名字的那份愛之餘燼便如此綿延了一生一世。有人說，我們一輩子只愛一次，無奈有時太早，有時太晚。

在以肖像畫決定終身大事的保守年代，婚姻還承載著家族的命運。一位繼承父業的女畫家瑪麗安千里迢迢來到此處，就是應其母親之託為正值適婚年齡的名門閨秀艾洛伊茲繪製畫像，但她不是第一位接受委託的畫家，上一位甚至連小姐的尊容都沒能見到。正因如此，她必須設法於神不知鬼不覺的情況下仔細觀察並完成作品，這對自我要求甚高的藝術家而言卻是極為艱難的任務。

紅綠相映，耀眼懾人，瑪麗安渾身散發典雅氣息，作畫時專注的神情讓觀看者與被觀看者皆無法移開目光，視線緊揪著眼前的耳朵輪廓、髮絲飛舞、後頸線條到鎖骨陰影。艾洛伊茲則擁有新時代女性的特質，帶著尖刺衝撞傳統，衝撞自己毫無選擇權的未來。彷彿風雨欲來前的寧靜，在遺世獨立的小島上徒勞地與命運和世道抗衡。她不知自由為何物，比起自由，更渴望心與心交會時的愛與陪伴。

「當我一個人的時候，我可以感受到妳說的自由，但我同時也感受到妳不在這裡。」

從懂得人與人的連結開始，孤寂的心靈必須年輕、天真，才得以望穿真實，才得以看清言語無法度量的事實，例如失落，例如某人的缺席。

曖昧若有似無，怔怔默不作聲；目光流流離離，音樂的風暴難以言喻。兩種不服輸的性格彼此牽引。艾洛伊茲看似冷漠刻意築起的透明隔閡漸漸消失，她沒有意識到渴望奔跑也是一種對自由與解脫的嚮往，不假掩飾的直率眼神透露藝術重要的

只在情感表達。然而某種層面而言，瑪麗安才是受世俗枷鎖禁錮的靈魂，她必須按照世道行走，方能在那個時代裡尋找到屬於女性的小小立足點。肖像畫有既定規則，人生也是，並不掌握在自己手上。

面對面時，心思可以隱藏，情緒可以克制，言語可以掩飾，但當我們面對優秀的藝術創作時，絕不可能繼續戴著自我保護的偽裝或面具。沒有人做得到抑制情

感同時完美表達情感，太多無法言傳的事物總會放肆地從眼神裡流淌出來，好比欲望，好比愛恨，好比《以你的名字呼喚我》中，艾里歐藏在背後那一顆雪萊的Cordium。

這一幕熱淚夾雜酸楚湧上心頭，當妳看著我時，我又看著誰？妳抿嘴、不眨眼睛，我挑眉、用嘴呼吸，一顰一笑細微習慣逃不出漸趨狹窄的深度凝視。原來還是愛情貼心貼肺的動人姿態，在雙向來回的凝望之間。當妳提筆畫著我的時候，恍惚之間，我恨不得一刀一刀將此刻刻入身體深處，時針為此停擺，時間為此停頓。鍾曉陽如此形容：

「她的視野日漸縮窄到只容他一人，他背後的東西她完全看不見，一切遠景都在他身上，甚或沒有遠景，而他就是她的絕路。」

有些短短剎那就是永恆，呼應靜置於教室後方的畫作。夜色深沉，明月高掛，畫筆也像月亮，無聲遠喚著畫裡畫外的身影，只有這兩個人的輪廓清晰於火光搖曳處。她曾問道，什麼時候會知道已經畫完了呢？其實言語依然無從解釋，那一刻筆將自然停駐，那一刻也瞬間嘗盡人世間的聚散與悲歡。希臘神話中，奧菲斯難以克

制，回過頭看了妻子一眼，鑄成兩人的分離；艾洛伊茲也回過頭來，這次不是詩人的抉擇，而是愛情刻骨銘心的選擇，在她眼前已經沒有遠景，只剩絕路。

傳統價值的禁錮，社會環境的束縛，都賦予這段與世隔絕的戀情如影隨形的窒息壓迫。存在於這對鴛鴦之間的矛盾與拉扯，都是一場有如楊德昌《一一》的二元對立。無論是兩個人、人與藝術或是人與社會，都是兒子洋洋始終想捕捉的「後腦杓／看不見的後面」。凝視與被凝視，畫人與被畫，一動與一靜，寒風與烈焰，媚俗與寫實，依循型式與順從情感。畫牽起情意也斬斷緣分，但唯一穿越對立面的就是這些瞬間才組成了永恆。

在細微的不經意之中，沒有人能用語言描述樂章裡的風暴，一如沒有人能合理解釋愛情的降生。雙手交錯，雙唇交疊，在沙灘上，在礁岩後方，在關起門以後，內在展開的時間與空間不同於可測量的時間與空間。那是由戀人們親手創造的一切，彷彿我在妳的夢裡，妳在我的夢裡，假使未曾相遇，眼前的種種也就不復存在。愛慾難分難捨，沉迷地、非線性地找到一個方向來回閱讀情人的身體。妳的呼吸起伏、盤起又散開的髮絲、眼角含笑的殘影、純粹澄澈的注視、再自然不過的習

慣反應，那些被稱之為浪費的時間皆非虛擲。有時候，朝向彼此身邊靠近一步往往需要繞上一大圈。

夜幕降臨之際煙火才可能完美，爐火劈啪的聲響，漸趨遙遠的凝視，空氣停滯的落寞，淚眼迷濛的別離，她毅然決然轉過身來。無論是否接受，無論逃避與否，這個世界仍舊照著自己的步調運轉。這兩個無懼的身影教會我們，其實拋下一切廝守終生並非勇敢，更勇敢的是抱著遺憾接受命運。

《燃燒女子的畫像》一如多數法國電影，不帶色情眼光地描繪情慾，細膩流轉，絕美動人。愛與慾驅動著靈肉合一的追求，唯一留有對方印記的第二十八頁持續隱隱作痛；韋瓦第的〈四季〉在心中愈發磅礴壯闊，夜空一輪明月更顯寧靜悠遠，高掛在任誰都無法觸碰的無邊記憶。思念不聽使喚模糊了視線，在失去對方的孤寂裡耗盡盡一輩子懷念餘燼的溫度。每個人都有過快樂的日子，快樂的日子終會觸及彼岸，只是一輪明月不知不覺就跟了天涯海角一生一世。她們成為彼此的天使，從天而降。曾經愛情像狂風驟雨，為生命灑上五顏六色；而今愛情是自暴自棄，自暴自棄面對命運浮沉與心之所向，終究學會不再追尋答案。那一年夏天，初

見是情感之長度；多年後重逢，再見是永恆之深度。裙襬的火舌早已撲熄，胸腔的烈焰卻再三復燃。不發一語任憑淚水張狂，原來誰也沒真正移開過目光。

川端康成寫著：「年輕時人們都為愛而活，但年歲漸長後則為了活著而愛。」

每一段感情或早或晚都會走到結束的一天，也必定邁向悲傷的結局，幸好曾經路過一團煙霧後方的炙熱火光，燒得彷彿沒有明天。執手畫下時間停頓之美，那就是我們無論如何都應該愛一場的人。

6

謝謝你在心裡陪著我
《消失的情人節》

這不是太久以前的記憶，兩個小時的時間裡被《消失的情人節》一秒惹哭了兩次，第一次是大霈飾演的曉淇在東石的租屋處夜裡，桌面依然擺放父親那臺收音機，獨自晚餐配上熟悉的廣播頻道，淚水就這麼不聽使喚，滴答滴答落入了冷清的熱湯裡。剎那間，不知道為什麼，情緒複雜得像是被堅強中拂過的脆弱所觸動，像是被麻木中閃過的心酸所呼喚，轉瞬即逝，卻難以忽視。隨後第二次是循序的，先是曉淇哭得像個孩子，寫著自己名字的信封連買碗豆花都不夠。既陌生又熟悉的阿泰傻里傻氣地笑著，笑著笑著也止不住男兒淚。這一幕，不但見識到劉冠廷的演

技更上一層樓，被其自然傾瀉的演員魅力深深撼動，同時也見證童話故事發生在兩個乍看尋常，細看卻不普通的年輕人身上。兜兜轉轉，叮嚀彼此好好生活，好好長大，要相信真的會有人愛你。

相較於同期作品，網路上的宣傳有點像是橫空出世，無預警突然冒了出來。當時滑過只看見兩個關鍵字：「陳玉勳」、「劉冠廷」，瞬間下定決心上映後一定要速去朝聖，卻沒料到，相對陌生的大需成為最大驚喜，更不偏不倚剛好成為那齣自己早已久候多時的電影。

前前後後院線觀賞了六次的愛情喜劇，立體、輕盈而富有溫度。雙重視角交疊出的故事依然關於兩個被遺棄的怪咖，一個急驚風，一個慢郎中；一個從小快人一拍，一個從小慢人一拍。似乎沒有嚴重到無法與他人產生交集，卻又難以忽視如此瑕疵造成的日常困擾，因此總是形單影隻，寂寞度過每個節日，往往成為他人故事的背景，或是紅花旁的綠葉。有時候苦苦追趕疲於奔命，有時候重要的事物一從身旁呼嘯而過，所以這兩個人無異於多數人，皆擁有再普通不過的性格，以及渴望愛與被愛的真心，更會是自己人生中無法替換的主角。

也是後來才發現，真正看不膩的電影，大概不出那些舉重若輕的敘事手法，沒有太鮮明的賣點，一氣呵成的故事就是最大的賣點。除了被偷走了一天的部分有著魔幻色彩，其他竟是這麼平凡寫實，這麼貼近生活，這麼成熟溫潤，功力全在刻意的不刻意。隨著導演一一解惑，會發現每一位配角，每一個安排，每一幕場景，都老早有過縝密合理的構想，一切是那麼經得起放大檢視，魔鬼確實藏於細節裡。這部作品中的人設想來有趣，愈琢磨愈是耐人尋味。雖然曉淇搶快是不由自主的，但就像某一類的孩子，從小被要求做事千萬不能拖拖拉拉，好比吃飯、讀書、寫作業。超前完成老師或父母交代事項的人，通常可得到額外的獎勵或肯定，因此養出了做事求快不求好的生活態度，惋惜著丟失的事物。反觀阿泰，永遠死命追趕，大概是屬於另一類的孩子，罵沒用、打不聽、催不動，溫吞的個性常常讓師長恨得牙癢癢。任何事都一派悠哉按照自己的步調前進，但似乎，這樣的人，總是有能力慢工出細活。落在一處的視線停留較久，目光驅於專注，凝視愛情的視線也比多數人深了幾許。

「親愛的，我們誰不曾盼望有一份好歸宿，能夠直到永遠。

幸福啊不會被攔阻，總有一天可以被所有人羨慕，真愛也許只是遲到一步。」

彭佳慧那首歌是這樣唱的。快贏不了什麼，慢輸不了什麼，積極強求不了什麼，消極依然失去不了什麼，但我們終其一生仍在跟時間賽跑，對手有時為流年，有時為青春，有時則是寂寞。不停說服自己，試著當個相信緣分的人，好像就不會這麼辛苦。

「偏偏寂寞總是難相處，偏偏難過就是捱不住，不知道為了什麼哭。」

導演選擇輕盈觸碰剩女議題。渴望與他人建立連結卻又畏懼受到傷害，為維持基本生活不得不活成一座孤島，成為堆高機升降時的陣陣低鳴如海浪，成為異床同夢的雪地裡一對鹿的相看無語，成為瓦昆·菲尼克斯眺望高樓大廈時融入暮色的寂寞背影。緊抓曾經被愛的證明以及那一線希望，遲遲不敢再奢求幸運之神的眷顧。有時逞強太久，捱不住排山倒海的寂寞，只能致電廣播節目排遣寂寥，至少望不見真面目的另一端還有人願意側耳。

平信八塊，即使漲價了郵資與重量都還是好輕好輕。他不寄限時，不寄掛號，在路上的時間久一點也不打緊，就像這部笑裡有淚的喜劇，那是不知該從何啟齒、不知該如何解釋的無形思念。像風，像空氣，像時間，在察覺之前早已生成，誰也無從把握，只能任憑這些事物來來去去，穿越我們的身體，某天曾經交會，然後再度離開。

總說愛情會讓人看見自己最美好的一部分，一筆一劃寫下的思念終將抵達目的地。慢慢來或許比較快，乘著行駛在淺水上的公車悄然而至，那張終於沒有閉上雙眼的相片，有你自然漾起的真誠笑容。髮絲隨海風陣陣飛揚，回到陽光親吻下的耀眼東石海邊立起一把小傘，俯瞰燦爛光芒，慢慢說著早就想和妳傾訴的絮語；以一段極有可能你永遠不會知道、我也不再奢求回應的故事作為道別，才有勇氣將捨不得擱置的一切好好放下，不帶遺憾往下個階段前進。

但是話說出口，訊息傳遞出去，將愛吹向大海，便可能飄進想聆聽的人耳裡。依然是全臺灣有無數把的普通鑰匙，流轉無數個相同號碼的郵政信箱，於柳暗花明之際，喀擦一聲，通往你我未來與過去的人生大門應聲開啟，滿紙荒唐言溢出盡是錯

過的、虛度的青春歲月。

對的人出現於生命裡是緣，對的時機相遇方能生成緣分。現在才領悟到，生活中的時間並非線性前進，諾蘭的時間可以壓縮、擴張、剪接與逆轉，《消失的情人節》裡的時間則具備停頓、交錯、偷竊與儲蓄的可能，冥冥中拉進了兩個世界的距離。動作再快的人都可能被等待，動作再慢的人可能有超前的一刻。透過一點點懸疑，一點點勇氣，奇蹟似地滋潤了彼此逐漸乾枯的乏味生活。

不難看出勾勒出如此故事的創作者有些老派。老派的魚雁往返，老派的廣播下飯，在快速變遷的時代拍攝出一部「暫緩腳步」的電影，卻是老派得如此浪漫迷人。陳玉勳向來有自己的邏輯，在「被偷走了一天」的架構上，繞著此核心逐漸向外擴散、堆疊、縫合成魔幻又寫實的一齣衝突戲劇，在日常上演。拾起當年《熱帶魚》的童心，獻給步入社會後庸庸碌碌的小人物，於生活裡逆向尋找一路上丟失的記憶，記憶裡有父親，有不知名身影，有苦澀有痛楚，還有最初的自我。

其實多數故事本質都是相似的，重點在於創作者如何說、怎麼說。縱使悲劇永流傳，但就像 E. M. 佛斯特認為「圓滿的結局是必要的，並非全然是妄想」，因為

我們都知道，現階段的人生還有無數個以後。

「看到三十歲的你了，我很開心。」
「謝謝你一直在我心裡陪伴著我。」

此段獨白聽幾遍都令我讚嘆不已，沒有任何演員能勝過劉冠廷令人動容的癡與真。初看認為大需是推動劇情的主角，再看才發覺真正的目光都落在劉冠廷身上。我想，近年有留心臺灣影壇的人，不可能對這個名字太過陌生。第五十七屆金馬影展開幕紅毯那天，冬日傍晚飄著綿綿細雨，為了開幕片順道提前抵達信義區，但那時廣場已經沒什麼空位，只剩下一個位置，索性站了過去。而後，旁觀一組接著一組的人馬在主持人引導下趨前、駐足、離開。或許因為緊張，或許因為陌生，留心周遭群眾的出席嘉賓是少之又少，但眼前的他就這麼一一環顧，點頭致意，各個劇組口中零負評演員的流言總是有其原因的吧。

長期觀賞電影至今，會固定受某一類型的演員吸引，他們無法被角色定義，有

更多潛力去揣摩、去形塑、去堆疊自己所詮釋每個人物。好比蓋瑞・歐德曼、艾德

華・諾頓、山姆・洛克威爾都很耐看，或是這位，像一片紋路沉靜深邃的葉子，

像一顆暖暖內含光的璞玉，擁有極高的可塑性與延展性，緩緩伸展，緩緩茁壯，緩

緩成長，淬煉成一位上善若水、不受框架限制的演員。他一一定義了《花甲男孩轉

大人》的臺客鄭花明，《陽光普照》的反派菜頭，《消失的情人節》慢半拍的阿泰，

《無聲》的王大軍老師，以及《同學麥娜絲》個性憨直的中年口吃男子閉結。

菜頭沒有過多肢體語言，卻在斜睨的眼神、上揚的嘴角之間給人不寒而慄之

感。句句話中有話，語意迂迴曖昧，令人摸不清他內心盤算什麼，也難以預估他

下一步將會做出何等驚人之舉。阿泰則是一個前所未見的劉冠廷，角色魅力無比耀

眼、光芒萬丈的一刻，莫屬他慢半拍地憨憨笑著，接著到慢半拍地傻傻哭著。如此

真實如此自然，瞬間想起阿莫多瓦說過，只會大哭不算是好演員，懂得克制淚水才

是好演員。王大軍老師儼然是太陽般的存在，即使動輒咎仍拚了命想照進終年幽

深陰暗的扭曲校園，讓這群孩子還願意相信良善，相信希望，相信溫暖；相信世界

不只有大雨，相信現實不會讓每個人卑躬屈膝，還是有願意不顧一切為他們在雨中

將近一年後的情人節前夕，終於再度打電話進廣播節目，分享了自己的故事；而為了買豆花出車禍的阿泰嘴巴說著應該放下，但合情合理也持續守在收音機前面。好不容易終於聽見朝思暮想的熟悉聲音，隔天，他就拄著拐杖前往東石郵局，不忘承諾人家爸爸的一碗綠豆豆花。

「妳以前常說做人要有勇氣，於是我寫了這封信給妳。」

隔空回應二十多年前陳玉勳的《愛情來了》，在城市一隅他們相遇，他們分離，遍尋不著原因。曾經陪伴彼此走過一段人生路，曾為彼此創造難以抹滅的回憶，無論悲喜與否，無論徒勞與否，後來只能相信我們一向幸運。片中的阿盛荒腔走板五音不全，依然唱得聲嘶力竭，宛若每一個在現實泥淖掙扎的生命，條件比不過人，天賦比不過人，長相比不過人。昆德拉說「生命就是未經排練的演員上了舞臺」，但他仍用盡全身力氣好好唱完一首歌，用心做出印著腳印的隱形人小蛋糕。下一階像是最後一封超重的平信，慎重地揮別過去，才能毫無後顧之憂邁向人生。下一階

段在一部部獻給大人的夢裡，滄桑的目光透露從未黯淡的赤子之心，原地踏步的惆悵漸漸轉為勇於改變的契機。「一路上阿泰都想逃回去。」人生中有太多想轉身逃跑的時刻，但他還是硬著頭皮遞出了久違的思念，這就是我們定義感情的其中兩個要素，脆弱，以及勇氣。

期許跌跌撞撞走到三十歲的我們，都能如願平安，如願健康。一雙目光仍舊靜靜守護著尚未被現實改變的可愛與率真，慶幸你還是你，我還是我，是萬世沙礫當中隱隱發亮的一顆。因為路過的人都只看到煙，偏偏會有人愛上這樣的你，因為人生猶如一場馬拉松，那個人還在辛苦跟上你的腳步。映照著《現代愛情》中一則則的紐約真實故事，導演彷彿想說，這些不起眼的郵局員工與公車司機的樸實風景，組成了我們燈火闌珊的城市。殘缺與孤獨真實存在，滲透每個角落的愛之輪廓也真實存在。愛情不過慢一點降臨，綠豆豆花不過晚一點送到，然後有一天太陽升起，驀然回首，你會發現你的人生始終不在他方。

7

愛依然存在
《婚姻故事》

我想我們都喜歡聽悲傷的故事。在沙林傑眼中，喜悅是流體，幸福是固體；快樂稍縱即逝，偶然憶起時才發現幸福文風不動擺在過去的時光裡，觸不可及。《藍色情人節》提出男人其實比女人浪漫；張愛玲寫愛不過是歲月，年深月久成為生活的一部分。因此你會納悶，真實的愛情走到後來會把我們變成什麼樣子？

一直以來從未嚮往過婚姻，嚮往的是與所愛之人一起走過餘生，然而步入紅毯與邁向幸福在童話與商人推波助瀾下，似乎早已畫上等號。能在恰當的時間遇見一個適合的對象，於人生路上相互扶持，白頭偕老，是每個人皆有過的夢想，但婚姻

關乎太多現實層面的矛盾拉扯，許多問題大到超乎兩個人的能力範圍，無法單憑愛情、溝通或妥協就能迎刃而解。

結過婚的人如導演羅塞里尼，他說婚姻就像商業契約；也見到無數當代故事《82年生的金智英》、《厭世媽咪日記》等，講述家庭與社會角色的弱勢之下，讓女人覺得自己漸漸在失去，失去價值，失去前途，失去尊嚴。但唯獨《婚姻故事》導演諾亞・波拜克親自走過這一遭後，讓人相信婚姻走到盡頭後，還會感受到一個家的柳暗花明，看見愛情的餘溫。他寫下溫柔的詮釋，真正跳脫桎梏凌駕於婚姻的母題之上，所以會說，《婚姻故事》是一個讀懂箇中滋味才寫得出的劇本，也是一個嘗盡千迴百轉人生滋味的人才得以揮灑出來的真實印記。

一如婚姻日常般平淡流暢，就像海灘上的沙堆，雪地裡的雪人，出自兩個滿心歡喜的人之手，從無到有點滴積累。那是愛啊，卻眼睜睜見證此份人人欽羨、郎才女貌的感情到最後成了讓人窒息的牢籠。那代表不同經歷與價值觀的兩份樂譜各自成形，難以合而為一又保有兩種風格，也很難為了不舊不新又不屬於自己的曲調揚棄多年來的旋律。琴瑟和鳴往往如李維菁形容雙人舞的身體意識般，「Men lead，

women follow。」主導者渾然不覺按照社會規範走，跟隨者別無選擇成為了一個命運共同體裡夫唱婦隨的陪襯角色。整章樂譜有無奈也有無悔，有甜蜜也有爭吵，有歡笑也有淚水，有憤怒也有溫暖，有隔閡也有包容。兩個發光發熱的藝術家不知不覺迎向了平行時空裡《樂來越愛你》的另一種結局。

史嘉蕾・喬韓森與亞當・崔佛飾演的夫妻，意外帶來超乎想像的化學效應，極其自然的情緒表達絲毫沒有「表演」痕跡。在劇中，妮可的職業為一名女演員，希望在洛杉磯爭取到電視節目的演出機會；而查理則是一名劇場導演，亟欲於紐約發展自己前景看好的創作計畫。海報設計更呼應劇情安排的巧思，一個在西岸，一個在東岸。兩人無法在生涯目標與家庭生活中達成共識，數度發生針鋒相對的激烈爭執，也延伸出許多關於離婚訴訟的法律挑戰。

緊緊牽起這段親密關係的愛於彼此之間俯拾即是，未曾消失。存在於修剪頭髮的親暱互動，存在於合力推上的厚重大門，存在於發自內心的真誠祝福，存在於選擇餐點的日常瑣碎，也存在於毫不猶豫蹲下幫忙綁好鞋帶的細微舉動。或許愛一開始是衝動和熱情，但日積月累就成了歲月皺褶，成了心照不宣的生活痕跡，成了我

們之所以為現在的我們所無法抽離的一大部分。某種層面互補、某種層面相似的一個整體，以婚姻與家庭為名。

許多人印象最深的就是一幕情緒層層積累、指著鼻子怒目相視的殘酷控訴。從一開始理性爭執走到口不擇言，言語利刃於頻頻提高的聲調中刀刀見骨，在張力高點四弦一聲如裂帛，突然陷入一片靜默。滿是懊惱的淚水傾瀉而出，彷彿後悔自己怎麼會又再度傷害了曾經最深愛的人。他一度咄咄逼人地說，那也是妳自己的選擇。怎麼不是呢？我們都在命運洪流接受了自己的角色，只是這條路不見得能走到底，不親手為自己做出改變，沒有人會為我們往後的人生負責。

一段關係往往存在於兩方以上的觀點，過去也只是自己告訴自己的故事，將己身的委屈、犧牲與不平衡盡收眼底，將對方的處境、成就與理所當然擅自解讀。查理覺得妻子不近人情，單純因為對婚姻、出軌有所不滿所以訴請離婚；妮可則打從心底認清眼前這個人骨子裡根本難以溝通，對自己竟然沒有半分理解。只見一個人漸漸失去，一個人不停給予，失控過後，還是輕聲安撫了情緒瀕臨崩潰的丈夫。

反璞歸真的史嘉蕾・喬韓森展現身為人母、妻子的女性，努力找回應有的尊

嚴與自主性，夾雜著堅毅與脆弱，在人生低谷中綻放最美的姿態。過去被家庭綑綁、在角落看著丈夫獲得肯定的她一度黯淡無光；回到了熟悉的成長環境後，勾著家人的手歡樂歌唱，此時的她彷彿又成為全場焦點。她理應活在掌聲與鎂光燈下，而非在成為妻子之後從此扮演某位成功男性背後的偉大女性，偶爾於頒獎舞臺等場合上，才能聽見自己的付出被一句陳腔濫調的感言給草草帶過。

自白與眼神同等沉著理性、條理分明，娓娓敘述自己一路走來的百感交集。眼神流轉和肢體語言隨心境起伏不停變換，從幸福走到迷惘，從迷惘走到痛苦，現在所發生的一切都與過去所有經歷緊緊糾纏。人往往不自覺把自己逼進險路，有時面臨的是兩害相衡取其輕的進退維谷。人生的意義在於追求個人價值，生活卻需要情感上的陪伴與依賴作為支撐。兩者甚至會相互牴觸，在不得已的取捨之間，只能於現階段矛盾困境中勉強尋找一個平衡點。誰都無從得知改變後會迎來何種結局，但唯一知道的是，假使不尋求改變，在可遇見的未來裡只會反覆掙扎於泥淖裡，愈陷愈深。

同時間，亞當・崔佛舉手投足都是光芒。在他的認知裡，他也為夢想、事業與

家庭奉獻一切，滿心以為彼此完美的夫妻同心讓家庭事業兩得意。他以自己的出發點為考量，以自己的好惡來決定，不合己意的提議下意識便拋諸腦後，婚姻瀕臨破碎依然一如既往地被動溫吞、後知後覺，毫無危機意識。一直到律師來電才讓他感到腹背受敵，卻早已被奪走整件事的主導權，甚至無法想通到底是哪個環節出了差錯，只能默默地、被動地承認事情發展早已超乎他所能掌控的範圍。

對於妻子的控訴，查理可想而知也有自己的一番說詞與解釋。當令人不滿的生活細節被端上檯面，似乎一切也只是咄咄相逼的人之常情，可大可小。那不再是他朝夕相處的枕邊人，先是疏離，而後壓抑，接著憤怒。普遍認為情緒化的一方始終保持冷靜，普遍視為理性的一方卻脆弱得口不擇言，痛哭失聲。讓人信賴的厚實肩膀一度流露出無力和孤獨，笨拙地在兒子面前隱藏自己的狼狽與失落。導演感同身受的鏡頭下可見憐憫和同情油然而生，化成一曲苦澀的〈Being Alive〉。他依然是那個不擅表達、滿是缺陷的男人，內斂釋放靈魂深處的巨大痛苦，只看到每個人都無比艱難地面對自己的戰場，任誰都不忍繼續嚴加指責。

或許沒有家暴、沒有虐待，沒有酗酒吸毒，沒有不良嗜好，事業還漸趨順遂，

才是最恐怖而無解的一件事。我們無法在親密關係中尋找到兩人生涯發展的平衡。當一段婚姻裡，一個人的事業蒸蒸日上，另一個人難免得獨自撐起一個家，因此活得愈來愈小、變得微不足道。作家約翰・齊佛寫過，維持一個婚姻所做的一切有多少是好的呢？

當初耳鬢廝磨，而今對簿公堂。律師的職責在於在有限的空間內幫助客戶爭取到最大的利益，所以含血噴人是手段之一，無所不用其極也合情合理。親密關係就是以權力關係為基礎，不帶感情的事實亮出來就是兩面刃，既得利益者可能無意識甚或慣性忽視，一旦赤裸攤在陽光下便經不起任何檢視。古今中外無數對夫妻在法庭上撕破了臉，打死不相往來，從保護孩子的初衷變成毫無舊情可言，但如此並非兩個一如既往深愛對方之人的本意，我們都需要有人抱你過緊，同時也傷你過深。

「讓生命慢一些長一些，持續地去牴觸，去愛去恨，去記去忘，去成為一根尖刺，但也去成為一場擁抱。」黃麗群這麼說。

「活著是自己去感受活著的幸福和辛苦，無聊和平庸。」余華這麼寫。

《婚姻故事》不同於多數愛情故事，以溫柔開啟，也以溫柔作收。細數當初

不自禁透過愛的視角細膩寫下的種種優點，視線仍若有似無多留連一秒在對方身

上。那些始終過不去的，有一天也就自然而然輕輕地跨過了。

　人性與藝術之美一點一滴改變現實世界的紋理。諾亞・波拜克省略人人歌頌的

美好相戀過程，我們看見了親密關係無可避免走到盡頭的面貌，熱情被生活消耗殆

盡後的真實樣態，有婚姻的不堪，有投射的影子，也有悲傷劃過的痕跡。昔日燦爛

奪目的金色表層已滿布大大小小、參差不齊的凌亂刮痕，但當你仔細凝神端詳，某

個瞬間突然淚流滿面，是視線遠端的淡藍柔光，是淬鍊過後的真實愛情。那些曾經

發生過的從未真正逝去，包覆著不捨，以新的型態陪伴我們朝向未來繼續前進。將

憂愁與痛苦化為人生的養分，遺憾也能如美麗的晚霞般流過心頭。

8

你的假戲，我的真實
《霸王別姬》

臉書時代總會有一陣一陣的流行，好比貼上自己喜歡的幾本書封，列下自己喜歡的幾部電影，諸如此類的荒島片單與書單。對許多人看似輕而易舉的事情，就我卻是極為艱困的天人交戰，戰了幾天幾夜也分不出勝負，但內心卻早有一份名單，是無論如何都必須選入的作品，其中一部便為《霸王別姬》。那是出於對張國榮的愛，出於對京劇崑曲的愛，出於對藝術之執著的愛，出於對情感之純粹的愛，也是出於對悲劇之無怨的愛。

一部被形容為偉大的影史經典，首要條件就是足以折射出宏觀的時代背景，格局龐大面向多重。其次是永恆的藝術性、

新舊思潮的強力衝擊、深刻入骨的情真意切與難以言明的道德搖擺等等。於社會動盪、人人自危的時刻，如何在文化素養與歷史情懷之間，述說一個集體意識之下愛恨拉扯、生死交織的人物悲歌，此部電影當之無愧。

文革是一場災難性浩劫，後世每每談論這段歷史都痛心疾首。連日本人都懂得欣賞戲曲藝術，新世界的年輕人只會一味逢舊必反、屏棄傳統。現代與保守世世代代都在牴觸，而傳統文化就像是父權，曾經壓得人喘不過氣，卻也在迅速變遷的過程中給予我們安全感和立足點。正如主角程蝶衣所言，京戲最講究的就是「情境」，精髓則在於傳承與延續。要懂得欣賞京劇，需要仰賴一定程度的中華文化底蘊。多虧大學時科系使然，我才從正確的角度認識戲曲。所謂中國戲曲是非常博雜的綜合文學與藝術，在狹隘的劇場上以詩歌為本質搬演故事，密切結合音樂、舞蹈與雜技。以講唱文學、俳優裝扮和代言體所呈現，需要非常長的時間自幼訓練才能栽培出一位出色的角兒，而嚴師出高徒，自是千古不變的定律。

不經一番寒徹骨，焉得梅花撲鼻香，正是「若要人前顯貴，必得人後受罪」的道理。一般人只看得到鎂光燈下、銀光幕前的風光亮麗，卻不願細想臺上的殘影針

針線線全是由血淚與汗水所織出。縱使傳統之嚴苛有好有壞，有剛愎自用、陋習弊病也有其無可取代的珍貴之處。土法煉鋼並非愚蠢，多數工藝、技藝之極致的根基都本著深厚扎實的苦功和傳統。當基礎打穩了，才有餘力求新求變，看見傳統流傳至今的精髓後，方能明白如何去蕪存菁、延續核心價值。

導演陳凱歌的故事從小石頭與小豆子艱苦的童年開始述說，不禁思索這些羸弱身軀在日以繼夜的高壓訓練下，如何體會京劇、文學與藝術之美。一股傻勁對老師父塞過來的一切囫圇吞棗，稍有差池就是皮開肉綻，一點反抗就是一頓毒打。然而，在有難同當的過程中往往也能塑造出千錘百鍊的深厚情誼，因此小豆子光著身子為小石頭披上外套，因此小石頭夜裡疼惜地抱著小豆子入眠，因此小石頭見到機會就掩護小豆子擺脫梨園夢魘。

總有人說，倘若你真的愛一個人，就放手讓他離開，如果回來了，就永遠是你的，如果沒有的話，那他也未曾屬於過你。或許學習一項技藝也是同等道理。逃離梨園的孩子不知該何去何從，目瞪口呆看著當時炙手可熱的京戲名角在舞臺上翩然起舞，舉手投足、眼神流轉竟是另一個世界的情境。這個契機，正為各領域裡古往

今來每一位佼佼者命中注定的啟蒙時刻，內心深處宛若大夢初醒。自此之後，此刻是領悟從一而終的震撼，此生也決心將靈魂奉獻給純粹的藝術。

「眼為情苗，心為欲種。一生一旦，打那時起，眼神就配合起來，心無旁鶩。」

男兒郎、女嬌娥是個無論如何都難以克服的關卡。以拿著發燙於斗的小石頭而言，就只是背誦錯誤與否的差別，再簡單不過，但對於當時的小豆子而言，卻是一個跨過就無法回頭的深層自我認同。終於首度一字不差，終於開始扶搖直上，嘴角那一條鮮血既淒美又刺痛。

在追逐成功的漫漫長路，我們懵懵懂懂緊盯前方逆流而上，從未想過成功會以什麼姿態到來，等到真正嘗過了成功的果實，卻發覺嘴中湧上的苦澀竟然硬是蓋過了甜美。簡中滋味如人飲水，再次回頭聽見了冰糖葫蘆的叫賣聲時，已成滄海桑田。蝶衣是為京戲而生、為京戲而死的殉道者，他的道是由愛、藝術與悲劇性所組成。段小樓看似不出一個平庸之人，碰巧走上唱戲的路，對弱者會有惻隱欲說還休。

之心，對女人是束手無策，小有成就便得意忘形；在社會大染缸裡被世道牽著鼻子走，為求自保可以背信忘義，為世俗成就可以拋下理想。

假霸王與真虞姬最大的差別，除了藝術境界以外，一個漫不經心，見劍就只是一把尋常劍，一個至死不渝，尋尋覓覓只為當初師哥隨口一句戲謔之詞。

菊仙與蝶衣其實是整個故事最重要的兩個核心人物。對情感毫不遮掩的蝶衣從來沒有給菊仙好臉色過，眼神滿是嫉妒之情。這個蠻橫不檢點的青樓女子充其量就是個外來者，卻從此奪走了師哥、奪走了默契、奪走了希望、奪走了繆思，也奪走了一切。乍看一邊是手足之情，一邊是兒女情長，小樓永遠也無法理解如此細膩的愛恨纏繞。

「男人，別當他們是大人物，要哄，要在適當的時候裝笨，要求。」

身為青樓之中的紅牌，菊仙是閱人無數，深諳如何以高超交際手腕周旋於男性

之中，進退之際便達到自己的目的。一腳踢開紅毯、毫不怯場舉杯邀酒，聰明伶俐而不咄咄逼人，能屈能伸適時委曲求全，有所為又有所不為。如此落落大方的氣度宛若女中豪俠，直率豪爽沒有一絲矯揉造作，重情重義就連對待蝶衣都未曾失去原則，對那份自己來不及參與的師兄弟革命情感，更抱以一定程度的尊重。

在這段「姬別霸王」的紅塵孽緣中，得到與得不到皆走不出雙輸的局面。論先後順序，在小樓與蝶衣之間，菊仙努力顧全大局卻始終無所適從令人深深心疼。與蝶衣之間的矛盾極為強烈，並不僅止於敵意或眼中釘。因為小樓，菊仙也對這個師弟抱有愛護之情，而女性的存在於蝶衣內心深處與母愛、依賴、恐懼等複雜心理緊緊糾纏在一起。毅然決然離開花滿樓，是她的傲骨；汗如雨下咬牙緊忍流產疼痛，是她的堅強；不發一語任由兩人分了又合，是她的無力；希望師兄弟能各走各的陽關道，是她的私心；緊緊抱著受鴉片侵蝕身心的蝶衣，是她的母性；為因換角而深受打擊的虞姬披上外套，是她的不忍；不顧生命危險衝入火堆之中救出那把劍，是她的同病相憐；最後搖搖欲墜的一身紅，是她永遠無法擺脫的滾滾紅塵。

有人評價，菊仙是一位比黃蓉還聰明的女性，她並非出淤泥而不染，卻是懂得

善用手裡那副牌的性情中人。忠貞、情義皆為亂世之中不容妥協的善良；敢愛、敢恨皆為風塵之中真真切切的倔強。她情商能力之高，憑著謀略與膽識說動蝶衣、說服四爺，將段小樓撫得服服貼貼。然而她與蝶衣依然受困於相似的處境，這也是為何，我們看見了兩個真虞姬。

也許有人會說袁世卿居心叵測，然而唯一能與蝶衣心靈相通的也只有四爺。

那是狂熱於藝術的執念，看見自我的投射，看見蝶衣的本質，看見人戲合一的境界。舉止雍容大度文質彬彬，小樓的粗俗動搖不了他的沉穩，霸王虞姬的愛恨他也無意介入；不疾不徐表達自己追求紅塵知己的心意，帶著靈魂層面的激賞、惜才之情，捧起舉世無雙的珍貴藝術品。

在那兩三刻的恍惚彷彿目睹了虞姬轉世，那是只有發自內心癡狂於京戲才能見到的極致追求。在日軍的威權下，為舞臺上處變不驚的絕美身影奮力鼓掌，忽明忽滅的瞬間日軍也為藝術屏息；在審理漢奸的法庭上，振振有詞維護《牡丹亭》的文化地位；在救人的緊要關頭，一心在意霸王的確切步數；在破四舊的千夫所指跟

前，仍然昂首挺立從容就義。尊嚴依舊，氣度不滅，風骨猶存，世上只有袁世卿和程蝶衣能明白虞姬為何而死。

「什麼是從一而終？從一而終說的是一輩子，少了一年，一個月，一天，一個時辰，都不算一輩子。」

「一生只愛一個人，一世只懷一種愁。」「恨事遺留始終不朽，千金一笑瀟灑依舊。」什麼是從一而終？那個當下蝶衣急了，急得情真意切。他愛得狹隘，但愛得很深愛得執著，如同對於京戲的態度，外來的一切都不屑一顧。真金不畏火煉，心中所嚮往的藝術只有一種完美型態，一如項羽與虞姬的愛情，玉即使粉身碎骨依然為玉。虞姬為何要死，答案呼之欲出。你難以討厭菊仙，又為蝶衣痛徹心扉，手背緊緊揪著臺下觀眾。一個假霸王撕裂了兩個靈魂的從一而終，在熊熊燃燒的火堆前，不只妝容剝離得一塌糊塗，心也破碎得灰飛煙滅。揭發斷壁頹垣，揭發奼紫嫣紅，揭發毫無善意的層層謊言。蝶衣對京戲對愛情對藝術對人性的心都炙熱純粹

得晶瑩剔透，從唱一輩子走到互揭瘡疤，縱使時代無情，人竟也會淪於如此無義。

每一次聆聽張國榮的〈當愛已成往事〉，每一次的痛楚愈發強烈。現實的悲劇造就戲裡的悲劇，張力在於永遠無法抵達的彼岸。每個贗品都有其真實的一面，每個角色也是。張國榮、程蝶衣、虞姬重疊的回眸望穿秋水，在「姬別霸王」的成全之下，項羽也只能成為配角。李宗盛的詞曲寫得出色，抑鬱濃烈生死兩茫。過去無數唱功了得的版本都無法取代張國榮的至情境界，因為那是蝶衣、是虞姬，是上輩子的愛恨纏綿，是上輩子的深情回眸，也是上輩子的絕代風華。

世間若無程蝶衣，人間若無張國榮，也只是李碧華筆下「花一點錢，買來別人絢縵淒切的故事，賠上自己的感動，打發了一晚」的曲終人散，但我們心知肚明，一切都已是曾經滄海難為水。至於虞姬為何而死？不容一絲妥協，不許一毫猶豫，錯了，又錯了，一切都錯了。殘山夢最真，舊境丟難掉，現實所無法實現的，只能留在戲裡，自個兒成全自個兒，無論男兒郎抑或女嬌娥，化作虞姬才能在對望的眼眸中看見生死相許的來世，所以無怨，也無遲疑。

「當天你離我而趕路，一轉眼回頭便蒼老。」人的心底會容許有些變，有些不變，張國榮屬於那些不變的存在。每年四月一日時對著空氣說：「春天該很好，你若尚在場。」每年九月十二日時看著螢幕想，「秋天該很好，你若尚在場。」睡眼惺忪打開手機，映入眼簾是張覆蓋歲月的照片，照片中的側臉溫柔依舊，懷念如昔。桌上擺著一顆大大的蛋糕，過去是死生契闊與子成說，現在是執子之手與子偕老，算一算應是六十幾歲了。微不足道一句生日快樂，卻盼了一整年。全世界都還念念不忘，包括你最愛的人與最愛你的人，如他所寫，但願人沒變，願似星長久，每夜如星閃照，每夜常在。

「『一笑萬古春，一啼萬古愁』，此境非你莫屬，此貌非你莫有。」

四季之中獨占了兩個最美的時光，春風拂面綠草如茵，秋風颯爽遍地楓紅。殘留在畫面裡一抹嫣人嫣紅，似蝶衣唇角，似絕色傷口，似那雙亮片高跟鞋，似四面謙卑鞠躬的身影，似若隱若現的閃耀上衣，似孩子般純真的眼神與笑容。這個傷口

恆久疼痛，就如作家毛尖所謂張國榮的不可一世，張國榮的芳華絕代，連拿個麥克風都光彩奪目，盈盈瞳孔湧動著真摯與深情，舉手投足散發著優雅與質樸。任何單一形容詞皆貧乏到無法道出他百分之一的美和性感，無論男演員、女藝人都心甘情願禮讓三分。

《胭脂扣》、《阿飛正傳》、《春光乍洩》、《霸王別姬》每個殘影形塑了王家衛口中的張國榮。歌中戲與戲中情成就情境中的才子佳人，但如此藝術家性格似乎只存在於隙中駒、石中火與夢中身。藝術家了解何謂美學，受過苦之人明白何謂悲傷。人前腳撲朔眼迷離，婀娜多姿，人後不瘋魔不成活，千瘡百孔。林夕於〈有心人〉云：「但願我可以沒成長，完全憑覺覓對象，模糊地迷戀你一場，就當風雨下潮漲。」愛情二字很重，張國榮三個字亦是，像紅塵掠過般沉重，他恐怕是最懂愛又離愛愛最近的人。以此生的深度眷戀著上輩子的絕色魂魄，所以無怨，也無遲疑。

第 2 幕
一追再追

女人有自主思考力，有靈魂，也有情感；女人有野心，有天賦，也有美貌。我厭倦聽到大家說，愛情就是女人的全部。但……我真的好寂寞。

——《她們》

9

似曾相識的盲尋

《淑女鳥》

電影開頭一段朗誦，大致上是這樣說的：我們總是擔心永遠無法擺脫過去，我們總是畏懼迎向未知的一切，我們總是害怕得不到愛、不被喜歡和等不到成功的那一天。少女時期心心念念的似乎不出如此，彼時的腦袋和現在差不多大小，裝入的煩惱卻是天差地遠，但誰不懷念二十幾歲的身與心？從年少走入青春，從二字頭邁入三字頭，磨平了衝動與銳氣，似乎最美好的年華就這樣消逝在轉瞬之際，散落滿地認真生活過的證明，似乎還是捉不住一點碎片。

時光碎片就是《淑女鳥》的影像流逝，真實的人生不存在故事主軸，像是記

憶的側寫，捕捉著我們成長過程每個重要時刻。零散瑣碎的片刻流暢串起人生光影的軌跡，平淡寫實、細微深刻地將我們這個世代共同踏出的腳步、共同期待的未來、共同勾勒的憧憬、共同經歷的懊悔、共同犯下的錯誤還有莫名相似的叛逆，濃縮於主角不甚理想的學校生活與比上不足的家庭日常之中。

她並非時下用語指稱的魯蛇，只是一個和我們同等平凡到不能再平凡的青春期少女，期待自己看起來與眾不同，希望生在人人稱羨的豪華寓所，終日圍繞著校園中那些很酷的朋友，和幻想模型下的完美男生交往；嚮往浪漫戀愛，期待初夜美好，聽不進一句媽媽在耳邊的叨叨絮絮，也不願被管教。排斥被約束，抗拒父母為自己鋪好的路，只盼望有朝一日證明自己讓所有人刮目相看。

我想，任誰都曾想像過這樣的畫面，全校矚目的風雲人物目光會落在自己身上；無意間畫出的作品、寫下的文章會一鳴驚人地獲得師長賞識。週遭的人過去皆有眼不識泰山低估了自己，只會以成績分數盲目衡量每個孩子，因為電影和小說裡說的都不一樣，而且我們即將成年也已經不是年幼無知的中小學生了。真希望趕快變成大人，可以抽菸可以買色情雜誌，可以脫離家裡，可以尋找嶄新的人生，也不

需要再忍受父母無止境的要求，是吧？

偏偏在青黃不接的過渡期，在這種摸索定位的過程裡，總會不小心迷失自我，些微意見不和便會迎來各種武裝。一心嚮往得不到的物質生活，沒由來對「差異」感到自卑；分不清誰是真正的朋友，分不出好奇、欲望與真正渴望的事物。諸多不成熟的舉止，往往於無意間直接或間接傷害了所有真心愛著並守護我們的人。回想自己不受控制的青春期，常常都難以置信當初怎麼會做出這種不堪回首的行徑，往往一句「人不輕狂枉少年」不好意思地自嘲帶過。這就是《淑女鳥》的節奏，清新透澈、幽默詼諧、輕鬆寫意、簡單溫暖而扣人心弦，像是時間潺潺流動的過程，記錄著世界上每個角落的少女努力蛻變的成長記憶。

躁動叛逆、尚未定型的女孩，不喜歡父母給自己取的名字，所以親自挑選一個理想的暱稱；隱瞞自己不體面的家境，但無法選擇雙親；嚮往雜誌上模特兒的姣好身材，反觀鏡中的自己不出醜小鴨附身；拚命想前往富有人文氣息的繁華紐約，學業表現卻老是低空飛過；嘴邊成天掛著的是對家鄉的諸多不滿，深怕洩漏自己的平凡與庸俗。這些滿腔不滿和不受認同，讓她的生活時常充斥著負面情緒。

然而，當自己無法肯定自己時，更無法奢求其他人肯定我們的價值，真正碰碰

撞撞鼻青臉腫走一回過後，才懂得家庭的溫暖，在外面受盡委屈嘗盡冷暖後才體

會知心好友的難得。只是，年歲帶走的是芒刺、是叛逆、是天真、是衝動、是懵

懂，也是憧憬。我們見識的太少曾以為世界之外充滿美好，我們要求的太多曾以為

爸媽各於付出；我們太急著長大，坐在疾駛而過的列車上任憑時光呼嘯，卻在驀然

回首時才明白多少無法重來的片刻已瞬間呼嘯而過，遠遠留在身後。

她一心一意不想成為和母親一樣的人，刀子嘴得理不饒人、事事固執拉不下

臉，卻沒發覺到也有舉手投足間的溫暖關懷。有時太過相似的兩個人常會落得水火

不容的處境。《夜行動物》說：「女兒終究會活成媽媽的模樣。」從兩人在車上聽

著《憤怒的葡萄》朗誦片段一起淚流滿面的開端，結伴去做星期天最喜歡的活動

等，都透露母女相似、相斥又血濃於水的緊密連結。

「我只是……希望妳喜歡我。」

「我當然愛妳啊。」

「萬一這就是最好的我了呢？」

「我希望妳成為最好版本的自己。」

「但是妳喜歡我嗎？」

我們都明白，有時愛與喜歡相互替代乍聽之下並無不妥，但兩者之間的微妙距離卻是咫尺天涯。《真愛挑日子》裡，安‧海瑟薇飾演的艾瑪曾對著德克斯特說：「我愛你，我只是不再喜歡你了。」喜歡這詞彷彿輕了一點，可以有說明書，隨時可能因為某次不愉快而失去此份青睞。有些喜歡更來自於理解不深，甚或認識時間過短。反觀愛這個字眼很重，我們愛一個人是相信對方可以變得更好，是在明白對方的所有優點與缺點之後選擇包容。雖然可能因為太過口無遮攔而數度刺傷彼此，卻於次次爭執吵鬧過後，依然後悔萬分也難以輕易轉身離開。如同在父母眼裡，從來不以成敗論孩子，我們都已是天底下最特別的存在。

電影真實捕捉每個家庭都上演過的衝突與和解，種種瑣碎的生活軌跡細看盡是彼此相愛的牽絆。人們總說，成熟的父母會教給孩子兩樣東西，一個是根，一個是

翅膀，好讓我們無後顧之憂地學著飛翔尋找天空，同時心裡明白每片落葉都有自己的根，碰傷了還有一個不求回報的避風港為自己永遠守候。父母需要學習放手，孩子需要學習體諒，不出天底下萬千家庭。她發自內心深愛著家人，深愛著家鄉，只是需要一個察覺的契機。愛與專心始終都是同一件事，而自由與孤獨從來也是相扶相倚。

有些時候，朝夕相處的親密關係往往因為太在乎對方感受，對於一些重大決定會不知該如何啟齒，但當他們從第三者口中輾轉得知時反而傷得更深。固執的媽媽生出一個固執的女兒，一個固執地不肯軟化，一個固執地不願妥協。面對即將到來的離家之日，心底的擔憂與關心愈是不上不下，梗在人與人之間的狹小縫隙。媽媽寫了又揉、丟了又寫的親筆信最終沒能親手拿給女兒，是爸爸偷偷塞進行李箱希望她能理解媽媽的拙於表達。車子暫停在出境大廳時，母親一張臉裝得堅強冷漠，實則不敢看著孩子一步步遠離，深怕反覆整理好的情緒會失去控制，畏懼眼眶裡的淚水會不聽使喚。在痛哭失聲的長鏡頭之中，在不捨與後悔的淚水之間，我們看見了為人父母永遠放心不下的愛和掙扎。

這一幕，像是自己的人生重新在眼前上演一樣。當年拉著行李箱走向安檢門之前，就連望一下媽媽視線的勇氣都沒有，顧左右而言他的強顏歡笑，匆匆低著頭不敢讓噙著淚水的表情被家人看見，手裡緊握的是爸爸說不出口而寫下的一封信。那封一個人在國外夜闌人靜時翻過無數次的信，沒有一次不是哽咽讀完，沒有一次不是潸然淚下。人生中總是要經歷過幾次一個人走在陌生街道、一個人醉醒後湧上的孤寂、一個人尋找熟悉的鄉愁、一個人體會生命裡無法割捨的重量，一瞬間也就這麼長大了。

《追憶似水年華》裡普魯斯特認為，人們的生活在回憶裡才能變成真實的生活，甚至比當時當地的現實生活更為真實。米蘭·昆德拉也寫著：「我們都是矇著眼過日子，對於生活當下只能感受和猜測。」但解開矇布檢視過去時，才會明白所經歷的日子與其意義。二十幾歲的身與心，橫衝直撞，撞痛了摸摸鼻子，懵懵懂懂，以自己的方式尋求答案，年少輕狂，最後才發現繞了好大一圈。一度以為愛有既定模式，一度拚命追求他人認可，然後一個發呆、一不留神，青春就這樣從指縫中鑽過去了，只依稀記得，有個人曾經沐浴在陽光下，朝著我揮動雙手。

年輕時的友情似乎就是如此，不知為何而吵，也不知所以然地和好。許多人都奉勸我們好好珍惜這些認識多年的朋友，當時覺得只要心胸開放，到幾歲都能處處認識各式各樣的人，殊不知長大了以後，卻鮮少再有人帶著一顆真心只為了換一段別無所求的友情。

我們難以避免走上這段旅程，繞了一大圈才發覺現實與想像的落差，花了很多時間才領悟朋友依舊是老的好，尷尬分手後也不見得無法再次真誠擁抱，嘗遍酸甜苦辣才明白知足平淡的可貴；離家了之後才懂得家鄉的熟悉與親切是如此無可取代，經過人情冷暖才體會天底下再也找不到比父母更不求回報的愛。

從母親開車載著女兒開始，最後以象徵能夠獨當一面的自個駕車作結，穿插過去與未來象徵今昔的成長。繞著曾經巴不得擺脫的家鄉，再看一點那令人眷戀的景色，即將展翅、準備離巢的鳥兒讀懂了目前為止的人生，有幸擁有一個完整的家庭、盡心的父母、交心的摯友，還有音樂品味普通且一點也不酷的自己。縱然並非眾所矚目的焦點，即使成長於鐵道錯誤的一端，卻也揮灑出平凡樸實的美好青春，充滿了獨一無二的成長記憶，裝在屬於自己的行李箱裡一起展翅翱翔。

過去叛逆的淑女鳥可以隨時消失，而沒有了爸媽賦予的名字，沒有了故鄉的孕育，自己誰都不是。

這一封獻給故鄉的情書，導演葛莉塔・潔薇將一個平凡少女追尋不凡自我的成長軌跡，藏入值得細細琢磨的人生體悟。我們都曾是身在福中不知福的淑女鳥，也是認為愛應有既定模式的不成熟孩子，自私將負面情緒一味丟給最親近之人，費盡心機羨慕不屬於自己的生活模樣；過於在意他人的眼光，拚命追求他人的認可，甚至拒絕接受真實存在的我。但回望的過程中多了一份憐惜，畢竟，沒有人天生知道怎麼當父母，一如沒有人的成長過程不需經過練習。導演幽默輕盈包覆了青春期的彆扭，將藏在心底無法與他人言說的難為情，詼諧溫暖從鏡頭流瀉而出。回憶在眼前與畫面慢慢重疊的此時此刻，讓觀眾在不敢轉身的機場裡，在難以言說的親筆字跡中，在忐忑不安的陌生街頭，在笑淚交織的自然互動裡，看見自己那似曾相識的熟悉身影。

10

以自我鋪成前路
《她們》

要說這年來影響我至深的電影，就是葛莉塔・潔薇執導的《她們》。以強片環伺的那時而言，或許不如《1917》來得震撼，不如《寄生上流》來得新穎，卻彷彿救贖般從此悄悄停駐，只想在那熟悉的女孩身上多停留片刻。有布魯克林，有沙加緬度，有麻州小鎮，有無數個逝去的憧懂歲月。因此在院線看了幾次，對這個故事的共鳴是有增無減，必須要在錯的時間與對的人擦肩，必須要理解自由輕盈的代價，必須要懂得家與根賦予的著地重量，必須要領悟每一階段追求的目標時時刻刻不停改變；必須要看淡生命裡的悲歡離合生死無常，必須要認清再獨立的人都需要

陪伴和傾聽，必須要尊重每個人的夢想各有其苦澀與甜美。

看到太多句子這樣寫：「我不喜歡的露意莎・梅・奧爾柯特的《小婦人》，葛莉塔・潔薇的《她們》卻讓我愛上這個故事。」諸如此類。無可否認，原著說教意味濃厚，宗教意識、家庭價值無孔不入，但是呀，不禁檢討起自己，你用什麼高度去評斷一部作品，這部作品就會用什麼高度給予回應。段小樓見劍就是一把尋常劍，有人視《戰爭與和平》不出一個尋常冒險故事。如何解讀一本書、一部電影，都不偏不倚反應我們的內在世界視野與形狀。

《她們》是導演眼裡的《小婦人》，當所有人大肆批評這樣一個中文翻譯時，我在心底默默讚賞片商選擇了如此切題、明瞭而別出心裁的譯名。這不是一個人的故事，而是一群人的成長過程，有馬區家的女孩、馬區家的母親，有生命的傳承也有病痛的磨難。處於《亂世佳人》南北戰爭的動盪時代，還存在樸實、美好、溫柔而純粹的一處淨土；於笑淚交織的路上建構出屬於「她們」苦樂參半的世界，並持續告訴每個世代的女孩，無論嚮往愛情，順從傳統，走入家庭，不甘於平凡，都是值得擁抱的夢想。選擇拍攝出一個新時代的女性故事，導演別無所求，回應著當初

的自己，同時鼓勵著世界上萬千女孩，請為每一個當下的自我而努力。

　　與其說每個人心裡都有過一個喬·馬區，不如引述導演的解釋，喬是某一階段的我們都想努力想成為的人，但人生各個階段所重視的事物是隨心境而變的。年輕的時候，嚮往出人頭地、功成名就，以為沒有婚姻與愛情羈絆就是自由；漸漸嘗過失去後，開始渴望平凡穩定知足常樂的生活，學會不慌不忙也懂得溫暖來自何方。印象中，一幕整個影廳爆出笑聲，但沙灘上的海無聲翻出了我的眼睛，就是當喬頂著一頭蓬亂短髮面對家人的頻頻驚呼，夜裡卻獨自躲在角落裡啜泣的畫面。我們都想為深愛的人事物出力的一份心意竟如此微弱，才真正體會到，縱使這個故事堅強的女孩心裡住著一個小男孩，卻始終以自己的性別、身體為傲。也在長大成人後終於領悟，無論走上哪一條路，都得有所犧牲，都得放棄一部分的自我。

　　喬總是嚷嚷著要成為一位偉大的作家，願能自立更生，願能養活家人，卻為了報酬盡寫些連署名都沒有勇氣的空洞文章。以為可以永遠灑脫的她一度陷入迷惘，一度對忠言逆耳的朋友惱怒，一度擱筆放棄初衷，卻於陪伴貝絲最後一段路的

過程裡尋回創作的動力。

　整部電影中最為高明的改編手法就是後設，演員瑟夏‧羅南演繹一個女孩無比豐富的堅強、剛烈、可愛、脆弱、溫柔、孤獨、不服輸的過去時與現在時，「為某人而寫」成為所愛之人堅強的理由。那一瞬間紅了眼眶，只見幾名女性的身影緩緩在時空中交錯，在瞳孔上重疊。我們為何提筆，我們想說什麼，我們和誰對話？我們生命的依歸在哪，我們未來的期許又在哪？目光用不著放得太遠，努力展翅的原因或許近在眼前。當你足以為某人而寫的時候，才有能力書寫自己的人生故事。

　喬語帶顫抖和母親吐露心聲：「女人有自主思考力，有靈魂，也有情感；女人有野心，有天賦，也有美貌，我厭倦聽到大家說，愛情就是女人的全部，」最後不得不噙著淚水加上一句，「可是我真的好寂寞。」短短幾行臺詞，道出所有年輕女性面對事業與家庭不得不牴觸的兩難困境。艾美果斷地說，女人得以擁有的事物在結婚生子後皆歸丈夫，所以不要自欺欺人認為婚姻不是一種經濟考量。反觀男性，自幼名正言順接掌一切，大把時間可以投入工作，即使成了家也依然被允許毫無後顧之憂地追尋生涯目標。然而就如事業之於男人，或婚姻之於女人，有些人

備感壓力，有些人如魚得水，有些人視之重擔，有些人從中獲得成就感。重要的是，不管身處何種階段，目光望向何方，我們不可以忘記自己理應擁有決定自身家庭與社會角色的權利，那並非妥協，而是改變。「在夢想中找到自己的現實。」克里斯多夫・諾蘭這麼說。

光影流動，冷暖交融，一段段過程宛若追憶般寫意流暢。四個姊妹活成四種真誠善良而美麗的模樣，曾受虛榮心左右的學會透視物質，曾一心追求自由的終將安於平凡，曾恃寵而驕的學會成為更好版本的自己，曾帶來溫暖的再次透過生命，讓周遭的家人因此成長，因此茁壯，因此勇敢，也因此得到寧靜。雨會落在每一個人的生命裡，唯有愛是一切的理由。我們都存在於彼此的歡笑與痛苦裡，而今帶著彼此的信念盡其所能扮演好自己的角色，並覓得一種溫柔不失堅韌的態度努力實現最初的夢想。

二十幾歲的感情路往往走得太快，來不及理清頭緒。隨著憂傷慢慢昇華，眼神漸趨深邃。兜兜轉轉返回原點，喬找到自己的伊薩卡島，導演也找到自己的伊薩卡

島，她們都沒有匆匆趕路，因為沿途的風景使人心富足。同樣一雙憐惜的視線依然柔聲喚醒惺忪睡臉，遙想記憶中合不上拍的舞步、瘋狂胡鬧的時光，這兩個身影使人不禁相信，世間還有一種純粹的情感，獨有的悸動，是凌駕於愛情與時空之上的存在。

「我想，身為一個成熟女性，我們時時刻刻與年輕的自己並肩同行。我覺得我總是一直在回應她，回應她後來的我是否已經真正盡其所能地勇敢，是否已經真正盡其所能地茁壯，是否已經真正盡其所能地追求理想。」——導演　葛莉塔·潔薇

也許最多人從這部電影中體悟的一點，就是任何世代皆需要一個《小婦人》，讓我們再三反省是否成為當初期許的模樣，給予過去橫衝直撞的女孩無形的勇氣與方向。彼時尚未看淡名利，尚未學會體貼，尚未收斂稜角，尚未讀懂失去，尚未理解真善美的可貴；而今，回頭再次琢磨葛莉塔·潔薇寫下的註解，一切更顯動人。沒有象徵時代新女性的喬，就沒有今日坦然以對的自我。

身為一個成熟女性，時時刻刻與年輕的自己並肩同行。無論何種姿態，無論才華橫溢或自恃過高，無論覓得歸屬或孤獨終老，無論飛黃騰達或默默無名，皆值得被深度凝視，亦值得被溫柔以待。妥協與否已成其次，我們都應堅持抬頭挺胸的姿態，追逐所愛，親手贏得認同，為夢想和人生書寫自己的現實結局。

11

不同的追求
《醉鄉民謠》

從出生以後，無數文學、歌曲、藝術以及影視作品持續告訴世人要勇於作夢，努力追夢；有句競選口號說有夢最美，築夢踏實。那些鑽入耳裡的、脫口而出的，看似如此容易，夢想已成為人人都能掛在嘴上的名詞，或口號，或陳腔濫調。在一次又一次的跌倒與墜落之後，才慢慢體悟到無法被歌功頌德、五味雜陳才是屬於大多數人的真實故事，這也是為何柯恩兄弟執導的《醉鄉民謠》會是一部如此與眾不同的作品。

「如果你聽到一首歌，聽起來不太新穎，卻也不太過時，那就是民謠了。」

聽起來就像夢想的雛形，有時候了無新意，有時候舊瓶裝新酒，但與追逐夢想的過程最貼近的可能是戰爭。諾貝爾文學獎得主多麗絲·萊辛認為：「戰爭不是連續不斷的事件，而是由一段段冗長的靜止期、無聊期所組成，穿插著零碎的激烈活動期。」夢想之路也不出如此，莫屬這些靜止期與無聊期最磨人腸。每當有點失意沮喪的時候，就會不自禁想起這部電影，想聽聽在偌大的城市裡充滿格格不入的孤獨聲響，想看看將世俗硬生生拋開，卻又難以承受遍尋不著人群認同的必然無奈。這條望不見盡頭的漫漫長路，我們永遠只能摸黑前進，無從得知正確方向，無從避開坑洞泥淖。尤為殘酷的是，在被歷史歌頌的成功者背後，我們漸漸明白，並非人人都有資格按照自己理想的方式抵達彼岸。主角奧斯卡·伊薩克歷盡滄桑的歌聲，便是致敬那些被夢想遺棄的萬千靈魂。

他望穿這個世界的骯髒醜陋表裡不一，看盡人情冷暖世態炎涼，揹起一把吉他，穿上破舊大衣，還有一隻置身事外的貓，認命、絕望、麻木、卑微、狼狽、沉重地踽踽獨行。也許除了彈琴唱歌其他一事無成，也許與其庸庸碌碌地苟且生

存，不如擇其所愛走到窮途末路，苦撐一天算一天，咬牙一天是一天。寧願辜負天下人，也不願背對自己的原則。事實或許不出如此，這個膚淺的世界充斥媚俗聽眾、平庸價值，主流社會底下隱隱湧動焦慮不安的渴望。曾幾何時，金錢是丈量藝術價值的單位，曾幾何時，觀眾是決定作品優劣的依據。為了縮短與他人心中預設的價值落差，我們又願意押注多少籌碼、賦予多少勇氣在自許不一樣的魂魄之上？

久而久之，剩下的僅存自我懷疑。有天賦，不代表就是橫空出世的天才，有堅持，不代表擁有討人喜愛的性格；有熱忱，不代表迎來大紅大紫的命運，有夢想，不代表具備萬事皆可拋的信念。藝術的定義千姿百態因人而異，假若世上懷才不遇之人比比皆是，那又有誰會屬於那最大一群的凡夫俗子呢？

年輕的時候，可以為了追逐一個當下最重要的目標專心一志，將大把時間與心思投注於夢想的藍圖。吃飯時心思放在如何自我督促，睡覺時腦海想著如何更上一層樓，單純以為表現得比其他人好、付出所有努力、依循正確的道路、忽視一時的得失，相信成功是一分的資質加上九十九分的努力，如此在可預期的未來內一定能夠看見明顯的進步，往理想的模樣多靠近一些。我們都曾堅信要怎麼收穫先怎麼

栽，但後來才發現，事實上是每個人都付出了九十九分的努力，建築在扎實基本功之上的還有反應力、創造力、時間點、觀眾緣、心理素質以及可遇而不可求的機運。有些人天生樣樣具備，那都是無法靠後天學習或埋頭苦練就能達成的。

一時間，李安導演熟悉的面容再度浮現腦海。

「許多人好奇我怎麼熬過那一段心情鬱悶時期？當年我沒辦法跟命運抗衡，但我死皮賴臉地待在電影圈，繼續從事這一行，當時機來了，就迎上前去，如此而已。」

多年前捧著《十年一覺電影夢》，讀到這一段文字。那並不勵志，而是不見得能有回報的必然代價。「死皮賴臉」一詞在李安口中成了自嘲，但會願意真正為了一項看似癡人說夢的目標死皮賴臉豪擲三年五載的人寥寥無幾。時至今日，市面上無數關於如何成功的書籍與文章永遠不嫌多，似乎邁向飛黃騰達存在既定途徑，偏偏事實是成功無法複製，因為成功來自機緣、運氣與事後的各種解釋，但要想真正學到什麼，就必須看看這些失敗的人如何從哪裡跌倒、從哪裡爬起。在與失敗共舞的經驗裡，他只有一句話：「做電影就是形勢比人強。」李安同時感受到了「人定

勝天」與「命中注定」兩種矛盾的命運流動，任憑人再如何努力逆流而上，也難以與命運抗衡，我們只能於洪流之中盡力而為。如此言論，或許才是真正從無到有邁向成功之人深思熟慮過後的舉重若輕。

灰白交雜的煙霧冉冉上升，屢屢繚繞，盤旋，接著散去，宛若疲憊不堪的身與心，宛若早已掏空的愛與恨。苦悶似鬼魅般如影隨形，將吞噬全身的巨大悲傷化作音符，從視線的盡頭蔓延而出，恣意撩撥、溫柔觸動似曾相識的孤獨心弦。曾有業界重量級前輩告訴他，這樣的音樂無法連結起人心與藝術，無法被共同感知，甚或被大眾分享，但身為旁觀者，不禁想問的是，難道只有遵循既定型態的藝術才是藝術？難道與孤寂共處、與失意共存的希望餘燼也不足以點燃藝術本質的救贖光輝？

勇敢是這樣的，在這個時勢比人強的結果論世界，賭對了晉升為智勇雙全高瞻遠矚，賭錯了是成群事後諸葛口中的有勇無謀。從不同角度衡量，便會產生截然不同的結果。毛姆寫道：「從事自己最想做的事、生活在開心的狀態下、日子過得心安理得，就算是搞砸人生了嗎？還是選擇高薪職業、名利雙收、娶一個人人稱羨的

「美嬌娘，就算成功了呢？」

你覺得完美的人生雛形該是什麼模樣？安於方寸之地享受天倫之樂令人嚮往，力爭上游躋身事業有成的企業家是許多人的夢想；從日常生活不停拓展科技日新月異的可能，也為人類社會帶來無數貢獻；在沒有餘裕的時候仍願將利益擺一邊，潛心追求我們有盡世界裡無盡的音樂、電影、文學藝術極致，難道不也是相當動人而稀有的情感？因此，這都取決於我們賦予人生的意義、對社會的要求，以及對個人的期許。

如果有雙像諾亞的鴿子一樣的翅膀，我會順著河川飛向心愛之人，又有誰想看一個失敗者的遭遇呢？

每個人面對各自的戰場，會做出自己的取捨，甘心屈服現實或不願放棄初衷皆展現出生命的不凡，但柯恩兄弟是溫柔的，凝視孤獨的視線滿是憐惜。每一趟旅行的目的，每一首歌曲的力量，每一個故事的結局，每一次流浪的試煉，每一種寂寞的聲響，環環相扣組成現階段的人生，或早或晚都會明白，那是為了以後的某段人生際遇而被創造。我們當下不見得能釐清命運脈絡，前面的僅僅只是序言，因為

12

肉眼可見的生命力
《梵谷》

要向周遭的人解釋梵谷之於我的意義的確是困難非常。有人的反應是那些畫作太通俗了，有人的反應好似眾多一日球迷，稍縱即逝的共鳴更使人失落。因此變得無意主動提起，不願見到自己深愛的人事物被劣質手段消費，愈私密的感受放在心裡愈是安穩，而獨自一人書寫的內容自然也是心境映照。毛姆說：「藝術真正的意義不在模仿自然，而是體現自然。」當我們置身兩者跟前時，都會感受到一股無以名狀的強烈能量連結著彼端與自我。從內心深處湧上的感動令人不自覺地開始流淚，梵谷就是第一位讓我真正感受到藝術與心靈之間奇異連結的畫家。

漸漸開始覺得，逝去的種種是最美好且永不變質的存在，我們可以自由選擇記憶銘刻於心底的形狀，截取喜歡的段落，並將其變成自己的故事。自己的故事往往不會蒙上塵埃。在他一百六十七歲冥誕這一天，梵谷〈春日花園〉畫作於荷蘭一座博物館失竊。其實並不擔心這些下落不明的名畫會消失，沒有人捨得讓真跡流入黑市，它會被好好保存在某處豪宅裡，靜待有朝一日回歸原處。災難或許會跟隨失落的名畫，但愛必然也是。人們對藝術的愛，就像納粹也捨不得炸掉巴黎聖母院，那是作家唐娜‧塔特所言塵世之中的輝煌。

但這些思緒，不禁飄回到那段幸福而不自覺的時光裡。曾佇立在阿姆斯特丹的博物館盯著〈自畫像〉、〈麥田群鴉〉、〈黃房子〉和〈向日葵〉一幅又一幅再熟悉不過的真跡，毫無思考餘地，久久無法移開目光。彷彿看得再久一點，再用力一點，心底暗自假想異色瞳孔中的藍天與夜空，就可以恆久閃耀，恆久不滅。後來才明白當時感受到的震撼，便是五顏六色的顏料所撐起的人生代價，那與世界為敵的善良與執著讓人淚溼滿襟。

二〇一七年《梵谷：星夜之謎》與二〇一九年《梵谷：在永恆之門》兩部電

影，一波未平一波又起地加深梵谷於世人心中的重量。線條筆觸忽靜忽動，忽近忽遠，彷彿再現生命力般一筆一劃深深扎根於觀者心底。前者為世界上第一部油畫動畫，透過有些懸疑的劇情，詢問故事中的主角同時也詢問世人，你這麼想了解他的死，但你有多了解他的人生？故事從自殺身亡的消息傳出後展開，曾與他有所私交的郵差發現手上一封生前梵谷寄給弟弟西奧的信件被退回。無論內容寫了什麼，於公於私都盼能完成此項任務，因此交付給自己的兒子阿曼德執行，希望將這封信親自送至西奧手上。

一開始，年紀輕輕的阿曼德其實對父親的囑託相當排斥，除了為一位已死之人送信毫無意義，也因為對他而言、對世人而言，梵谷不出一位情緒古怪、精神不穩、性格軟弱的瘋子。曾經割下一隻耳朵當作禮物，嚇得一屋子女生花容失色，接著又被送入精神病院。縱使醫生診斷他情緒平靜，卻在出院六週後選擇輕生。面對態度輕浮、歷練不足的阿曼德，父親語重心長地告訴他：「兒子，如果你死前寫了一封信給我，我會不會也希望能收到？努力活久一點，你就知道再堅強的人都有可能被生活擊潰。」所以，阿曼德心不甘情不願地踏上了旅途，

踩在梵谷曾經踏過的路上，住在梵谷曾經下榻的旅店，也和跟梵谷來往的朋友交談。過去阿曼德從未真心理解過梵谷，卻在追隨足跡的過程中，與形體已逝的他產生一種如同友誼的精神連結，不禁想像著他在門口作畫、在房裡獨處、在河畔划船、在稻田中迷惘；彷彿聽聞得愈多就愈認識此位舉止討喜的畫家，也更加無法明白他為何會如此迅速行至人生終點。

而在這段追尋真相的過程中，在這個圍繞著梵谷的國度裡，引述著梵谷的名言與書信，眼底全是梵谷夢裡的星夜。置身梵谷眼前的世界，直至最後深遠的回望，終於我們理解到，縱使他是一個不容易被理解、長期飽受精神疾病折磨的憂鬱天才，卻也是一個善良到令人難以置信的藝術家。

旅店老闆的女兒把矛頭指向梵谷的心理醫生嘉舍一家人，嘉舍家裡的管家擺明著憎惡梵谷；河邊的船夫卻暗指梵谷與家夏千金私交甚密，而她的說法則有所保留，刻意置身事外；路人說沒有目擊者真正看見梵谷在稻田裡自盡，反倒是旁邊的穀倉當晚曾傳來槍響；更出現另一名醫師堅持真正有意自殺的人不會朝肚子開槍，再者子彈角度和高度也有違常理。像追查一件懸疑案件一樣，阿曼德聽到的說

法全都各自表述，牽引著觀眾對於梵谷身亡謎團的好奇心。若是自殺，是什麼原因促使他扣下扳機？若為他殺，那又可能是誰下的毒手、所求為何？是在麥田裡還是在倉庫裡？小鎮上眾說紛紜，帶著各自的觀點批判著每個可能參與其中的當事人。他有如一隻無頭蒼蠅，千頭萬緒理不出一個脈絡，東拼西湊勾勒不出一個雛形，最終還是只能回歸核心問題。

舊瓶裝新酒往往處理得好會更迷人。或許所有人的思考方向都錯了，原因在於，我們都沒能真正讀懂他。故事具備多少真實性已成其次，當我們連一個人的一生都不了解時，追查出他死亡的真相也沒有任何意義。

「也許這樣對大家是最好的吧。」能夠無後顧之憂地追求藝術夢，除了天分以及才華之外，當然不容忽視現實層面的經濟考量。梵谷有幸擁有一位如此愛他、替他著想的弟弟，不惜代價支付所有醫療費用與昂貴畫材，也正是梵谷之所以成為梵谷的最大原因。其實偉大的人不易被理解，紀伯倫說他們都有兩顆心，一顆心流血，一顆心寬容。梵谷可以容忍鎮上孩子的欺凌、世人的異樣眼光，天天準時帶著畫具出門，卻無法看著摯愛的弟弟為了自己而陷入絕境。一個善良無比的人選擇

自我終結，不一定是為了自己，或許只願為所愛之人的生命換得解脫。令人惆悵的是，我們的世界終究配不上如此湛藍的雙眸，也容不下如此美麗的靈魂。

《梵谷：在永恆之門》則為一部關於這些畫作、這位畫家，與兩者之間的永恆的故事。通篇緊扣「永恆」題旨，聚焦於梵谷孤獨潦倒的人生末期。這段時間他雖然置身精神病院，卻是大量創作、確立畫風的高峰期。輾轉待過阿爾勒、聖雷米與奧維爾三處，最終天妒英才，如夏花之絢爛的短暫生命隕落於三十七歲。導演朱利安・施納貝爾選擇以全然不同的觀點表達對這位不朽藝術家的熱愛，刻畫了那試圖追求美與藝術之不凡的平凡畫家，在一生最重要的片刻裡、被曲解汙名化的慘澹中，義無反顧日日徜徉於稻浪起伏與土壤芬芳的自然懷抱，揮舞畫筆捕捉光影瞬息萬變，緊握調色盤層層疊五感的稍縱即逝，讓觀眾親自體驗那不容於世的生之熱烈。

「人們常輕率地談論美，由於他們對於文字沒有感覺，便隨意使用那個字彙，導致它失去了強度；這個字所代表的意義，由於和上百個微不足道的物體共用一個

名字，因此被剝奪了尊嚴。」──毛姆《月亮與六便士》

藝術追根究柢就是人們對於「美」的渴求。美的獨立存在猶如真理，而剎那即是永恆，梵谷對於藝術的執著就是人們追求美的狂熱。導演無異於呈現一段眾所皆知的真人歷史，以梵谷之心觀察自然，以梵谷之眼觸摸世界，並傳遞給銀幕前的觀眾感知。電影畫面彷彿藝術家視角，手持式攝影機劇烈晃動，猶如現實排山倒海而來的巨大衝擊，屢屢使用失焦疊影、移軸效果、後印象濾鏡、色調與色溫的變化，由內而外放大其敏感纖細、溫柔脆弱的獨特視野，更將其所經歷的情感起伏和情緒波動立體呈現於鏡頭前，讓人陷入那不被理解又孤寂無助的內心世界，塑造出一種極其獨特的觀影體驗。

朱利安・施納貝爾擅長捕捉動態光影，而梵谷終其一生渴求體現陽光壯美，兩者融合一體時，是超越於視覺之上的重現，也是貼近私密深處的描摹。只見他拾起一把泥土灑在陷入陶醉的臉上，彷彿我們也可以感受到陽光溫熱與泥土氣味；與他人交談時，採用相當近距離的畫面，有時近到只是一張嘴、一雙眼或是半張臉；幾

分鐘前才發生過難以承受的爭執內容，再次於大腦和耳中反覆播放。這些在在證明了一件事，某些人可以經由後天訓練而成為不錯的畫家，但要躋身名留青史的偉大藝術家行列，就必須天生流淌著異於常人的血液。

「曾經我好想和大家分享我所看見的一切，現在我只思考自己與永恆的關係。」

梵谷畫的是眼底的自己，是眼底的景物，是眼底的光影，是眼底的星空。高更說他的作品可貴在帶有思考性、不停堆疊顏料的畫更像雕塑。這才是入骨精髓。如此細微的感受形塑出立體線條，如此深刻的共鳴創造出清晰輪廓，在現實與夢境接縫處他寫下了屬於梵谷的情感震動。許多瞬間，他發自內心振臂疾呼，敞開心扉渴望擁抱自然之美，忘了自己身在何方，忘了自己為何而來，忘了自己有名有姓。面對造物主的偉大，我們如蜉蝣一般渺小又與萬物並肩運行，和其光，同其塵，永恆存在於此時此刻。

奧斯卡‧伊薩克飾演的保羅‧高更帥得難以忽視，不禁想看看他前去大溪地後

的模樣。而威廉・達佛則帶著他獨有的瘋狂，精湛詮釋梵谷受盡嘲諷的孤獨寂寞和歷盡滄桑卻依然熠熠生輝的動人雙眸，一氣呵成迅速具象界乎魔幻與寫實之間的視野。劇中梵谷和高更的互動、對藝術的討論是最精彩的部分。兩人雖然性格天差地遠，但閒話家常的三言兩語就濃縮了藝術史的演變，從寫實主義走入印象派，再從印象派見證了後印象派的誕生。彷彿前陣子故宮的普希金博物館特展又走過一輪，靜態油畫層層疊疊，盡顯大自然瞬息萬變的動態光影。電影中更有一段採用黑白手法處理，隨著筆尖精準落下，去除顏色之後依然一筆一畫雕塑出光線流動的狀態。梵谷為什麼自認為天生的畫家？因為他什麼也不會。這幕讓我慶幸，慶幸藝術選擇了他。

「有時候他人會說我瘋了，但，人得靠一點點的瘋狂，才能創造出極致的完美藝術品。」

《梵谷：在永恆之門》捕捉他人生中最後一段旅程。雖然導演給予身亡謎團一

種答案，但那一聲劃破平靜的槍鳴是自殺或他殺早已不再重要，所有歷史都是建立於真實事件之上各自美化的謊言。《梵谷：星夜之謎》則獻給所有抱持懷疑與批判態度的觀眾，你這麼想了解他的死，但又有多了解他的人生？梵谷到臨終之前都不願將罪責加諸於任何一人身上，帶著溫柔、保持真誠離開這個不願善待他的人世。那一雙湛藍的雙眸依然只看得見永恆。洞悉寒冬凜冽，透視稻浪起伏，圍繞紫色雲霧，每個畫面滲透著清醒刺骨的痛楚與洗盡鉛華的真誠。他擁有看遍人世醜陋仍舊相信人世美麗的視線，他保有孤單寂寞卻渴望理解陪伴的溫柔，與生俱來歷盡滄桑卻依然溫暖的至美心靈。儘管生命中的苦難多於喜悅，雨水多於陽光，他始終如一，以筆尖的燦爛、胸腔的熱愛，渾然天成透過藝術表達自我，並持續撼動百年以後的我們。

13

不滅的希望
《樂來越愛你》

「我永遠都會愛著你。」蜜亞發自心底悠悠地說。

「我也永遠都會愛著你。」塞巴斯丁由衷回應著，不假修飾。

隨意掀開一則尋常愛情故事，想起一個人，聽見一段旋律，這個人可能許久不曾相見，這段旋律也許已經沉睡多年，這個人的笑容沒什麼特殊的，這段旋律的組合也稱不上舉世無雙。忽然之間，在某個言不由衷的時刻，熟悉的旋律不經意喚醒了記憶中的笑容，我們靜靜與平行時空的自己對視，無語凝噎，目送曾經擦肩而過的彼此向風裡走去。耳畔似乎還殘留著

清脆的聲響，一滴一滴落下；歲月的無數細小刮痕折射出淡淡的藍，一明一滅垂

憐。胸口盈盈淚光依然能夠滲透黑夜與孤寂的空洞，狠狠錯過的人生溫柔定義了後

來的我們。

關於浪漫愛情，關於夢想青春，關於黃金年代，關於復古情懷，關於貼近電影

和音樂本質的純粹美好。有人說《樂來越愛你》走著走著就會成為去年的《婚姻故

事》，想來讓人傷感，這份曾經同是天涯淪落人的愛情和夢想竟是如此沉重，壓得

戲裡戲外的人們都喘不過氣。懷才不遇的爵士鋼琴家賽巴斯汀與四處碰壁的女演員

蜜亞，身處徬徨迷惘的人生低潮時期，既不幸又幸運地於充滿希望與絕望的洛杉磯

相遇，也為彼此在漆黑夜裡點亮一顆又一顆的星。兩人攜手經歷了潮起潮落，

雖然經濟始終不寬裕，但相互扶持的生活卻踏實滿足，成為彼此一無所有的全世

界。

導演的鏡頭點滴堆疊賽巴斯汀與蜜亞得來不易的愛情，從無到有，逐漸萌芽，

接著由濃轉烈，如履薄冰地細心呵護這段相知相惜的緣分。他繞一大段路只為了

陪她取車，最後才回到停在門口的那一輛拉開車門；她因為他接觸到了另一片天

空，慢慢養成聆聽爵士樂的興趣；他為了所愛委曲求全，只盼能給她穩定的生活，轉而加入當初不屑一顧的樂團。她深怕打擾了他的巡迴演出，久久才鼓起勇氣主動打通電話給他；他在兩人聚少離多的不歡而散之後，接到面試通知依然千里迢迢驅車前往她的家鄉，只憑藉著她隨口提過的老家對面一間小圖書館。她在多年之後依然保有對爵士樂的眷戀，也才會無意間踏入他當初夢寐以求的爵士酒吧。襯托夜色閃閃發亮的螢光招牌映入眼簾，轉瞬間便意識到，你我在彼此心裡留下的生命重量。

朋友苦口婆心奉勸他，墨守成規如何能創新？爵士樂在於未來，不能一直執著於過去。曾經賽巴斯汀對於爵士樂抱有不容動搖的堅持，不肯有一絲一毫退讓，即使家徒四壁也得擺放一臺鋼琴與黑膠唱盤；即使再三被趕出餐廳，也堅持彈奏打從心底熱愛的樂章。即使總說著不必在意觀眾的眼光和反應，只需要全力追求自己熱愛的事物，但卻為了蜜亞的夢想，而向自己嗤之以鼻的不倫不類音樂低頭。生活不可能永遠兩袖清風，如何在堅持夢想與五斗米之間取捨，光憑著一股追夢的傻勁是無法在現實世界裡換得更理想的生活，人最終都得學會妥協。

其實蜜亞的掙扎、矛盾與磨難也並不亞於賽巴斯汀，能心無旁騖追逐夢想固然令人稱羨，但伴隨而來是更令人窒息的壓力與緊繃。再者，屬於每個人的時機往往不會以我們預期的方式，在我們預期的時候到來，欲窮豁然開朗的風景必先走過柳暗花明的小徑；渴望春風拂面的溫暖則必先經歷寒風刺骨的凜冬。幾乎舉世皆知，蹲得愈低跳得愈高，卻並非人人皆具備孤注一擲的條件，更有些時候，這些挫折與挑戰很難憑著一人之力咬牙挺過。

導演達米恩・查澤雷的畫面細微處可見情感之深。即使誓言已隨風而逝，兩人仍將這段舊情擺在內心深處最柔軟的角落，純淨深刻，於夜闌人靜時獨自將塵封已久的回眸喚醒。莫忘初衷，無論何時何地聽起來都響亮非常，卻是多麼沉重又多麼艱難的四個字。在一貧如洗時可以有難同當，但在平步青雲卻難以共享繁華，因為任何事都有其代價。我們有最不堪的時候，乏善可陳的時候，人生谷底的時候，與自己不值得被愛的時候，此時卻出現了能夠透視偽裝、相知相惜的對象，一起苦中作樂，一起破涕為笑，足以成為彼此後盾，足以攜手走過年華，並相伴成長的靈魂伴侶，假使代價是必須擁抱徹底醉心的美與徹底錐心的痛，誰會不願張開雙臂？曾

有人告訴我，你身邊的人不一定是你愛得最深的人，但那個人卻造就了現在更好的你。可以好好地去愛現在的人，那也足矣。

幾年前林書豪在政大畢業典禮致詞上說，正常只會使你平庸，若想偉大就要有點瘋狂。當下想起了《樂來越愛你》其中數度讓人聲淚俱下的那首歌曲。她眼裡噙著淚水，這不只是蜜亞、塞巴斯汀和導演的心聲，同時也獻給天底下每一顆傷痕累累的心，每一位還相信人生的逐夢之人。

「她告訴我，關鍵就是那一點點的瘋狂，讓我們看到全新的色彩，誰知道這會引導我們前往何處，這也正是他們需要我們的原因。別怕露出你的叛逆，水花因為石頭而濺起，所以讓畫家、詩人與演員上臺吧。」

當代網壇名將納達爾曾說，自己只是一個平凡的人企圖追求不凡的成就；達米恩‧查澤雷在橫掃奧斯卡前，誰又看好老派的爵士音樂愛情電影？金獎名導吉勒

摩．戴托羅經歷了二十五年的潮起潮落，放棄無數大合約堅持拍攝怪物奇幻電影才走到捧起小金人的一天。細數這些曾被他人嗤之以鼻的瘋狂，真正發覺到我們也只是平庸之輩，不見得每個人都抱著鴻鵠之志、渴望轟轟烈烈的人生，但只要還懷有夢想就請給自己多幾次的機會。時代不停前進，潮流瞬息萬變，盲從永遠只能在眾人身後苦追，縱使自己想走的路前途茫茫滿布荊棘，但擇一條他人認可的路又豈會從此一帆風順？

舉凡快樂、單純、悸動、幸福、期待、失落、寂寞與痛心皆是活著的節奏，導演將這封情書獻給敢於追夢的人們，獻給勇於作夢的人們。所有一體兩面的美好，相倚相扶的痛苦，讓曾經碎得滿地的自己在無數次跌倒之後仍然願意當一個傻子，讓我們下卸心防。或許，這次真的不同了，《樂來越愛你》帶著全世界的觀眾再度燃起展翅的渴望。

導演似乎就近在耳畔，隨著如夢似幻的旋律低聲傾訴，假使現階段的你，還困在生活的難題裡，還在前往彼岸的夜裡迷路，請別放棄希望。我們以各種樣貌和

各自的方式往前邁進，有時暫時卡關，有時窒礙難行，都是在俯身凝聚突破瓶頸的

衝勁，相信每一項打從心底熱愛的事物，會在某處帶著我們迎風起飛。命運並不

如時間般是直線前進，所有失敗與嘗試的過程，那些走過的路、愛過的人、讀過的

書，有一天都會被賦予無可取代的珍貴價值。

第 3 幕

顏色不一樣的煙火

我曾見過你們人類無法置信的事，我們
在獵戶星座攻擊燃燒的太空船，我看過
C射線在天國之門的黑暗裡閃耀。所有
的那些時刻，都將消逝在時光中，一如
淚水，消失在雨中。死亡的時刻到了。

——《銀翼殺手》

14

海上鋼琴師的碧海藍天

回憶成長過程，自幼只喜歡閱讀，不喜歡動筆寫，低年級時甚至還奉父母之命上過作文班。當時滿腦子覺得課外讀物遠比寫東西來得有趣太多，因此有一次隨便找了篇範例照樣造文，還被老師表揚朗誦給全班聽，那時只覺得啼笑皆非。回家後得意洋洋將此事告訴媽媽，卻沒想到歪打正著，從此也就沒有再踏進過那間作文課教室。其實，寫出好作文並非難事，那往往只是型式上的敷衍，但能否真正相信自己寫出的內容，卻又是另一回事。因此，那時照樣讀自己喜愛的小說，直到考大學時面臨練習作文的不得不，才開始嘗試為寫而寫，成天纏著親切的國文老師幫忙批改。

後來某一天忽地想起，在只肯與文史地為伍的高三考生日子裡，似乎寫過一篇作

文練習，印象中是要自行填入這行字「人生就是不斷地——」作為撰寫題目。那時

只想挑一個適合發揮的題目，所以選擇了「選擇」二字。洋洋灑灑寫得文情並茂，

好似價值觀多麼成熟穩重，後來才發覺到，人生中最厭倦的事情莫過於這些選擇。

上學時在玩樂與念書之間選擇，下課後在戀愛與補習之間選擇，升學時在名次

與距離之間選擇，畢業後在深造與求職之間選擇，從此以後在各種自我與婚姻之間

選擇，在三個家庭與工作之間選擇，選擇之外還有無盡的選擇與被選擇。似乎每一

次的左轉或右轉都有正確與錯誤之分，如臨深淵般小心翼翼，深怕稍有不慎便會落

入萬丈深淵。這個世代的人生不容許任何差錯，名符其實成為後來的無產階級。過去的我不太理

再擁有決定自己生命走向的權利，看似迎面有無數選擇，實則我們不

解如此龐大而虛無的無力感，一直到觀賞了《海上鋼琴師》與《碧海藍天》才在聲

淚俱下中領悟了一點什麼。

「城市如此廣大，卻看不到盡頭。當年我踏上踏板準備離去時，並不覺得困

難。穿上大衣，風度翩翩，絲毫不懷疑我會下船。而最終使我停下腳步的，並非我所看見的，而是因為我看不見的事物。你明白嗎？綿延不絕的城市，什麼都有，唯獨沒有盡頭。我所看不見的，是城市的盡頭。以鋼琴而言，任何一架鋼琴必然是八十八個琴鍵，雖然琴鍵有限，你卻是無限的。在有限的琴鍵裡，存在無限的曲調，這是我所應付得來的。走過踏板，前方有數百千萬個琴鍵，無窮無盡，無限的琴鍵上，卻無法彈奏任何樂章。那是上帝的曲調。你看那些街道，存在好幾千萬條，而你卻只能選擇一個？愛一個女人、住一間房子、選一塊土地、望同一片風景、接受一種死法。陸地的世界好重，壓在我身上，甚至你還不知道它在哪裡結束。你難道從來不為生活在無窮選擇裡而害怕得快精神分裂嗎？我在船上出生，只是世界的過客。這艘船每次載客兩千，也承載他們的夢想，但範圍卻離不開船頭與船尾之間。在有限的琴鍵上，我自得其樂，這就是我生活的方式。土地對我而言，是太大的船，是太美的美女，是太長的旅程，是太強烈的香水，是無法彈奏的樂章。我無法捨棄這艘船，至多放棄自己的生命。畢竟，我也沒有真正存在過。」

這段臺詞令人讚嘆非常，當成人生座右銘也不為過，賦予了電影更深一層的意義。猶記得高手鬥琴的大快人心，猶記得愛情誕生的如沐春風，猶記得動人旋律的哀而不傷，猶記得影廳周圍的啜泣聲此起彼落。多年後再次涕淚縱橫看完人生愛片之一，只求沉浸於自我的傷感情緒，無意與任何人交談，也無意寫下過多，彷彿除了不停重回只應天上有的深邃眼神之外，只願那兩三刻的恍惚有自我也有投射，無法執手相看淚眼，任憑竟無語凝噎強烈襲來，無處安放。那並非角色與角色之間，而是演員與觀眾之間，理想與自我之間，也是此境非天才莫有的寧為玉碎。

美其名是有選擇的自由，但多數人都不是按照自己的意志下決定，跟隨著文化脈絡，跟隨著世俗價值，並非真正發自內心渴望眼前的目標。曾經他問，為什麼，為什麼？為什麼陸地上的人總浪費大好年華只在杞人憂天？不安於自己的方寸之地，希望在新的地方擁有新的開始，卻從未設法努力透過有盡尋找無盡，像他一樣如此看待世界，任憑巨浪滔天、船身擺盪也面不改色。八十八個琴鍵奏出的樂章，宛若大海無垠無涯，輕觸著成千上萬的乘客來來去去。音符舞動著一段故事，旋律

想像著一張臉孔，琴鍵錯落成一個世界，雙手揮灑就是一處天堂。在過境之處，目睹著無數次海市蜃樓的美國夢起，美國夢塌。

「潛入海底，那裡的海水不再是藍色，天空在那裡只成為回憶。你就躺在寂靜裡，待在那裡，決心為她們而死，只有那樣她們才會出現，她們來考驗你的愛。如果你的愛夠真誠、純潔，她們就會和你在一起，然後把你永遠地帶走。」

陸地的重量同時壓在盧貝松不到三十歲便拍出生涯最滿意作品《碧海藍天》的賈克馬攸身上。如此沉甸甸的枷鎖緊緊綑綁著注定活在海底的他，無奈生錯了軀殼，用盡自身一切力量眷戀著大海。那是生命力的泉源，彷彿透過完美無瑕的身體為大海寫詩，包容汪洋的任性與情緒，萬般憐惜地與海豚共舞。那雙足以言語的美麗眼眸就像大海般清澈、憂鬱、純真、深沉而致命。

自幼惺惺相惜的恩佐原為性格天差地遠的莽夫，雖好大喜功、自視甚高，但也不失為性格直爽、重情重義的漢子。他同等愛著大海，可惜是凡人的愛，潛水只

為了證明自己的肉身能駕馭自然，寫下紀錄。但在企圖突破極限的過程，他終於理解，幽深的蔚藍海底存在一個更美的應許之地。而賈克早已聽懂海洋的召喚，縱身一躍享受被水溫柔包覆的自由與孤寂。潛水從不需要動機，也不為其他，只因大海始終存在，只因那是唯一的容身之處，只因所愛之人——墜入深海寂靜中，化成泡沫，化成海豚，愈來愈找不到回到海面的理由。

自從祕魯邂逅之後，喬安娜的世界只容得下賈克，漂泊的心總算靠了岸，但賈克卻漸漸遠離陸地，原來他過去獨自站立的岸邊虛懸於海上，他的歸屬只存在於眼前的無邊湛藍與互古黑暗。或許情不自禁愛上一個人的剎那，往往是這個人最專注認真的那一刻，那一刻周遭忽然靜止，他閃閃發光的瞬間就成為永恆。我們開始跟隨如此身影，希望有一天心無旁騖的目光也會落在自己身上，從極地追到西西里，從義大利來到希臘，唯一不變的只有永遠波光粼粼的海洋。

愛情觸不可及的模樣拍打著鼻子，一股酸楚湧上眼眶，他凝視海洋的神情令人害怕。不瘋魔不成活，唯有從海底仰望銀與藍交融的天空時，唯有沐浴於銀白月色與海豚嬉戲時，深不可測的表情才會被笑容柔和了線條，才會洋溢著自己無法給予

的幸福光芒。我們曾經因此愛上這樣的他，或許最後也終究得因此忍痛祝福。上帝創造出舉世無雙的海中精靈，墜入人間，靈魂卻從此離不開大海的擁抱。去吧，我的愛，終有一天，也得為愛鬆開雙手，在隨音樂迴盪的海豚聲聲呼喚中成全你的碧海藍天。

自由，希望，其實兩者皆是人間至善，永遠不會消逝，永遠令人嚮往，但擁有自由的靈魂不一定有希望，保有希望之人也不見得就是自由之身。《刺激1995》正說著我們不會是安迪，不會是瑞德，大概就如布魯克代表的芸芸眾生，不自覺被體制化的那些多數群眾，漸漸習慣不為生活擔憂，只求日日有食物果腹，晚上可以一夜好眠，久而久之什麼自由、什麼奇蹟，也不再需要。然而世間存在各色各樣的人，安於哪種人生都是誠實面對自己的回應，無關對錯。主角一九〇〇謎樣的背景，成就與眾不同的價值觀；已在八十八個琴鍵裡找到屬於他的自我以及美好事物，陸地上的無盡壓在肩膀便顯得太過沉重。其心靈因身在船上而自由，不受任何規則拘束，相較於自詡放眼未知生活卻反倒顯得畫地自限、盲目從眾的麥克斯，我

們更羨慕其勇於選擇的灑脫與淡然。

作家卡爾維諾寫道：「飛行的過程是穿越斷裂的空間，航行也是。人們消失於虛空之中，那段時間與空間我們不存在於任何地方，與即將前往的彼處和早已離開的此處皆沒有一丁點關聯，好似孤立於世界之外的感受。」

前一秒乘客才隨音樂歡欣起舞，下一秒卻空留曲未終人已散的寂寞。一九〇〇終生都處於如此虛空，他瀟灑、孤獨、與世無爭，於大風大浪中恣意滑盪，在甲板上遙望聚散別離。除了鋼琴他一無所有，除了旋律他一竅不通，只能透過樂曲感知自己以管窺天的世界。音樂改變他生命的紋理，音符牽起他與人群的複雜情感、他與陸地的美麗連結；重疊賈克面向大海的儷人側臉，再也不會有一個地方能夠給予如此獨特之生命從一而終的歸屬感。

如此思緒猶為傷感，也不禁羨慕他們足以堅定地抗拒選擇。稍微讀懂些許人生滋味者都得承認，太美的故事必然承載落幕的哀愁，太純粹的靈魂也難逃破碎的結局。當你明白虞姬為何而死，當你看見盧貝松的碧海藍天，當你理解待上大半輩子後步出監獄的腳步多麼艱難時，你也會懂得賈克堅持回到海底看一看、一九〇〇

15

對極限的渴望
《賽道狂人》

幾年前的《決戰終點線》，瞬間將心中對於賽車主題的評價拉高了好幾個層級，終於又再度迎來一部熱血沸騰又令人動容的傳記作品，久久難以忘懷。《賽道狂人》其中一句關鍵：「什麼是金錢買不到的？」這個問題緊扣劇情內外。有些爆米花片不斷砸下重金、一味複製劇情公式，只求速成與票房，透支情懷了無新意，甚至忽略運動本質，而不願審慎經營值得挖掘以及述說的故事主軸。而今，導演詹姆士・曼格彷彿宣告著賽車電影就該這樣拍。事實證明，優秀的作品依然可以兼顧爽度與內涵、商業訴求與藝術價值，從《羅根》到此部新作，導演清楚掌握

自己握有的一手好牌，滿足各類觀眾進入戲院的動機。從高潮迭起的賽車動作場面，**觸動人心的情感互動**，到兩位硬底子實力派演員同臺飆戲，真正深入淺出道盡商場浮沉的無奈與取捨，以及追逐夢想的完美與遺憾。

「當車子到達七千轉時所有事物開始慢下來，機器變得輕盈，一切逐漸消失，只剩下肉身穿越了時間與空間。七千轉就是這個交會點，你感覺到它逼近，你感覺到它攀升，接著問你一個問題，最重要的唯一一個問題：你到底是誰？」

對極限的渴望，對速度的追求，置身事外一心追求商業利益的人永遠無法體會，七千轉就是人車合一的境界。當所有要素在最剛好的時間點同時天衣無縫臻至完美，需要的不只是天時地利人和，更是與生俱來與後天學習的頂尖平衡。在方向盤後面那一雙手，目光如炬，每個人身懷絕技才拿到進入車壇殿堂的門票，最終獎落誰家，差的不出心理素質、抗壓性、判斷力，以及從落後急起直追與永遠無法被馴服的傲骨。當一個人眼裡純粹到只剩賽車，遠離了機械與速度的生命彷彿黯淡無

光，才是一位優秀選手、真正的鬥士除了技巧以外極為珍貴且無可取代之處。

那不偏不倚就是肯・邁爾斯，除了車子、家人與自我再也容不下其他事物。不為名利權勢，不為昂貴虛華的包裝，他可以一無所有拼拼湊湊成一量不落人後的賽車，也可以成為寧缺勿濫只願聽從內心聲音的固執硬漢。

福特一戰打得漂亮，但法拉利永遠立於不敗之地，因為每個機構、每個企業、每個財團都是一個人拉長的身影，財大氣粗買不到的是什麼？更是領導者以賽車為傲的尊重與投入。當我們真正熱愛一項事物時，旁人一丁點的門外漢言論都像衝著你來的奇恥大辱，甚至妄想用金錢來衡量這群人視為比生命還崇高的信仰。信仰是賭上性命的在所不惜，所以最後默默頷首致敬真正贏家者，才是明白此項運動核心價值之人。

每一次潛入狹小的空間，每一次腳踩油門，每一次手放排檔桿，皆可能為最後一次，你來的尊重與投入。

福特投入賽車市場的動機想來極其荒謬，卻又並非毫無美國人的單純邏輯可循。亨利・福特二世為了重振父親建立起的汽車帝國，轉而尋求品牌的重新定位，恰巧法拉利內部出現財務危機，因此嘗試併購這一間企業形象相當符合時下

年輕人喜好的義大利車廠，卻沒想到只換來一段極盡諷刺之能事又不留情面的挑釁。即使輸了裡子也要贏下面子的心態，讓亨利・福特二世不惜豪值千金，也要打造出能夠在最高規格的賽事中堂堂正正勝過法拉利的賽車，但這壓根是一個對賽車絲毫不感興趣的土豪在癡人說夢，因此一人之下的高層便看見興風作浪的空間。雖然不見得分得到油水，也足以在頂頭上司面前展現自己多麼功不可沒。

即使天資過人似千里馬，也必須仰賴伯樂的慧眼。卡洛・謝爾比的角色就像選手出身的教練，居中在賽車手與高層之間，周旋於賽車精神與官僚主義之中。幾場應對下來更顯現這位曾經獨霸一方的傳奇名將擁有的不只三寸不爛之舌，更不失賭一把險棋的頭腦以及氣魄。這也是為何教練不能只讀通理論，也必須理解選手在場上的心態，理解無法速成亦無法取代的勝出關鍵。

這一代的年輕人走過二次大戰，一個駕駛戰機，一個則開著坦克闖入諾曼第，親眼見識過死亡的形狀，並非穿西裝打領帶在有空調的室內紙上談兵的那群人。曾經為虛無的理想而戰，如今還得為他人的虛榮而搏命。因此我更為欣賞麥特・戴蒙飾演的卡洛・謝爾比在隻身面對企業大老時的表現。光憑對賽車的熱愛根本不足以

支撐夢想的重量，所以他們需要這個舞臺，需要此筆收入，但反覆的官僚態度與外行指導內行才是必然結果。可想而知，令人縛手縛腳的障礙更為顯現了層次遞進的內心掙扎。能言善道的卡洛‧謝爾比識相避開正面交鋒，就像企圖超車時，耐心等待最恰當的時間點，抓住那一次的空檔，而且一次就要達到目標。

強迫普通人為一項技藝奉獻一切是極為困難的，但要求一位狂熱分子為現實稍微傾斜自我則相對容易。有錢人說話才能大聲，反觀他們沒有條件和世道抗衡，只能盡好本分，收斂稜角，於異常安靜的車廠偷偷打開收音機，等待屬於自己的機會到來。肯‧邁爾斯活脫克里斯汀‧貝爾的本色演出，個性不討喜，說話不假修飾，也不願迎合任何人。他自負、孤傲的性格，甚至可以剛愎自用稱之。然而在與年幼兒子的互動裡，在與惺惺相惜的卡洛‧謝爾比的言談裡，桀驁不馴的外表下漸漸浮現出一顆極其柔軟的心，終將在持續緊握所愛之事的夢想中學會取捨及妥協。

暮靄沉沉下，父子倆躺在空無一人的平坦車道上，脫下厚重的安全帽，比劃著他所見到風馳電掣的迷人世界。整個夜空為此靜默，只見一個平凡爸爸掏心挖肺，設法將自身靈魂的生之熱烈傳遞給親生骨肉。旁人不懂無所謂、忽視也不打

緊，彷彿言外之意說著，假使某日天有不測風雲，那也並非失去對家人的愛，相信兒子曾經無比崇拜的雙眼，還能憶起當年這份無以名狀的感動，還能明白賽車之於父親生命的真正意義。

賽道狂人並不狂，因為頂尖的運動員古往今來也不過屈指可數，比賽就是同時與對手和自己競爭。超越了自我、迎向了命運的瞬間，似乎功名利祿也不自覺淪為身外物。沒有人甘心屈居第二，努力了如此之久，結局固然重要，但那已經凌駕我們所能掌控的一切，只知道，落後的時候放膽追趕，一團火光的時候臨危不亂，箭在弦上的時候多撐一秒，就是比別人多那一秒，肯‧邁爾斯一躍而至人車合一的終極境界。

一心追求卓越的人總是孤獨，視線前方沒有對手，後照鏡裡也望不見來者的身影，他終究願意體諒其他人的感受，在穩坐冠軍的時候放慢了速度，展現屬於一位受人敬重的運動員應有的風範，身體裡的兩顆心同時流血也同時寬容。對他而言，賽車這項充斥金錢、權勢操作空間的運動是藝術般的存在，終極意義不在與世人分享自己眼裡的世界。一位前輩曾說，真正的藝術是在與危險共舞、與死神同行

的過程中追尋更為崇高與複雜的真理，關乎自我的身分，關乎自我與永恆之間的連結。一旦衝破了儀錶板上的這個數字，忘了自己身在何方，忘了自己為何而來，忘了自己有名有姓，因為超越七千轉後，塵世的輸與贏早已無法量化如此物與我皆無盡的境界。

不禁回歸核心問題，金錢買不到的是什麼？或許是對完美的無限渴望，是將性命置之度外的坦然，是出生入死的革命情感，是突破極限的內斂成長，也是直視命運的痛楚與寧靜，更是兩個浪漫之人，衝撞現實商場與賽道理想後依然選擇忠於自我方能寫下的傳奇篇章。

再一次，他選擇忽視現實，彷彿只是一次的練習結束，走下賽車，肩並著肩拋下身後喧騰。再一次，雲淡風輕笑談彼此如何減輕車身重量，還有空間一圈又一圈的突破過去，成了賽車史極為動人的一道風景。那生命如夏花般絢爛，好似《登月先鋒》裡的阿姆斯壯，宛若褪去《黑暗騎士》盔甲的血肉之軀。

16

無處安放的心
《阿飛正傳》

不知從何時開始，覺得四月就是屬於逝者的日子，如果可以選擇自己離開人世的月分，或許四月是個不早不晚的時間點。每年四月一日過後，緊接著四月十六日，在某個平行時空裡的四月十六日下午三點前一分鐘，有個人指著手錶說了一段話，從今而後，我們因為那一分鐘而永遠記住他，永遠記住了年復一年的四月。

每每思及以前，似乎太年輕時無法理解王家衛的電影，後來近幾年在大銀幕上反覆觀賞了幾次，才漸漸深入過去不曾思考過的諸多層面。這段風華絕代的記憶依然豔麗，不見絲毫淡去，每一位角色夢想幻滅的震撼竟然令真實生活中的一切黯然

失色，有張國榮的夢醒、張曼玉的夢碎、劉德華的夢淡、張學友的夢斷、劉嘉玲的夢逝。在蒼涼寂寞的香港雨夜裡打落了無腳鳥，摧毀理想主義者虛無縹緲的生存意志，隨著淒涼的街道一點一滴渲染著無可違逆的悲劇性。

虛幻憧憬交疊容易冰消之情真，成為一種揮之不去、持續縈繞的情緒，投影在我們被現實殘酷傷得體無完膚的想望與想像之上，宛若一層層覆蓋的薄紗。景框內的故事往往隔著若即若離的微妙距離，讓觀者自行掀開情節之外的人物投射與價值觀。電影美學與鏡頭語言滿是流動的藝術性，不著墨於太多情節敘事，選擇透過劇中角色的舉手投足、內心獨白推動劇情發展。零碎片面卻有其規則節奏，不會給人沉悶緩慢之感，更沒有侷限於狹隘格局的缺點，同時留給觀眾不停咀嚼回味的餘韻。

「我聽別人說這世界上有一種鳥是沒有腳的，牠只能夠一直地飛呀飛呀，飛累了就在風裡面睡覺。這種鳥一輩子只能下地一次，那一次就是牠死亡的時候。」

王家衛敘事沒什麼清楚的故事性，支離破碎的情節往往能夠組成完整鏡頭語

言，運鏡、色溫、構圖、氛圍無一不精雕細琢。透過畫面傳遞的並非劇情，而是情感。由內而外的真實情感渲染成每個角色的舉手投足和對話獨白，拼湊著來龍去脈。旭仔是個玩世不恭的浪子，或玩咖，或渣男，或時間管理大師，他狂妄無情、吊兒郎當、難以捉摸卻又無辜真誠，總能讓女人們為他死心塌地。任誰也無法抗拒一九六〇年四月十六日下午三點之前的那一分鐘，他氣定神閒、一派自然撩撥女人心弦，沒由來的霸道與自信點綴出屬於張國榮的時代魂魄。打從一開始就給人遠離定性的飄忽之感，成天遊手好閒，生活重心離不開鶯鶯燕燕，常常上一秒神色柔情似水，下一秒只剩冷若冰霜。可以圍繞著女人打轉也可以隨時揮之即去，似乎始終不願受制於任何情感羈絆，這也是因為，他心心念念的夢遠在他方。

「我以前以為一分鐘很快就會過去，其實是可以很長的。有一天有個人指著手錶跟我說，他說會因為那一分鐘而永遠記住我，那時候我覺得很動聽……但現在我看著時鐘，我就告訴自己，我要從這一分鐘開始忘掉這個人。」

一朵白玫瑰一朵紅玫瑰，舉止得體矜持含蓄的蘇麗珍，不出嚮往婚姻和家庭的傳統女孩，擁有好媳婦與完美女人的所有特質；而敢愛敢恨俗艷驕縱的舞女咪咪，毫無良家婦女應有的教養與內斂，卻依然在不會有結果的愛情裡節節敗退飛蛾撲火。看著這兩位毫無共通點的張曼玉與劉嘉玲，也像是同一個體的本我與自我、理性與感性，嘴裡的酸楚從絲絲疼痛逐漸蔓延開來。在一段感情裡遭遇挫折和失敗，我們第一個念頭總是自己哪裡做不好、哪裡不完美，才會導致對方將目光逐漸轉向他方，心底一個像是蘇麗珍的聲音懊惱地說，當初放下一點自尊就好了；另一個彷彿從咪咪之口傳出的聲音又自責著，早知道那時下好離手才不會讓自己落得如此不堪。

她們都愛上了這個遊戲人間的男人，也從一開始就注定落得被始亂終棄的心碎下場。縱使早已心知肚明自己的行為多麼荒謬，但她們都曾因此幸福過。愛情也像是不曾排練的演員走上了舞臺，因此卡繆說：「幸福與荒謬本是同根生，像同一塊土地的兩個兒子，無法分開。」幸福是從發現荒謬開始一說不完全正確，也些時候，荒謬的感覺是來自幸福。

愛情固然是《阿飛正傳》之所以深入人心的環節之一，但僅以愛情作為這部電影的記憶，可能也太過草率。這些自行定義的角色立體多面，且深藏不露。最令人嘆為觀止的莫屬飾演養母的潘迪華，以酒醉樣貌出場，隱隱透露著曾經擁有的風華與來不及把握的遺憾；難以窺見其複雜過去，與旭仔的關係又讓人摸不透真實樣貌。像愛情、像親情也像一種自私，渴望一絲理解坦誠以待卻總是鬧得針鋒相對不歡而散。她了解旭仔的個性因此遲遲不肯透露生母身分，因為旭仔放縱自己的藉口、生存意志的寄託、理想憧憬的泡影一旦破碎了，也必定會真正離自己遠去。也因養母的故事線，才得以對旭仔並非如表面展現的率性灑脫略知一二。愛恨兩種複雜的強烈情緒糾結在兩人所處的空間，愛可以讓人明白理想狀態與現實的關係，但恨卻會蒙蔽雙眼侷限視野。真實的生活其實往往不在他方，這也是旭仔在義無反顧動身尋根時無法體會的道理。

「如果過去還值得眷戀，別太快冰釋前嫌。」王菲這麼唱。只要恨存在牽掛也就存在，最後一眼陽臺上的回眸彷彿濃縮了千言萬語的訣別，欲說還休百感交集，深邃的神情滿是哀傷、遺憾，也令人魂牽夢縈。

王家衛掌握自如的情調與色溫，彷彿藝術化夢碎的悲傷與痛苦，濃稠瀰漫著整部電影，成為取決於過去和未來的人生象徵。歡樂稍縱即逝，而悲傷長久永存；歡樂餵養身體，而悲傷滋養靈魂。王爾德認為藝術生涯就是一種自我成長，悲傷是人類所能領悟的最高層次情感，也是任何偉大藝術必經的考驗與形式。《阿飛正傳》呈現了愛情、理想與生存意志碎得體無完膚的過程，將曾經的幸福或歡笑藏在鏡頭無法捕捉之處。所有人皆深陷於悲傷之中，畢竟悲傷背後永遠藏有悲傷，痛苦之外往往是更深的痛苦。導演的當代藝術追求向內探索的深度，融合更強烈的情感帶出一種純粹的廣度。藝術本身與真實世界存在一道巨大鴻溝，而藝術家致力追求的就是傳遞自身情感、表達精神象徵，進而打破大眾與藝術之間的隔閡。

所謂悲傷背後永遠藏有悲傷，在於剝開悲傷底下是受折磨、流著血的靈魂。與其說王家衛觀察入微或刻畫生動，不如說他真實將愛情的飛蛾撲火、無處安放的自尊顏面、自由理想的尋尋覓覓、一言難盡的親情矛盾、都市生活的空虛迷惘，這些無可違逆的悲劇性一一寄託在張國榮、張曼玉、劉嘉玲、張學友、劉德華、潘迪華與梁朝偉身上。誠如作家奈波爾所言：「這些沒有根的人生於城市死於城市，宛如

傳說中的槲寄生，虛懸在兩株橡樹中間。」

《阿飛正傳》影射香港當時的時代背景也好，暗示香港無所適從的處境也罷，更重要的是帶給觀眾何種感觸。不禁想起吳明益老師在演講上引述過大貫惠美子的一段話：「或許人可以抵抗軍國主義和軍事政府，但是卻無從對抗理想主義與浪漫主義。」我們從呱呱墜地那天就開始虛懸在橡樹中間，日日渴望絕對的自由、愛情、希望、幸福、家庭、生命意義帶來解脫與救贖；在苦海中載浮載沉，抓住了一根浮木便毫無保留獻出自我。情不知所起，一往而深，如此虛無縹緲，一旦觸碰到塵世就瞬間灰飛煙滅，不留痕跡，最後夢與人皆摔得支離破碎，我們又該何去何從。

「以前我以為有一種鳥，一開始飛就會飛到死亡的那一天才落地，其實牠什麼地方也沒去過，那鳥一開始就已經死了。我曾經說過不到最後一刻我也不會知道最喜歡的女人是誰，不知道她現在在幹什麼呢？天開始亮了，今天的天氣看上去不錯，不知道今天的日落會是怎麼樣的呢？」

17

自我的掙扎
《鬥陣俱樂部》

也許會有那麼一個故事，揭開你心底
不停壓抑的一面，賦予其一個光明正大的
理由，就為了維持文明世界的秩序。為
了讓每個人安分扮演好屬於自己的社會角
色，絕大多數的人們日夜活在痛苦之中，
因此《鬥陣俱樂部》最危險的不只在點出
弊端，而更在於煽動性。有人將之歸類為
厭世代表作，甚至認為其唯恐天下不亂。
然而就如《攻敵必救》所言，憤世嫉俗一
詞是給過分天真的人來炫耀自己有多世
故。當我們一隻眼睛看清世界的醜陋時，
另一隻眼睛也會隨之睜開，猶如為賦新詞
強說愁與欲說還休的差異，並非視而不
見、置若罔聞，就足以否定事實存在，畢

竟電影始終無法讓世界變得更美好。

　　單單憑著《驚悚》與《美國X檔案》就已被艾德華・諾頓獨樹一幟的魅力與演技收服地五體投地。即使外形稱不上太過突出，演起戲來卻彷彿變色龍般，眼神流轉之際便展現出判若兩人的神情。於《鬥陣俱樂部》中身兼旁白與演員的他，以第一人稱的視角帶領觀眾摸索另外一半的故事，耐人尋味的是，我們從頭到尾都不知道主角姓名，但他化身於每天為生活忙茫盲的受薪階級，為失眠煩惱，為物質操勞；無意識翻閱著IKEA的產品型錄，思考何種擺設哪樣設計足以代表自己不俗的品味，最成功也最失敗地不出把家裡布置成形同家具展場的寂寞空間。某一天突然發現，物質充其量只會堆疊出更多空虛與麻痺。

　　現代人的悲哀就是，什麼都有卻也什麼都沒有，就連放聲大哭或一夜好眠都是奢求，甚至混入癌末互助團體只期待有人能放下身段、側耳傾聽我們內心微不足道的想法。邪教似地拿著努力工作的薪水購買虛榮昂貴的品味，不知是消費商品還是被資本主義消費。道德經所謂「甚愛必大費，多藏必厚亡」，這些我們自認為所擁有的事物，到頭來反而奴役我們的靈魂，得不償失，世俗的富貴功名價值只會讓人

終日患得患失。

我痛，故我在，渾渾噩噩的行屍走肉留在白天；夜晚降臨時，血腥在口中的刺激味道混合汗水與痛楚的侵襲，才是活著的具體證明。有些人訴諸酒精，有些人大吃發洩、購物紓壓，都只為了維持所謂本我和自我、心靈和生存之間薄如蟬翼的平衡，而往往只會導致愈來愈像個空殼，因為現代人的靈魂剖開來根本是空的。

「在鬥陣俱樂部裡，我看到有史以來最強壯最優秀的人，但卻被物質社會所浪費掉，充當加油工、服務生或者白領奴隸。現實的社會和該死的廣告讓我們去追求汽車和時尚，嚮往那些名牌時裝、高檔家具、豪華寓所；讓我們做自己憎恨的工作，好令自己有錢去買其實並不需要的垃圾。我們是被歷史拋棄的一代，沒有目標也沒有位置，沒有偉大的戰爭，更沒有經濟大蕭條。我們的偉大戰爭就是與自身靈魂的抗爭，我們的經濟大蕭條就是面對物質世界和內心恐慌。我們是被電視撫養長大的世代，幻想有一天能成為富翁、影帝或是搖滾明星，但這些都不可能，而且我們正在揭開真相。」

也許能夠解釋諾頓所代表的，是我們每一個為生活疲於奔命的平庸縮影，而泰勒則是一個對立的存在，對立於受金錢擺布、被生存禁錮的現代籠鳥檻猿。他對資本主義不屑一顧，對世俗價值嗤之以鼻，對循規蹈矩不以為然，無所不知又無所畏懼，瘋狂犀利而沒有極限，全然是腦海中飽受壓抑的本我最大值。兩人在酒吧外荒唐的拳拳到肉互毆行徑意外發展成地下組織，吸引了各行各業、滲透各種階層的成員，抓住人類心中深深隱藏不願面對的黑暗本性，讓成員與觀眾都像著魔一般不由自主被泰勒誘發出道德框架之外的欲望情感。因為天下皆知美之為美，斯惡已，皆知善之為善，斯不善已。在這裡，沒有千夫所指，在這裡，不分貧富貴賤，透過打架認識自我，透過破壞重建自我，在兩人身上都望見了「我」的蹤影。

他們鏗鏘有力地說，工作不足以代表你，銀行存款不足以代表你，舉凡汽車、皮夾、衣著皆不足以代表你。鬥陣俱樂部裡的人沒有名字、沒有標籤，更沒有包袱，無須扮演顧家丈夫或是完美職員，這是泰勒所謂人之所以為人而活的理想雛形。在肉體承受撞擊的悶哼聲中學會與痛楚為伍，在鬼門關前走一遭的恐懼感中與

自由共處。遊走於癌末互助團體中無法解決任何問題，學會順其自然才能擺脫不安與控制的欲望。有違道德的交給泰勒，有違良心的交給泰勒，有所顧忌的交給泰勒，泰勒成為了信仰核心。慢慢的、漸漸的，充滿魔力又似是而非的真理令信眾們趨之若鶩，如此擁抱天性、令人著魔的瘋狂成就了一個法外帝國。

可以預期的是人終究會失控。在泰勒的家庭作業訓練之下，鬥陣俱樂部建立起牢不可破的體系，龐大的成員們各司其職，縝密規畫破壞行動，意圖透過暴動摧毀被資本主義徹底滲透的都市社會。就如同製作香皂一樣，從人類脂肪得到最好的原料再賣回給花大錢抽脂的貴婦，從社會各層吸收痛苦與憤怒再化成破壞物質世界的救贖力量，演變成一發不可收拾的犯罪行為。炸毀地標、綁架威脅、攻擊連鎖企業，甚至賠上了許多人命，這絕非我們甚至是主角一開始所樂見的。

海倫娜・波漢・卡特所飾演的瑪拉・辛格，是貫穿整部電影最微妙的角色。玩世不恭的頹廢女子，到哪裡都刁著一根菸。一開始先爭相瓜分各種互助團體的時間，以眼中釘的身分闖入了我們的生活，卻成了關鍵人物，因為之後有瑪拉在場的時候，泰勒和主角永遠不會同時出現在一個空間。從旁觀者的角度而言，她才是那

位反反覆覆舉止怪異的人。奇妙的是，正因瑪拉置身風暴中才會無所適從，原來主角與泰勒自始至終只是雙重人格的一個形體存在，符合社會期待的人格與面對內心欲望的想像，換言之就是本我與自我的差異，同時於我們的靈魂裡流動。當理性和善念主導時，就是主角出現的時候；當欲望和本性覺醒時，就是主角沉睡的時候。但更多場面則是兩人同時存在，也就是佛洛伊德所謂本我與自我和平共存的生活。

正理平治謂之善，偏險悖亂謂之惡，為荀子善惡的標準。人類的本性與生俱來，不分善惡，像是聽覺嗅覺觸覺等感官本能，還有生理需求的滿足，不需要學習更不需要教育，並不會因人而異。所謂「性惡」的「惡」指的並非「邪惡」，而是這些「欲望」，因為我們的世界物質供應量有限，所以人們的金錢、生理等需求永遠無法被滿足，如果不透過禮教規範來約束就會導致「惡」，進而做出一些看起來像是「惡」的行為。因此不能說泰勒是惡，人不因與生俱來的欲望而成為惡，只是往往在最緊要關頭會抗拒違背自己的良心，才有了最後一場精彩的拔河對峙。即使毀滅了泰勒，也可以說心魔，卻依然無法阻止一棟棟大樓按順序爆炸，反而牽起她的手順其一切自然發

生，更意味著人類的本我與欲望永遠不會消失。主角內心一部分也接納了泰勒，認清心底的黑暗與渴望，愛情也確實存在於超越世俗標準的女子瑪拉身上。

「藝術永遠都能反映現實社會，藝術不會製造暴力，藝術也不會煽動暴力。電影是為了審視暴力和挫折根源、揭露人們為何訴諸偏激手段和方式而存在，而且這正是我們必須針對社會現況與文化所應討論的議題，因為當一個文化拒絕檢視其中的暴力時，就等於否定自己的文化，這才是最危險的一件事。」

艾德華‧諾頓曾在接受媒體訪問時這麼表示。《鬥陣俱樂部》無疑於當時引發相當大的餘波和爭議性，畢竟這部作品太過寫實透澈也幽暗深沉，容易引發許多模仿效應。作品深刻剖析了人與人、人與自我、人與欲望、人與道德、人與社會的種種尖銳的不堪與解放。主角的畏懼和壓抑不出建築在世俗價值上的畏懼與壓抑，泰勒的狂妄和叛逆就是道德不容的狂妄和叛逆。我們日復一日都在本我、自我中掙扎，理智規範我們認真學習努力工作知足常樂，而追求自由擺脫束縛離經叛道的欲望卻時而蠢蠢欲動，因為個人心中都有一把青冥劍、一座斷背山、一段色戒和一隻老虎，每個人心裡也都存在著一個泰勒，這就是人性，那股無法抑制的力量。

18

最唯美的隱喻
《異星入境》

若要選出一部電影，是我想陪伴每一位愛著的家人朋友一起觀賞的，也許就會是《異星入境》。其有科幻片的骨幹，以及文藝片的靈魂。望穿悲歡離合為生命的一部分，誰也無力改變命運帶來的種種，你只能聆聽故事，扮演好故事中的人。無論幸福或不幸，我們必須自己體會與面對，這就是原著作家姜峯楠緊扣的核心：自由意志。那些關於生命的奧祕，關於存在的意義，人們持續透來的命運，關於未過藝術在科技發展的日新月異中，尋找永恆之靜謐與內心之寧遠，唯有嘗試親身走過，方能領悟一切。

別的科幻作家耗盡心神在創造未來世

界的樣貌、刻畫未知時空的輪廓，唯獨姜峯楠，像黑夜裡的一盞燈塔。他不僅如歐巴馬所極力推崇的，科幻只是背景、只是元素，有條不紊從人的角度拓展深層想像邊際。姜峯楠《呼吸》書中一句言：「科學不光是為了要尋求真理，科學也必須尋求人類生存的意義。」而他親筆銘刻下的，亦徹底體現人性面對科技的細膩心態，與重來千萬次也無法改變的未來命運，最終回歸至「人」本身，體現最平凡而動人的真理。

「我以前以為這是妳故事的開始。記憶是種奇怪的東西，運作的方式跟我想像的不一樣，我們被時間規則緊緊地束縛著，而這就是結束，但現在我不確定我相信開始和結束。有些日子，述說了超乎生命想像的故事，像是他們到達的那天。」

影像故事始於她的獨白，也終於她的獨白。記憶多少是朦朧不清，虛無縹緲，像一種身體騰空的詩意。我們跟隨她睜著眼走入《異星入境》這樣虛幻而真實的故事。在看似一如往常的某個日子裡，毫無預警，十二個未知的龐然巨物降臨在世界

的各處，從裡到外無一不是來自於外星的物質與生命體，沒有共通語言，也沒有能夠交流的方式，更無從得知這些不速之客的意圖與目的。政府與軍方束手無策的同時，請到科學專家伊恩與語言學家露薏絲深入研究，設法合力解決人類前所未有的難題。導演丹尼‧維勒納夫忠於姜峯楠採用的交錯敘事，隨著露薏絲忐忑的背影，將外星生物七足類的面貌公諸於世。

語言代表了一整個族群的輪廓與地圖，那水墨畫般的符號，彷彿水彩或墨汁滴入水中的瞬間，擴散，延伸，接著淡去，將薄霧瀰漫的空間染上些許意識。她小心翼翼建立連結，如臨深淵謹慎試探，傾注全力解讀此生認知之外的陌生抽象圖文。但最奇異的是，當她漸漸從毫無頭緒到撥雲見日，終於抓住一絲未知生物的思考模式時，自身波瀾不驚的平靜生活也開始頻頻浮現幻覺；似記憶，有時近在咫尺，似未來，有時遠在天涯。

類雙主線的故事漸漸合而為一，一端是研究七足類文字的過程，與我們認知中所有語言背道而馳，一個圖形就代表整句完整話語。換言之，敘述一件事情時，就已經知道了始末和因果。在他們的世界裡，時間並非線性存在。因此，露薏絲逐步

理解他們的語言以及思緒運作時，也慢慢看清楚自己人生的方向與結局，無論是好是壞，是喜是悲。命運另一端，緊牽的則是與女兒的未來回憶，原來是未來，也是記憶，飄忽穿插當下和未知，唯美呼應似夢似真的撲朔迷離，直至盡頭才撥雲見日，溫柔的衝擊帶來的是更巨大的震撼。

「從一開始，我就知道自己一生的終點，而我也選擇了這樣的人生道路。然而，我會走向最美好的人生，還是最痛苦的人生？我的人生會是極大值，還是極小值？」

其實自由意志是，「即使一個人在各個時空做出千百種不同選擇，但還是可能出現相同結果，馬丁路德換了時空還是會違抗教會，愛因斯坦換了時空還是會鑽研物理，莎士比亞換了時空還是會傾心文學。」而露薏絲也心知肚明，無論是否看清未來與命運，無論遇見了伊恩或其他對象，她也不會去做出任何改變，不會逃避自己的終點，更無悔成為一名妻子與母親，因為那些無數決定正代表了我之所以為

我，組成了無比真實的自己。

定義人生的不再是起始與結局，而是我們認識世界的方式。這些七足類的思考模式，像一部早早演完的電影，一本預先寫好的小說，一輛跨越終點的列車，一趟已經抵達目的地的旅程，中間無數日子的點點繁星、片片風景，才是無法從旁知曉的感受。過去、現在與未來在時間中形成某個瞬間，下一秒就會灰飛煙滅，每個同時存在的瞬間密密麻麻交織成我們一生的星空。在經歷這些時刻的當下，千百種矛盾複雜的情感也緊緊糾纏在一起，從演員艾美‧亞當斯盈盈湧動的水藍色瞳孔傾瀉而出，深沉自深沉的悲傷，溫暖的擁抱蔓延自溫暖的痛楚。死亡是必然的，哭泣是必然的，分離是必然的，我們可以選擇走上另一條路，看不見她的笑容就不會落下失去她的淚水，但天涯海角也難以逃避的，依舊是換了時空仍不會改變的自我。

隱身在平凡之中的真相，勝過無數恢宏壯麗的假象。說故事的人給予這個問題正面答案，自由意志存在於我們選擇的心境，人類的力量極其渺小、束手無策任由所愛之人遁入長夜；人類的力量也並不渺小，智者造橋，愚者築牆，懂得分享便可

能拯救整個世界。時間與命運像是宇宙的運行一樣無法抗拒，但接受宿命並不意味著消極悲觀。女兒漢娜的人生如隙中駒，石中火，夢中身，短暫卻燦爛，但所有即將因女兒降臨人世所帶來的美好，所有即將因晉升母親而擁有的喜悅，難道會因必然的香消玉殞而全部抹煞嗎？我想，人們都有透過語言所可以解釋的，也有透過語言所不能解釋的，例如孤獨，例如宿命。

電影用畫面具象了小說美得令人嘆息的收尾，「To make love, to make you」。

露薏絲以極其優雅的姿態，從容接納落在生命裡的道道陽光和滴滴雨水。縱使人世間所有的生都因死而出現、相聚都為離散而發生，就算望見結局也無法扭轉任何事實，那我們是否也應開雙臂擁抱屬於自己的悲歡離合，為所愛之人勇於體會箇中滋味，品嘗內心的情感激盪與變化，那往往比絕對的理智更能打動人心。

打從認識了電影與小說的虛構世界開始，便發覺自己不是那麼在意被劇透或是得知結局，喜歡的電影甚至看上十遍也樂在其中，還得表現得像周遭朋友一樣，遠離相關網路貼文或討論串，似乎刻意說自己不在意事先得知劇情就是自命清高。

但知道誰被賜死、收尾美滿或悲傷，其實絲毫無損內心於觀影或閱讀中得到的一切，有時讓我更專注於其他細節。其實結局就擺在眼前，你可以自行選擇得知結局的順序與方式，一如美國神話學家坎伯所說：「人生追求的是生命的經驗而非意義。」主動感受他人的故事、領略他人的世界也是，畢竟以結果論而言生命到頭來都是徒勞。我們早已參透了一半的事實，是好是壞任誰都無力改變，也不容改變，而這就是珍貴的自由意志，這就是時間所帶來的禮物。

「儘管已經知道人生旅程的終點與方向，我依舊會去擁抱它，並欣然接受生命裡的每個時刻。」

19

對價值的叩問
《銀翼殺手》

實在不樂見以後會是許許多多不朽科幻電影塑造出來的陰鬱灰暗世界，那樣蒼涼、嘈雜、淫溽、絕望、孤獨、虛無，終日被黑夜與雨絲囚禁在廢墟般的地球，剩下抱殘守缺的、不符標準的、空有人類外殼的生命體慢慢等死。大型銀幕射出光芒，劃破天際，折射在漫天雨霧籠罩的虛假空間，為不見天日的末日城市染上五顏六色的人造色彩。遠方龐然建築沉默地不動如山，他們則置身殘破危樓裡，上方傳出的聲響彷彿呼吸般穩定一起一伏，一明一滅。朦朧的不安有形有貌，從玻璃蒼穹灑落，每一秒繚繞著死亡的氣息，每一刻也同時散發著奇異的詩意，竟讓人看得如

此目不轉睛，深深為之著迷，恨不得將每一幕留在未來的記憶裡，用盡餘生為這個曾經陽光普照、綠意盎然的世界慢慢悼念。

我想誰也無法否認，《銀翼殺手》與《銀翼殺手2049》皆是極為偉大的電影和續作，一是對人性與存在價值展開探問，一則延續命題並給予終極回應。震撼不在刺激與張力，而是帶著覺醒力道的強大心理作用，從他們的瞳孔深入了觀眾瞳孔，開啟了整片宇宙。大抵是生命、情感、記憶這些元素，構成了人性與靈魂。變相奴隸制將這些複製人帶到此片廢墟，沒有人問過他們的意願，沒有人將他們當人看待，卻同時創造出一具擁有思考能力的完美軀體，與僅僅四年的壽命，並嚴禁他們違抗人類賦予的命運，更遑論尋求自身生存意義。

然而當活在一個被虛假所滲透的世界，記憶可以植入，情感可以造假時，有誰能百分之百確定自己就是人類？再者，生命被創造出來之後，又有誰有權剝奪複製人的生命？甚至讓人漸漸分不清，無知是否為一種恩賜，該如何在紅色藥丸與藍色藥丸之間抉擇，究竟從一開始就得知複製人身分的比較幸運，抑或徹頭徹尾被蒙在鼓裡的較為幸運。幾個貼著完美行走的生命璀璨殞落，展現了一種懾人的殊死勇

氣，淒美的極致。目睹著滂沱大雨的街道上，透明塑膠雨衣遮掩不住染上紅色的赤

裸身軀，竟連生命的消逝也如此輕盈；或是白色頭紗飄落，騰空躍起的身影化為一

道弧線，劇烈的抽搐無聲卻強烈地控訴被無情奪走的命運主導權。

「我曾見過你們人類無法置信的事，我們在獵戶星座攻擊燃燒的太空船，我看

過C射線在天國之門的黑暗裡閃耀。所有的那些時刻，都將消逝在時光中，一如淚

水，消失在雨中。死亡的時刻到了。」

科幻影史中最經典的一幕，一遍又一遍持續重複在眼前播放。巨大寂靜伴隨雨

絲滴滴落下，托起閃耀藍色光芒的身軀。手裡有一支鐵釘，也有一隻白鴿，緊緊抓

住即將墜樓的瑞克·戴克。那畫面堪比耶穌，呢喃道出過於短暫卻燦爛絢麗的生命

沒滅之詩。有言語無法觸及的磅礴時刻，有凌駕想像之上的靜謐瞬間，有死亡與美

麗同時於視線彼端共舞，以及無異於其他生命的愛恨之強烈。四年的歲月已累積無

數人類從未見識過的真實生命經驗，且都是超越個體之上更宏觀的存在。而最終，

依然如雨中的淚水，消失於轉瞬之際，好似從未真正活在這個屬於人類的世間。

《銀翼殺手》搭建了一個紊亂蒼涼的廢墟空間，只拍出冰山一角，無法一目瞭然的部分留在銀幕後面，給予我們許多想像空間。而有時延續與拓展比從無到有更為艱鉅，《銀翼殺手2049》將一切清清楚楚擺在眼前，呈現人們渴望認識的世界，卻也只是一半的世界。截然不同的創作意識繼續深入《銀翼殺手》點出的模糊命題。這依然不出一個充滿種族歧視的環境，卻是人類與複製人的階級；依然不出一個弱肉強食的社會，卻是企業與貧民的鬥爭。導演丹尼‧維勒納夫再度拓展科幻片的哲學深度、畫面美感，進而承接《銀翼殺手》導演雷利‧史考特以生命和靈魂切入的角度，從既有的想像邊際再向前奮力縱身一躍。從有意識的複製人視角，透過悲傷目光四處尋找愛與記憶存在的痕跡，希望自己是萬中選一的例外。渴望在虛假中抓住一絲真實，期許做出最接近人類的行為，好比為正義凜然赴死，願一個眼裡只有你的女孩在家裡等待幫忙分憂解勞，追求所謂的情、愛、情操與理想。

未來任何需求都能成為營利手段，愛情也不例外。複製人和虛擬女孩的戀曲，

美得痛徹心扉也苦得令人窒息。五顏六色的霓虹燈光穿透水氣，折射在煙霧瀰漫的殘破大樓樓頂，迷離而眩目，雨絲的痕跡彷彿真正落在投影的身體上。當形體一直存在時就開始渴望消失，當永恆不再遙遠時就嚮往生命之有限，當感情沒有盡頭時就顯得不夠真實。鋪天蓋地的紫色、藍色隔絕了自我與外界，最後一眼望進不成比例的龐大虛擬廣告，雙眸裡盡是孤獨、悲傷、酸楚與絕望，看似麻木空洞的漠然神情，此時傳遞出無比複雜的強烈情緒起伏。存在意義與生命本質似乎在他心底發出前所未有的劇烈聲響，讓人不禁相信，或許最初設定和製造目的無法改變，但會成為什麼樣的人，則取決於科技所無法解釋的非理性力量，無論是選擇、行為、人性，或發自內心的愛與彌補。

「有時候，為了愛，你必須成為陌生人。」

幡然覺醒的他不再執著於自己從何而來、為何而來，開始專注在眼前面臨的危機，把握手上真實擁有的生命與形體，在有限的能力裡創造出另一種足以定義自我

的價值。如此動機和行為已經超越人類與複製人、人性與科技那些真真假假、虛實參半的表象層面。在認識世界的荒謬之後，以前種種成為昨日死，開始堅定面對當下唯一真實存在的「自我」。所以有人抔死只為得到創造者的肯定，有人尋找記憶中未曾消失的溫柔綠色眼珠，也有人拖著負傷的身軀前去營救自己一廂情願認定的父親。

細看一脈相承又各自獨立的兩個故事，引人深思之處或許為，生命建立於親身感受，意義則顯現於生活情感。靈魂和本質在這個複雜荒謬的世界裡反而更顯虛無。前方沒有天堂，也沒有地獄，只有殘酷的真相與早已安排好的宿命。那是否真相就存在於此，和著演員魯格·豪爾永恆的淚水流瀉而出，沉靜，悲壯。無法獲得正常生命的，方能體悟最立體的生命圖景；無法擁有正常情感的，更用力擁抱最細膩的情感本質。甚至可以認定，靈魂並非與生俱來，而是一點一滴的真實經驗累積才形塑成每個獨立個體。《銀翼殺手》與《銀翼殺手 2049》承先啟後，依序透過未來迴聲和歷史倒述的矛盾處開啟存在思辨，並賦予我們「活著」更崇高的意義。

第4幕
悲傷的語言

回到《長路》。那個父親說的話並沒有那麼絕望，在「萬物生降於哀戚與死灰」之後，他還說了一句「我還有你」。萬物生降於哀戚，但非死灰。

——吳明益

20

求死一般求生
《大象席地而坐》

最近不停想起胡波。瀏覽新聞想起胡波，關注疫情想起胡波，看著各國的荒謬就想起胡波，置身風暴核心卻早已望穿一切的清明雙眼，預言著這一列火車的依序墜落。那像是一種龐大的傷痛，背負對人世間的種種傷害，種種不滿，種種無力抗拒，所以在駛向毀滅的末世感中，感受到對個體存在的失望，所以他的《牛蛙》寫到後來僅剩一句，這個世界到底怎麼了？

那時拿著《大裂》一書拍照的時候，窗外透進來的陽光相當溫暖，難以察覺存在於世界夾縫中真正可貴的事物。現在回憶起來，該屆的金馬獎少了當初的憂心，反倒像是醞釀中的風暴前夕，精彩而

難忘，勇敢而溫暖；；如今風雲變色，悲觀覆蓋一切，印證作者預言愈來愈壞的世界，彷彿懸崖邊緣先是中國，接著鄰近的東亞，而後輪到歐美，最終可能還得學會與之共存，那便是多數群眾不願正視的人類境況其中一部分。上帝經常會讓你一無所有，再給你一點甜頭，誤以為人定勝天是無庸置疑的，而這點甜頭就是在閉上眼睛的瞬間，讓你錯覺擁有了很多東西，然後趁我們措手不及的時候，彈指之間，美麗的謊言灰飛煙滅。胡波以預言家之眼，並非譁眾取寵的信口羅織，他盯著裂痕，盯著光線，盯著世界最初的樣子，透過藝術舒緩痛楚，在虛無的生命歷程中，我們好像也漸漸開始懂得了什麼。

《大象席地而坐》讓人由內而外靜置於抑鬱極致的絕望長達四個小時之久。緩慢而凝滯的劇情流動如同日復一日難以言喻的沉重情緒，最壓迫的莫屬利刃般一針見血刺穿的世界真實面向。不願思考之人也許會丟出一句為賦新詞強說愁，但悲哀的是，我們多多少少都會在其中望見自己過去、現在與未來的碎片，零零散散不成人形。雖然電影改編自書中的一篇同名短篇小說，但卻綜合了其餘篇章的故事元素在其中，交織成劇中四位主角的人生。導演以自己的方式探問整個社會的運行法則

與世界的真面目，藏於明白易懂的謊言背後是無法理解的真相。我們都只能知曉一半的事情，因此自己看不到的背面，胡波拍給你看。

原著短短的故事上導演更動了許多，比起電影中的鏡頭語言，《大裂》更為直視暴力與憤怒。臺北、西門町、花蓮出現在小說中的地名，被石家莊與滿洲里取代，原本只有于城的故事線也添加成了四條。胡波的無力、厭世和絕望好似油汙狠狠附著於一個男孩、一個女孩、一個流氓和一位老人的日常生活。四位橫跨不同年齡層的角色，道出現代人常見的困境原型。現實桎梏不停惡性循環，在可預見的未來裡根本無力擺脫這道沉重枷鎖。

于城因為受拒於心儀的女孩，因此轉而與好友的老婆發生關係，不幸東窗事發，朋友毫不猶豫打開自家窗戶一躍而下。韋布在學校裡為了幫朋友出頭，因此得罪了校園惡霸，卻於一次衝突中意外失手害死了這名混混。長相清秀甜美的女學生黃玲，與母親的關係劍拔弩張，只能從與副主任的地下不倫戀情中暫時逃離現實，然而這段關係依然紙包不住火。垂垂老矣的王金，即將迎接被送入養老院的命運，又面臨愛犬橙汁喪命於其他狗狗的利齒之下。牽著百般疼愛的孫女之手，盼能

於生活絕境中找到一點柳暗花明。

劇情從一開始便開門見山告訴觀眾，滿洲里有一隻大象，牠整天就坐在那兒。瀰漫濃厚的虛無主義色彩，從失焦到聚焦，從模糊到清晰，從泥淖到斷裂，四個人帶著那尚未被捻熄的一點點愛與善意，卻也命定般不可逆地瞬間墜入深淵。

因愛而產生的傷痕清晰可見。每個人的互動無比疏離，每個人的對話異常生硬，鏡頭搖著晃著便走完了人生，畫面凝結滯留於生存意志的斷裂，那是一種關於心理狀態的捕捉，緩緩流動，行屍走肉，毫無生氣，不知該何去何從。我們還要活著被傷害多久？

陰翳灰濛的色調，晦暗僵硬的氛圍，縈繞不去的配樂，每一顆深邃偏執的藝術鏡頭都存在著末世之美、絕望之美與哀戚之美。世界愈是絕望，畫面就愈是驚人，隨著千絲萬縷的劇情纏繞。最令人感到悲涼的是屢見劇中人物將責任歸咎到旁人身上，因為妳的拒絕因此間接造成我朋友跳樓，因為影片外流妳毀了我的教職生涯，因為你多管閒事所以讓一切失去控制。然而，一味將過錯推至對方身上，自己就能減輕一些壓力與罪惡感了嗎？果然每個人都有人生，每個人生也都只有自

己，我們正在旁觀胡波一生的種種痛苦。

「不同文明程度有不同文明程度的規律和計畫，高級可以連同低級計畫吞噬掉，這些的區別就是兩百年。兩百年是文明的區別，一百年是國家的區別，幾十年是家族與個體的區別。層，就是這麼形成的。」——胡遷《大裂》

只見有人在家庭運作產生斷裂，有人在學校軌道產生斷裂，有人在道德信任產生斷裂。遊走於社會邊緣看著裡面的人繞著核心日夜打轉，彷彿自己被文明所遺棄，被體制所隔絕，永遠不得其門而入。這個社會有一個既定「流程」，這個世界有一種不成文「模式」，所有人只有一條路可以走，通往世俗標準之下的「成功」，而成功就是建立在物質與虛榮之上，連所謂青春、婚姻、家庭等皆包裝成人生的理想藍圖，變成一種被美化過且極為複雜的事物，代表廣大群體中不明就裡的抽象規範，背後則是我們無力抗拒的生存虛無。猶如《燃燒烈愛》海美手中比呀比，那一顆看不見的橘子。請記得，不要想著追尋生命的意義，要忘記生命極有可

能毫無意義。

如此抽象而虛無的現代人精神折磨，好比階級差異與族群劃分，早已在呱呱墜地的那刻清楚區隔開來。她與他永遠都不會變成一路人，那是被資本主義、人類文明、社會形態扭曲的樣貌，縱使你再如何力爭上游颩欲改變，滿身油汙也無法讓這灘死水產生任何流動，傾頹於懸崖邊緣的世界只會愈來愈壞，愈來愈壞。

胡波曾於訪談中提過，這一輩年輕人所面臨的內心虛無，不亞於茹毛飲血的原始人或戰場上等待死亡之人所面臨的虛無。這些平庸卑微、苟延殘喘的靈魂在不著邊際的絕望中無處可逃。《大象席地而坐》之所以給人真實之感，在於虛構是在一定邏輯下進行，然而現實的荒謬卻往往毫無邏輯可言。

但在那美其名是獨善其身、是自掃門前雪的世界，我們生來擁有的事物一點一滴、一層一層慢慢被剝奪。那永無解脫之日的疲憊中，依然包覆著創作者尚未熄滅的善念，是殘溫，是餘燼，也是還得繼續活下去的藉口。于城目睹廚房發生火災，第一個念頭是不顧一切往回衝；黃玲的媽媽面對副主任妻子歇斯底里登門叫罵時，毫不猶豫選擇保護了自己的女兒。這些微光注定無法驅逐黑暗，無法消弭窒

礙，無法淡化憤怒，更無法照亮前方，隨著胡波的目光漸漸被暗影侵蝕吞噬。

時不我予、有志難伸、困獸之鬥才是人生的大半節奏。生活就像一堆破爛，每天堆在跟前，清掉一塊，新的一塊馬上接踵而至。最實際的做法，就是我們繼續停留在原地，遙望千里之外，想像有天能在陌生之處展開新生活。拒絕逃避才能有動力解決現現階段的無解問題，照理來說。荒謬表象充斥偽善臉孔，對於現狀無力改變，質疑存在、否定生命，還能怎麼辦呢？因此他們一心向著滿洲里，對於人們為何依然渴望愛大過恨？因為還活著所以必須抱有希望，這也是滿洲里不能前往的理由，一如《瘋狂麥斯：憤怒道》中芙莉歐莎孤注一擲的綠洲殘影，海市蜃樓一旦觸碰到現實便會瞬間灰飛煙滅，不留一絲痕跡。

「往小裡說，這些小說講述的是隨著年齡增長，逐漸了解到的關於自己的，以及他人的生活。往大裡說，這些小說寫的是城市、毀滅和末世感，關注的是個體對存在的失望。」——胡波

每個憤世嫉俗的人心裡都有一個失望的理想主義者，胡波就是一個徹頭徹尾的理想主義者，他的精神寄託緊緊寄生於生存苦痛與折磨。縱使絕望致鬱，卻無意取暖或隻身與世界抗衡，點燃一枝火柴，定睛凝視稍縱即逝的火光，順手拋向上方穹頂，密密麻麻的斑駁黑點盡是靈魂的傷疤，象徵生命早已殘破不堪。

有人說最後撼動大地的象鳴是胡波的生命微光，在萬物裂痕之中還是有光從縫隙透進來，私以為那無疑為困獸之鬥、迴光返照。每個人面臨的戰場和心理素質皆不同，胡波眼前所見的生命是一片荒原，世界是一個懸崖，文明則是一列兩百年的火車，從頭到尾按順序掉落，痛苦永遠存在於呼吸起伏的每個毛細孔中。藝術與現實存在相當巨大的隔閡，藝術家窮盡一生往往在追求傳遞情感、展現自己眼裡的世界，進而拉進大眾與藝術之間的距離，這就是胡波不容於人間的才華。但無奈身處於被平庸包圍的環境，所謂討好大眾的藝術才是藝術，迎合世俗的品味才是品味，符合功利的創作才是創作。不難理解他感受到的斷裂成為龐然大物，憤怒因此有血有肉，向死而生，化作一聲聲劃破夜幕的悲鳴，拒絕溫順地走入那良夜。

21

絕望後的蛻變
《小丑》

「我曾以為我的人生是一場悲劇，現在我發現，其實是一齣喜劇。」

鋪天蓋地的黑暗與包圍沉浸的詩意完美融合，早早釋出的海報裡仰角一幕，來回放大盯著看了好久好久。那全然陶醉的眼神、逐漸乾涸的血跡，不禁令快速掃過的目光多停留了幾秒。捫心自問，他是在迎接什麼或是在慶祝什麼嗎？會不會是過去從未接受的自我，或是承認內心僅存負面情緒的事實，也許還喃喃說著泰勒口中那句，如果我們都是被上帝拋棄的孩子，那就隨他去吧。

預告與片中令人印象深刻的引文臺

詞，應出自卓別林一句名言：「人生近看是悲劇，遠看是喜劇。」囊括了小丑活至此刻的存在。諾蘭執導的《黑暗騎士》裡，希斯‧萊傑的詮釋像是一個天生的瘋子，唯恐天下不亂，帶著豪無理由的惡意，一心只以看見社會陷入失序為樂；但在這部《小丑》之中，我們則見證了小丑的生成是有理可循，是社會的推波助瀾。想起狄西嘉執導的《單車失竊記》，只需要諸事不順的一天，一個老實的父親都可能瀕臨理智斷線，那假使是諸事不順的一生呢？主演瓦昆‧菲尼克斯與導演陶德‧菲利普斯用電影一面明鏡告訴你，這個世界、如此世道，塗之人皆可能為小丑。

刺耳的笑聲察覺不到一絲笑意，慘白的面容看不見一點血色，臉部呈現極不自然的扭曲，視線漸漸失焦後才發覺，和著顏料無聲流下的眼淚被世界染成了黑色，凝聚成孤獨的形狀，孤獨恰如恐懼一樣有形有貌。些許顫抖的手一根菸接著一根菸，鏡子深處瘦骨嶙峋的陌生臉孔竭力拉開嘴角。灑落的灰燼、半透明的煙霧在密閉狹窄空間裡冉冉上升。佛洛伊德說，抽菸是必要的，如果你無人可吻。畫面隨著鏡頭仰望階梯，以極低的視角觀察這道瘦削身影。像多數居民一樣，他也曾是一個善良的人，每經過一次樓梯彷彿一次躍下，最終抵達絕望底層，卻同時也是從毫

無容身之處到真正擁抱自我的過程。和世界一起邁向瘋狂，手舞足蹈以雲垂海立的

氣勢來到眼前，夾雜強烈的黑暗、優雅、恥辱與詩意，那似乎不偏不倚是人性傾頹

於社會邊緣的樣貌。

「生命中最孤寂的時刻，就是眼看自己的世界分崩離析，卻只能茫然地望著。」

費茲傑羅映照於筆尖的孤獨，閃爍於瓦昆・菲尼克斯的瞳孔之中，凝視著一個

自認為完整的亞瑟分崩離析，緩慢地、循序地被世道凌遲。過去有一個無比景仰的

喜劇演員，帶著他站上夢寐以求的舞臺，鎂光燈教人目眩神迷，所以奮力舉著廣告

牌，帶給醫院裡的病童歡笑；努力在酒吧裡抄寫臨摹，時時對著鏡子反覆練習；腸

思枯竭只為想出最獨特的笑話，並成為一個盡忠職守的員工，扮演一個不卑不亢的

孝子。然而愛與溫暖卻從未眷顧於他，周遭沒由來的惡意也不因此減少一分。

高譚市猶如一個大染缸，比邪惡更傷人的是道貌岸然的偽善行為，比正能量更

媚俗的是拒絕檢視我們文化中的挫折根源。曾經柔軟的性格一步一步逐漸扭曲，曾

經真誠的眼神一點一滴陷入瘋狂。亞瑟目睹難以置信的群起效應逐漸發酵，身處攝

影棚裡的眼神已經判若兩人。終於找到了認同，找到了自我，堂而皇之投入背光暗

影同時滋生了另一種價值觀，於階梯上、於簾布後翩然墜入了深淵。那早已分崩離析的世界從灰燼中浴火重生，印證作家科爾森·懷特黑德寫下的：「最恐怖之處在於，個人的不幸並非獨一無二，而是一種普遍的現象。」

不知不覺，身為觀眾的我們已動彈不得，不再只是旁觀者，由白染紅的過程也說服了在座的每一位，從靈魂深處被吸入了形塑小丑的黑暗世界，無法不打從心底認同這部電影譜出如此一個極具說服力的反社會人格。

無論英雄或反派崛起皆為時勢所趨，小丑擦槍走火帶動的是整個社會的反資本主義仇富現象，如Ｖ怪客與泰勒般成為底層族群的精神指標。國家這個巨大的運轉齒輪，所謂最主要的政經資源、法律資源都掌握在少數人手中，從教育到福利制度全都為了確保每一個人都能成為這個社會需要的形狀。善良是有錢人的權利，好人也是。社會的秩序、法律的運轉、市場的機制保護了一類人，就是遭到謀殺時足以博取新聞版面、政客注意力的一類既得利益者，沒有金錢沒有地位便不足以躋身體系之中。

在陶德·菲利普斯的高譚市裡，你會看見亞瑟·佛萊克與布魯斯·韋恩踏上

的道路幾乎只有一線之隔，那一線之隔卻又是咫尺天涯，像摩西分開的兩大灘死水、善與惡之交界重疊著貧與富之差距。因此小丑的出現是一種反噬力量，鼓舞每一個邊緣分子展現出殊死的勇氣。戴上面具，人人都是同一張臉孔，被犧牲、被忽視、被壓迫、被欺凌的血肉之軀。縱使沒有人能與體制抗衡，但在一無所有地放手一搏之下，真正化身為刀槍不入的理念。毫無邏輯，難以預測，失序、紊亂、暴動、瘋狂此起彼落，彷彿在偉大的自由與民主跟前諷刺地宣告著，政府果真才應該害怕它的人民。

「沒有舞蹈的革命，是不值得發動的革命。」——《Ｖ怪客》

即使人生是場災難，也得是美麗的災難，彷彿一次的舞蹈就是一次的慶祝，慶祝被社會長期欺凌的疲憊軀殼，有一天也足以於眾人的接納中尋找到屬於自己的應許之地。

奉俊昊導演曾解釋自己的《寄生上流》是沒有小丑的喜劇、沒有反派的悲劇。

在觀賞完《小丑》之後，終於明瞭《V怪客》那句「藝術家用謊言揭開真相，政治家只會用謊言掩蓋真相」，正直指當今政壇不斷被當權者操弄的不公事實與無法流動的階級死水。因為人人都可能成為小丑，小丑不出一種社會框架之外的精神釋放、世界邊緣後方的谷底反撲，融合了無盡的優雅與絕望，笑得你不寒而慄，笑得你坐立難安，如此才能從夢中甦醒，看清這樣的國家才是最壯觀的一個幻想。

普遍的不幸一呼百應成為集體斷裂，底層分子被文明所遺棄，被體制所隔絕，似乎永遠不得其門而入。《小丑》所關注的同等胡波，是源於個體存在的失望，導致最後充斥的毀滅與末世感，粉碎虛無表象隨之生成一個幾經進化、蛻變過後的世界。嘴角持續向上裂開的是靈魂的傷口，夾雜劇烈的痛楚，縱身反撲於廣大群體中被美化的無所適從、不明就裡的抽象規範和既定模式。

一部得來不易的反派源起電影，前有傑克・尼克遜、希斯・萊傑的龐大壓力，瓦昆・菲尼克斯真正由內而外迸發出極具層次感、富有渲染力的懾人演技，闖出金獅獎，闖出生涯顛峰。他的演技色彩斑斕，絢麗奪目，繁花之上再生繁花，卻加深了陰影，淡化了飽和度，控訴人類世界親手強加扭曲的變質色調，並重新定義世人

心中的惡人形象。

　　劇情發展更與故事中亞瑟的象徵意義不謀而和，以反派的姿態於《黑暗騎士》的不朽神話中異軍突起殺出一條血路，同時擊潰超級英雄電影的俗成框架與舊有認知。承接《寄生上流》、《燃燒烈愛》，再次透過虛構故事關注當今世界各個角落皆不容忽視的階級議題。如同馬克思所言，在多數的情況之下弱勢國家與人民無法代表自己，這些人的吶喊是無聲的，只能經由他人之口，以他人預期的方式，為自己渺小沉默的命運發出聲音。

　　人們賦予小丑的形象化成此類符號，一個小丑代表了千千萬萬個小丑，一個面具控訴了千千萬萬個悲劇。那些連政客都無意利用、報紙版面都不屑一顧的次等性命，如此源起故事誕生並非偶然，而是現代社會推波助瀾之下的水到渠成。

22

痛到深處似無聲
《海邊的曼徹斯特》

「我對你說了很多傷人的話，但我的心碎了，我知道你的心也碎了。」

「不，你不了解，我的心死了。」

這是一部看似簡單平淡但情緒深沉，給人隱隱作痛的哀愁，卻依然在細微處不斷透進一絲絲光線的電影。讓我們對生命逐漸燃起熱情，圍繞著輕柔的悲傷與細膩的鋪陳，足以掏空人們內心最深層的情感。關於癒合，有些傷痕可以因時間結疤，但撕心裂肺的劇痛若置之不理，卻只會逐漸腐蝕擴散整個身軀。電影裡巨大深沉的痛楚有如葉青的〈無聲〉一詩，被一層一層剝開到我們直視著主角的內心陰

影，多少絕望與打擊與詩文不謀而合。前半首這麼寫著：

「放涼你的表情／不寫你的眼睛／一根一根點起菸／斟個幾杯酒／以為沉默可以度日」

故事從波士頓一個形單影隻、毫無溫度的男子李・錢德勒展開。按表操課般日復一日地過著一成不變的生活，雖然盡忠職守但毫無生氣，從早到晚如行屍走肉，處理各棟大樓間瑣碎雜亂的種種修繕問題，冷眼看著不同類型的人們面對水電工這種邊緣人時，所表現出來大相逕庭的本能反應。即使遭遇客訴，這個失意背影也沒有絲毫情緒起伏。在那空無一人的單人房間裡，如同他的內心世界，缺乏溫度、寂寥空洞，似乎每一個睜開眼的明天都只剩荒蕪與沙漠。

但在某個一如往常的工作日，突然響起的手機鈴聲，讓李停下手邊無意識的鏟雪動作，不得不驅車回到自己曾經逃離的家鄉，位於麻州的臨海小鎮曼徹斯特。原來哥哥喬・錢德勒的生命最終還是走到盡頭，無法抗拒的隱疾使得他英年早逝，只

留下正值青春期的兒子派屈克，必須仰賴李挑起養育責任值到成年。由於喬走得非
常突然，也並未事先告知弟弟關於自己兒子的監護權問題，當這重責大任落到李的
肩膀上時，也頓時令他不知所措。因為此處，是他曾經避之唯恐不及的傷心地。攬
下姪子監護權的同時也代表了必須回到這裡定居，並再次於往事的壓迫與折磨下苟
延殘喘痛苦度日。

隨著李一邊處理哥哥的身後事，一邊扮演派屈克的第二個父親，同時持續喚醒
所有不堪回首的笑聲與淚水。其實昔日是有快樂的，然而接踵而至的悲傷沉重到將
他逼近窒息，讓李始終無法克服如此巨大的心理障礙。曾經他與喬擁有人人稱羨的
兄弟情感，派屈克的童年過程也不乏他的陪伴與懷抱；他與前妻更有著鴛鴦般的契
合婚姻，膝下三個可愛貼心的女兒環繞在小而溫馨的屋子裡。無法再要求更多的日
子為何最後還是化成泡影，而成為一個自我封閉、沒有靈魂的空殼？

一層又一層，過去與現在，一波又一波，回憶與當下，慢慢交織，逐漸堆疊，
時而平淡，時而濃烈，就連令人震驚的鏡頭都如此輕柔而強烈，緩慢深刻地訴說著
這個令人悲慟的故事。

與多數美國學生並無二致，派屈克是一個運動表現優異，也熱衷於樂團表演的青少年，不止異性緣極佳，多彩多姿的活躍生活和李形成強烈的對比。派屈克樂觀正向，雖然父親的辭世帶給他相當大的打擊，但是喬從小給他的諄諄教誨與觀念建立，都培養了正確積極的心態。因此派屈克並沒有沉浸在父親死亡的陰影裡，選擇接受這個事實，依然按照原本的方式過日子，他傷心難過，但還是孩子的他也很快就往前邁進。

對照沉默寡言鬱鬱寡歡的李，將姪子與他相提並論其實並不公允。李的過去，哀莫大於心死，好像生而為人的七情六欲都不復存在。早因為生離死別的折磨而失去了靈魂，似乎再多加諸而來的悲劇都無法降低那早已退至冰點的溫度。喬或早或晚都會因為這個不定時炸彈而撒手人寰，但兩人深刻親密的手足之情，一同經歷彼此人生中許多最重要最無助的時刻，不僅是後盾也是依靠。稍微有些年紀與歷練的人，那複雜的情感、牽掛與眷戀更無法在三言兩語裡便隨風逝去。

拖著疲憊身軀的中年男子，在曼徹斯特這個小鎮無處可逃，面對前妻哽咽的自白道歉，發現自己始終躲避不了往事的陰霾。一把無情火釀成一輩子的痛，也將他

的人生燃燒殆盡。

可是畢竟人都是有情感的，也是有溫度的，派屈克雖然是孩子，重疊的日子對李來說漸漸成為乾枯內心的些許滋潤。即使情緒壓抑到極點只會像火山一樣爆發開來，被逼到無路可退的懸崖邊緣後，只能訴諸暴力打架宣洩，但找到出口讓悲傷崩壞瓦解的同時，已經抱殘守缺的內心也就讓光線這麼透了進來。前妻與派屈克逼得他不得不開始改變，微風的溫度還無法發生完全癒合的奇蹟，但也輕撫著喬心中冰冷的沙漠，至少明天與未來，再度開始有了形塑出雛形的一絲機會。

面對毫不留情席捲而來的噩耗，過去薄如蟬翼的世界可能瞬間被黑洞吞噬殆盡，卻無法在短時間內拼湊成原本的樣貌。有的人只是心碎，有的人卻是心死，特別是那些不擅於表達情緒的人。這些撕心裂肝的打擊總讓我們以為靠著麻痺自己就能沉默度日。別忘了世界上還有難以逃避的羈絆，責無旁貸的使命，與柳暗花明的人生，最重要的是，需要先原諒自己才能找到釋懷傷痛的生命出口。或許當下無可避免都會執著於那些無法消化的巨大悲傷，但意想不到的人生際遇裡確實藏有許多不被察覺的安排，成為大門深鎖旁的一扇陽光灑落的窗扉。

凱西・艾佛列克詮釋的李，那木然表情與無神雙眼，透露的盡是深不可測的絕望。但隨著劇情轉折，我們開始看到映照在他神情裡的微小改變。也許很多事愈合是逃避是沉重得令人顫抖。人與人的關係只會因為疏遠而惡化，身為群體動物的我們在關鍵時後依然需要被拉一把。導演選擇含蓄內斂、意蘊深遠的方式堆疊出令人神傷的療癒詩篇，柔軟動人的鏡頭與結局安排，輕輕地展開充滿了絕望冰冷也參雜溫暖希望的故事。在無意之間，光進入了萬物的裂縫，如同我們表面水波不興的人生一般。驚濤駭浪過後，只願還能剩下風平浪靜。

《海邊的曼徹斯特》關乎生活，也關乎苦難。有些跌倒的劇痛讓僅只是凡人的血肉之軀無法再度憑著自身力量站起，時間再久也無法紓緩痛楚。但是呀，生命終究會找到自己的出口，時而被動，時而主動，時而兩者交雜。救贖往往不會存在於顯而易見之處，因此，請試著學會與不堪回首的記憶共處，請試著與難以放下的痛苦共存，請試著與好壞參半的自己共同前進。

23

困境下的抉擇

藍白紅三部曲

某些時刻，人生走著走著，會突然意識到自己在一個不知名的頓點停下腳步，這個頓點，有時是好的，有時是壞的，有時是快樂的，有時是痛苦的。就在那個剛好的時機，你不得不離開原本的生活，啟程邁向下一段未知的旅途。也許暫時陷入一種混沌時空，一種過渡階段，疲於應付命運猛地拋擲過來的一切，不知所措、慌了手腳，甚至無處可站；背負著令人窒息的傷痛，無助地俯視七零八落的自我，從碎成粉末的時間裡重新建立一處空間，保留部分舊的自我換取部分新的現實。奇士勞斯基緊扣「自由」、「平等」、「博愛」法國國旗三色為命題的三部曲，看的就是

人在困境中面對愛與宿命的矛盾狀態。

《藍色情挑》

前面提到，擁有自由與擁有希望是兩回事，有希望的人不見得有自由，而有自由的人不見得有希望。《藍色情挑》以自由為象徵，捕捉在車禍中與丈夫、女兒走向天人永隔的茱莉，一度求死不能，一度棄絕過往，彷彿成為一具行屍走肉；漠然的神色讀不出一絲喜怒哀樂，終日在創傷的禁錮中泅泳。

縱使難以直觀將《藍色情挑》與「自由精神」畫上等號，因為不知過去的茱莉是否自由，也不知她是否真心嚮往自由，似乎最需要的始終是解脫與釋懷。只見一個不自由的女人將自我深鎖於哀慟的牢籠裡，逃不出藍色的圍繞，逃不出死亡的陰影。或許她也無意遠離，或許她無法原諒自己遺忘丈夫、遺忘女兒、遺忘曾經的一切。絕望之疼痛時時刻刻提醒著自己還活著的事實，就如她從未鑄下大錯，肉色的一窩小老鼠也人畜無害，如今的處境又是誰罪有應得？

畢竟，她不像是那種會被拋棄的女人。

遭逢天崩地裂的變故時，強烈巨大的悲痛席捲而來時，往往無法如多數電影那樣痛哭失聲，瞪大著乾涸的眼睛望著過去的世界一一崩解，手背用力劃過石牆也轉移不了痛覺，無能為力又不得不承受現實拋擲過來的試煉，然後只能拾起隨之而破碎滿地的自己，勉強拼湊回一個人形，緩緩迎接死亡對生者產生的心靈作用。往往夜闌人靜不自覺便沾溼了枕頭，淚水無法衡量痛徹心扉的程度，因為心不只是碎了，而是一度真真切切地死了。

藍色，深邃而憂鬱的藍，米蘭・昆德拉說那是死亡的溫柔，在吊燈、在光暈、在棒棒糖、在游泳池，如水一般緊緊包覆身軀，滲透每一寸肌膚。欲逃避令人窒息的情緒時就選擇遁入水中，自我隔絕，卻也只不過是在長達五十米或二十五米狹小的人造藍色空間，甚至還需要決心才能離開水面，但這水面並非盧貝松那片承載自由重量的碧海藍天。還有音樂，音樂於《藍色情挑》中不只幫助情緒渲染，更帶動劇情推進、強化心境轉折，足以從旋律感受到茱莉的絕望、恐懼、憤怒、無力、解脫與希望。而隨著那些不能說出的祕密浮上檯面，最終還是釋懷了。未完成的音

樂、失落的藍色成了記憶，像形體已逝的愛仍舊存在，並未真正遠去，不如想像中完美也是釋懷的理由。在命運的見證下原諒自己遺忘，以嶄新面貌迎接世界，又何嘗不可呢？

你必須先找回希望，才能擁有自由。

《白色情迷》

私心覺得《白色情迷》的劇情是最耐人尋味的。白代表平等，既定印象裡白色的符號也象徵著神聖、純粹、潔淨，然而當你理解韓江在《白》一書中對白色的解讀過後，將會發現任何顏色要能顯現，都必須以白色為底色，任何汙點在上面都難以忍受。白色的存在是為了讓其他顏色得以存在，「白」就是一個複雜的顏色。

婚紗是白色的，記憶也是白色的，無所不在如影隨形；鏡頭一片白茫茫的畫面中有個美麗的女子回眸一笑，彷彿笑出了幸福的顏色。正因白色無法藏匿、無法掩蓋，也無法否認任何事情，所以在這兩人氣勢一消一長的愛情糾葛裡更顯諷刺。一

位貌不驚人、身高平庸的波蘭美髮師卡洛，於一場比賽邂逅後來成為其妻的多明妮嘉。她有著如女神般的金色大波浪長捲髮，在陽光下盈盈閃耀白色光芒，或許此時就已是天秤失衡的開始。卡洛在人生地不熟的巴黎漸漸失去男性自信，不諳法文的他於離婚官司的過程裡吃盡苦頭。多明妮嘉不但不念舊情也毫不心軟，因此卡洛的下場是狼狽落魄、身無分文，還得露宿街頭。家當攤開他有獎狀、有證書，卻無用武之地，不得不在地鐵賣藝。一日，意外結識了同鄉米可埃，遂決定躲在米可埃的托運箱子偷渡回波蘭。帶著兩法郎、一座希臘女神頭部雕像，準備在人生裡另闢蹊徑東山再起。

過去的卡洛沒有錢，沒有權，還是一個外來者，根本無法在婚姻與異地跟人談平等。但其實他並非一個腦袋不靈光的人，有點小聰明，也懂得順勢而為，只是他太念舊，也太愛多明妮嘉，愛到不惜賭上家產也要將她騙來波蘭進行報復。後來的卡洛梳起油頭，隨西裝、襯衫、名錶加持開始走路有風，肢體語言無處不散發自信。等時機成熟，縝密布局過後，終於如願在主場見到了朝思暮想的多明妮嘉，也讓她見識到自己判若兩人的男性氣概。

《白色情迷》留給多明妮嘉的篇幅不多，很難一言論斷她是個極其現實或是需索無度的女子。從她婚禮燦爛如花的笑靨，葬禮上落下的淚水，以及躺在床上心滿意足的側臉，其實曾經的愛是不證自明的，但白色容不下任何汙點，任何汙點在上面都顯得刺眼。當丈夫不再能滿足她的需求時，她也拒絕委曲求全。明白自己真正想要什麼的女性自然而然擁有致命吸引力，明豔動人，冷酷無情，敢愛敢恨。法庭上一幕的決絕就好似玉嬌龍，那麼心高氣傲的女子，有時要的是一個制伏她的力量，一個令她仰望的人。

從結局的真情流露更能推測，或許導演奇士勞斯基欲說的是，在夫妻關係或愛情關係中根本沒有所謂的平等，只要涉及人性，一切都是如此盲目、矛盾、複雜，曖昧不明。

《紅色情深》

一如多數人，藍白紅三部曲之於我的最愛便是《紅色情深》。三部曲中，都有

名佝僂老太太顫抖著手，艱難將玻璃瓶塞入比自己還高的回收箱。心如死灰的茱莉看到了，卻視若無睹；自身難保的卡洛抱以同情，卻沒有伸出援手；而范倫堤娜見狀別無他想，一個箭步趕緊上前幫忙。她愛人如己，若視其身，那樣的愛並不狹隘，不應侷限於想法，付諸行動方能真正望見不一樣的風景。

無論鮮紅、酒紅、橘紅、緋紅、粉紅，紅色都是璀璨的，炙熱的，儡人的，正義的，救贖的，充滿希望的，捨己為人的，是劃分是與非的，但有時也可能會太過刺眼、灼傷皮膚。奇士勞斯基三部皆著眼於人在愛中的矛盾和困境，《紅色情深》著眼之處是博愛精神。私以為單單范倫堤娜不足以代表紅色，而是退休法官、范倫堤娜再加上命運，以良善作支撐，才得以輕柔開啟長年深鎖的厚重大門，成就這一抹照入世間混沌深處的紅。

走路一跛一跛的退休法官一生看盡世態炎涼。當一個人有權左右他人的人生時，也早已習慣於人性醜陋與荒煙蔓草。他深知何種真相可以打擊理想主義者的信念，也明瞭何種情景可以動搖他們薄如蟬翼的不忍人之心，唯有麻木拉開彼此之間的距離，方能以貼近中立的角度洞悉一切世事。然而，命運的樂章不是任何有形

事物足以擋住的，奇士勞斯基留給范倫堤娜的美更勝茱莉與多明妮嘉，因為比外表更重要的在於她有一顆強韌而美麗的心，彷彿溫柔就是她對抗惡意的唯一武器。為了一隻狗闖入陌生人的家中，為了不友善的陌生人持續以真心相待。漸漸地，兩人訴說了自己的故事；漸漸地，不同悲傷被共同感知；漸漸地，光明與陰影緩緩交融。一個不再堅持絕對的正義，一個不再拒人於千里之外，連接注定斷落的綁書線兩端，化成跨越世代的動人忘年友誼。

范倫堤娜也曾一度失落無力、語帶仇恨，甚至從未在幸福完整的家庭底下無憂成長，但她卻長成有如天使般善良的人格，不因幾次的挫敗而否定一個人，不因事與願違而灰心喪志。無奈現實卻必然給予她一次又一次的打擊，以及一線又一線的光明，讓她還擁有些許力氣持續溫柔回應世界的背面。伸展臺上光線錯落，眼神來回回眾裡尋他。就在舞臺回歸平靜之際，驀然回首，一個熟悉身影佇立於空蕩席間，可遇不可求的燈火闌珊處。風雨交加的深夜，喝著差強人意的咖啡，隔著透明車窗的手掌沉默交疊，那是愛真正觸及心靈的魔幻時刻。

於是生命開始重疊，時間開始彎曲，日日擦肩的人過去萍水不相逢，命運仍舊

即時做出了回應。你知道，即使僅只一道光線出現在無邊黑夜裡，光明就能戰勝黑暗。新聞畫面定格在寥寥幾名生還者的臉孔，藍色、白色與紅色一併灑落在躁動不安的大海上，有死亡的溫柔，有複雜的純粹，也有生命的救贖。無法狠心拋棄愛犬的年輕法官身邊，再現巨大海報中的憂鬱側臉，因為有人的夢裡，早已預言著她終會得到幸福，而紅色，莫屬奇士勞斯基循序漸進，刻意落在生命荒原裡的一道救贖之光。

24

為自己找到出口
《誰先愛上他的》

這是一部極好看的電影，好看到隔天可以再刷幾次；這是一個相當高明的作品，擁有通俗劇情、跳躍敘事、視角切換、節奏流暢、塗鴉過場和極為驚人的剪接功力；這也是一個很溫柔的故事，溫柔到生死愛恨最終被微笑拂過；這更是一個被輕輕提起的沉重主題，嘴角上揚之餘也數度流下不捨的淚水。

演員謝盈萱曾在雜誌專訪中說，這是關於一個人背負著社會長期賦予他的價值觀，必須去傳宗接代，必須隱藏起真實自我，甚至拉完全不知情的人下水，導致過上另一種生活的故事。《誰先愛上他的》，一排字裡愛硬是從中間擠了出

來，預告如此，片頭如此，一再暗示著「愛」就是故事核心。其實感情難問先來後到，難問孰輕孰重，難問是非對錯，追究「誰」與「順序」，常常是為了心中的恨與委屈尋找一個答責出口。然而，兩者往往相扶相倚一體兩面，恨令人蒙蔽雙眼，愛使人理解包容。每個人都面臨著各自的戰場，各有其難言苦衷，我們又該如何從他人的處境裡回望這些被深深埋藏起來的痛苦呢？

宋正遠病逝了，身後是一個勤儉持家卻歇斯底里的妻子、一個正值青春期還不懂自我調適的兒子、一個看似吊兒郎當漫不經心的同性情人，還有一筆理應留給家人的保險金。聽起來挺八股的悲情故事，也正好是《誰先愛上他的》豔驚四座的原因之一。在輕鬆詼諧的糖衣包覆下有太多當今臺灣社會的縮影，無論是劉三蓮的女性恐同、婚姻轉折，宋呈希對於人與人之間關係的理解改變，還是阿傑洋蔥般一層一層表象剝開後同性之愛的壓抑、愛的深沉，導演與編劇必定是很溫柔的人，像李安一樣能把自己放得很低，低到每個人的心裡。這部電影在最好也最敏感的時間點拋給觀眾一個最重要的反思議題，叩問了什麼是家？什麼是愛？什麼是婚姻？什麼是幸福？什麼是社會期望？什麼是我們各自的生命課題？

當同志現象碰上了傳統價值，這些人物便應運而生。《誰先愛上他的》的高明之處，莫屬兒子宋呈希這個主述者。失去父親對孩子而言等同於面臨世界毀滅，卻沒有一個人願意正面與他談論這個問題，除了阿傑。但這個搶走爸爸與保險金的小王，理應是個無惡不作的壞蛋，也是母子倆的共同敵人。然而，就等同於性教育，當大人們對一個議題閉口不談時，孩子只會自行旁敲側擊，透過負面、迂迴的方式拼湊出一個想像中的輪廓，因此他對父親產生了誤解，對阿傑感到好奇又矛盾，對媽媽則充滿怨懟與芒刺。

其實從他的獨白裡，能夠聽出他對母親的愛與排斥同時並存，同情母親的處境也理解她為孩子的任勞任怨。畢竟在許多失能的家庭鬥後，都瑟縮了一個承擔了父母負面情緒的幼小身影，只能在角落無助孤單地無聲吶喊。成年人面對衝擊雖然難受，卻也會學著應付與自我調適，但孩子太年輕了，只能用自己尚未定型的心靈以管窺天探索這個複雜世界，再徒勞無功地設法找出一個解決辦法，但偏偏一碰觸到現實就碎得徹底。

人生不像一道一道的數學題目，往往沒有標準答案，唯有透過理解以及傾聽才

能瞥見生命出口的光芒。

將室內打掃得一塵不染，盡心盡力撐起整個家庭。兒子不能接觸塵蟎，她便日日更換床單；兒子過敏體質，她遂從有機食材、日常作息層層把關，處處省吃儉用，只為了未來能讓兒子出國念書出人頭地。像個陀螺般每天繞著家庭打轉，將生活起居打點得井井有條，將獨生子呵護得無微不至。或許一開始令人覺得，什麼都看不順眼的媽媽，什麼都有意見的歐巴桑，碰到事情像潑婦罵街，得理不饒人一味情緒勒索，甚至處處充斥恐同的言行舉止，實在難以共處一室。但隨著劇情推進，笑著笑著也漸漸發現，身為一位職業婦女將兒子獨力撫養長大，要吞下多少苦楚。她將對丈夫的期望轉到兒子身上，拋開了自我也奉獻了一切，要學會傾聽，要適時管教，要煮飯打掃，要顧及顏面，要有三頭六臂，要有用之不竭的耐心愛心，還得具備無堅不摧的心理素質。

為母則強是個不成文的通則，一如《厭世媽咪日記》一句：「我只是不習慣有人替我把事情做完。」是每個獨當一面的人都感同身受的淡然。細數社會上似乎擁有三頭六臂的女強人，並非天生如此俐落能幹，而是環境使然情勢所逼，讓她們

不得不強迫自己成為一位無所不能的角色。因為人生走到後來，會明白這個世界最可靠的只有自己。謝盈萱的氣場無比驚人，演活了臺灣人觀念裡如此標準的好媳婦、好母親，但劉三蓮什麼都沒有得到。老公拋家棄子，兒子胳臂向外彎，甚至連保險金也輪不到自己，如此努力的結果只換得現實繼續與她作對。她獨自抱著紅標米酒聲淚俱下，衝去找心理諮商師喃喃泣訴。誰還忍心苛責，一聲一聲問得人痛徹心扉，難道虛假中沒有一絲真實嗎？難道謊言裡看不見一點愛嗎？

各種強烈的情緒持續在胸口奔騰，其中一幕一直揮之不去。回憶中夫妻倆的爭吵過後，她梨花帶雨地說著，我可以學啊，我可以改變啊，我們依然是別人眼裡人人稱羨的幸福家庭啊。多麼無能為力，對於丈夫她無力挽回，對於兒子她無力控制，對於自己更無力改變，只能一股腦把情緒、壓力與責任往肚子裡吞。每個人一定能在劉三蓮身上望見一部分熟悉的影子，我們社會究竟塑造出多少尖銳殘酷的雙面刃。卡在傳統觀念、社會輿論的夾擊下動輒得咎，失去了眾人眼裡的模範「丈夫」，也成為不了所謂的模範「妻子」與「母親」，任誰都無法不同情她的處境，對她的悲情與苦難感同身受，但假使換作是我們，還能怎麼辦呢。

痛默默祝福的神情爬上了眉頭，原來這就是度日如萬年的漫長滋味。

「輕與重，輕是自由美麗的嗎？重又是殘酷沉重的嗎？」米蘭・昆德拉的叩問在耳邊響起。

「你知道一萬年是多久嗎？一萬年就是，當有一個人跟你說他想當正常人，然後離開了你，從那一天開始之後的每一天，就是一萬年。」

顫抖的語調依然迴盪在醫院的長廊上，不惜為了換肝手術向地下錢莊借錢求取宋正遠的一線生機，即使過了多年也不計前嫌一肩挑起照顧癌末病人的重責大任。他打從心底熱愛戲劇藝術，他笑看旁人的指責怒罵，他坦蕩蕩地為愛付出所有，他大步一跨肉身擋在愛情與現實之間。在真實的社會裡，沒有人是純粹的受害者，也沒有人是絕對的既得利益者。

邱澤曾是一個漸漸被臺灣觀眾所淡忘的名字，雖與金馬影帝擦肩而過，卻無人能否認他演得深情，演得癡心，演得真誠，演得撩人勾魂，演得霸道蠻橫，演得

惹人憐愛。說是演卻也有些名不符實，因為完全足以感受到邱澤毫無保留掏空自己，將整個人由內而外活成了阿傑的角色。醫院一幕據說拍完後整整哭了三十分鐘不能自己，他的愛沒有包袱，他的付出不求回報，扛起最沉重的負擔將生命與感情活得真實毫無保留。手攤開，他擁有一切。

「峇里島，那夢幻的峇里島，多渴望，你的擁抱……」

不停重複的旋律持續在耳邊響起，《假期愉快》是一處建築在夢與回憶之上的海市蜃樓。阿傑坦蕩地敢愛敢恨，宋正遠一生則活得壓抑鬱悶，到生命的最後都寧可遙望著兒子的背影離去。每個人包覆著無語問蒼天的痛楚，只能繼續前進。愛是天底下最自私的事物，卻也可以讓一切變得偉大無私。關於輕與重、幸福與悲傷，愛不會提供任何解答，無法還給誰任何公道，這道題目太難了，長大後還是無法解開。

深深感受到導演與編劇在這部電影中加入最多的不只是同情，而是「同理

心」。或許你很難寬宏大肚地接納不同人的苦衷，但理解、體諒與妥協可以換得退一步海闊天空的機會。所有的怨恨、憤怒與冤冤相報，最終都會殊途同歸成一個和解與釋懷。因此，阿傑的母親手捧花束來到劇場，溫暖地擁抱泣不成聲的同性戀兒子；因此，劉三蓮偶爾買兩份雞排與宋呈希邊吃邊哼著〈峇里島〉，並讓出了保險金給真正需要的人。雖然我們無從得知宋正遠有沒有愛過劉三蓮，也並不知道阿傑的母親經過多少夜的煎熬，但是恨不會比較容易康復，愛才是，只願還揹著書包聽著耳機的你有一天能明白。

最後的最後，劇組終於將那一封電影中沒公開的宋正遠親筆信攤在陽光下，一切都沒有太遲，心中有愛才能體諒，有了體諒才能釋懷。而所謂的愛更有很多種形式，寄託在那夢中的峇里島上。信末一段真正收在那些無法理解的真相，但我們選擇包容與體諒，因為有些謊言的存在是為了彰顯事實。

請記得，每個人都有自己的人生定數，或早或晚都會殊途同歸，接受或不接受無法改變任何事情，但我們在看見生命盡頭、倒數死亡之時，只會徒勞地拒絕屈從，努力創造出一個早已失去的自我，並盡力將理想中的自己取代或融合現在的自

已，至少讓這一生畫下句點後不會有太多遺憾。

「但願不會太遲，但願我還能親口告訴你，我真的好愛你，好愛好愛。但願我還能親口告訴你母親，她是我唯一愛過的女人，雖然那不是愛情。」

25

世代流傳的苦難
《82 年生的金智英》

「你不是說叫我不要老是只想失去嗎？我現在很可能會因為生孩子而失去青春、健康、職場、同事、朋友等社會人脈，還有我的人生規畫、未來夢想等種種，所以才會一直只看見自己失去的東西，但是你呢？你會失去什麼？」

觀賞完《82 年生的金智英》後彷彿有千言萬語梗在喉嚨，不知該如何是好，又將趙南柱的小說從書櫃深處挖出來翻閱幾次。這是亞洲女性感同身受但韓國女性更為嚴重的社會困境。該把錯頭指向男性嗎？似乎也不對；該把錯誤怪罪上一代嗎？這不是任何一個人應承擔的責任。回

顧成長過程其實也沒有太多怨言，父母師長幾乎都立意良善，然後社會新聞持續播放，年輕的性命持續殞落，不平、憤怒、難過、悲哀、無能為力瞬間從四面八方一波接著一波席捲而來。

從暢銷小說到改編電影，後者做了些許更動，去除掉書中部分數據與內心獨白，成長過程的諸多深刻經驗也精簡不少，鏡頭語言不慍不火緩緩折射出金智英背後無數道或長或短的影子。這些影子裡有女兒，有妻子，也有母親，穿梭於一代與一代之間，習慣了委屈，綿延於都市與鄉村之中，習慣了犧牲。許多人更是看得泣不成聲，為什麼我們都無法為自己發聲呢？為什麼非得藉他人之口才能奪回話語權呢？為什麼人覆蓋了女性形象後，一個尊重會如此困難呢？

金智英是一個再常見不過的韓國名字，金智英的人生也是最普通不過的平凡故事，金智英的困境更是屢見不鮮地理所當然。只見她有時靜靜放空發呆，有時出神著便流下眼淚；有時甚至突然被其他靈魂附身，毫不自知以他人口吻侃侃而談，一覺醒來卻又對昨日行徑彷彿渾然不覺。金智英身體內部或精神狀況追根究柢是出了什麼問題，也許需要從家庭環境、成長背景、社會概況來逐一分析。

羅馬不是一天造成，好像男生優先於女生是理所當然的事，似乎沒有一個工作

比當老師更適合女孩子，是不是有些似曾相識？

　　母親一路走來背負著龐大的傳統壓力，好不容易生出一個小兒子，開啟凡事弟

弟集三千寵愛在一身的家庭模式。成熟女性的理想雛形就是具備三從四德又溫良恭

儉讓的賢妻良母，要懂得給男性面子，忍耐成為一種美德；性騷擾聲張出去只會落

人口舌，交過男友就是被人嚼過的口香糖；偶爾放鬆買杯咖啡還得忍受媽蟲之類的

言語暴力，懷孕搭乘大眾運輸引來毫無同理心的指責；求職過程百般刁難努力闖出

一條血路後，卻必須為旁人眼裡的家庭形狀拋棄一切。而交往過的男友與之後結婚

的先生都給予足夠的愛與尊重，縱使沒有人真正本著歧視的言詞與行為去霸凌

女性，卻在毫無惡意的言行舉止中，處處流露根深柢固的性別偏見。

　　林奕含寫：「忍耐不是美德，把忍耐當成美德是這個偽善的世界維持它扭曲秩

序的方式。」不禁讓人暗暗心驚，我們由來已久的傳統價值觀長期下來，塑造出多

少讓出自己人生的女性。師長耳提面命，告訴妳女生要有女生的樣子；父母口口

聲聲，女生必須懂得好好保護自己，穿著要得體，行為要檢點，危險的地方不要

去，危險的時間要避開。其實此一概念不分男女，一點問題也沒有，是人都要學會明哲保身，尤其女生常常都是吃虧的那一方，但為何牽扯到性別議題，我們的社會就開始本末倒置，以此檢討受害者？

更讓人困惑的是，所有人都無比寬容地告訴妳，男孩子欺負妳就是表達喜歡的方式，接著爸爸吼妳打妳也是因為愛妳，然後我們都因此混淆了憤怒與好意，約定俗成就讓一切變得名正言順，長大以後便信任那些傷害自己的男人。按照長久定下的框架走，習慣與忍耐相伴，習慣與失望同行，這個世界就能繼續維持它的扭曲秩序，沉默了千千萬萬個世代的大半人口。

女性是弱勢的，女性是需要保護的，女性要懂得裝笨，女性過於幹練優秀就會找不到對象；到了一個年紀後即使事業再成功，無論嫁出去與否都不會有價值。假使結了婚理所當然要延續別人的香火，獨立承擔起生兒育女的責任，成了他人口中的黃臉婆與糟糠之妻。好不容易等到孩子長大，闖蕩事業的大好年華也已匆匆流逝，這就是整個社會團結起來阻礙女性追求個人成就的聲音。

「自從成為全職主婦以後，金智英最深刻的體悟是：人們對『持家』的雙重定義。有時持家會被看作是『整天在家裡閒著沒事做』，充滿著貶意和歧視；有時則被看作是『養活一家老小的事』，把妳捧得高高在上，卻又不會用金錢來換算這件事情，因為一旦有了定價，勢必就得有人支付。」

放眼所及，婚姻讓女性一點一滴失去自我，為了育兒放棄生活、工作與夢想。

眼前我們幾乎都有一個欠栽培的全能媽媽，還是女兒時為了哥哥與弟弟犧牲，嫁為人妻後為了別人家的祖先操勞，成為人母後持續為了孩子無怨無悔奉獻自我，最終只能祈盼有幸受教育的孩子可以避免步上自己的後塵。男性對家庭的責任幾乎單指金錢上的供應，偏偏現在已經不是一個人的薪水可以支撐整家開銷的時代了；而女性的持家，則是除了金錢以外的所有責任。更要適時開源節流，似乎不事生產便成了拿人手短，更沒有人願意用金錢報酬來衡量一個母親與妻子日日夜夜的付出。

因此女權運動就是一種婦女解放，努力跳脫父權社會由男性制定的潛規則。舉凡美醜標準、物化行徑、刻板印象、女性價值，厭女意識更萌生於男性既有地位受

到威脅、既有權力受到剝奪時。男性覺得女性亦無法付出同等勞力、具備穩定性與抗壓性，卻忘了真正的平等必須考量先天無法齊頭的立足點，好比生理不平等，好比權力不對等，甚至是家庭與社會角色的優勢。最諷刺的讚美就是一句，每個成功男士背後都有一位偉大的女性。

「你知道最讓我難過的是什麼嗎？醫生反問我，飯是電子鍋煮的，衣服是洗衣機洗的，為什麼我的手腕會痛？」

即使金智英已經看似比上不足比下有餘，擁有一位溫柔體貼的丈夫與一個乖巧可愛的女兒，無須時時面對公婆，經濟環境也還算過得去，似乎早該知足了，但她依然被現階段的人生壓得幾乎窒息。因為身為女性，因為身為女兒，因為身為姊姊，因為身為媽媽，因為身為太太，所以理應接受自己的角色，但卻從來沒有人問過她們願不願意。

「我也是大學畢業的。」店員這麼說。偶爾一次聚會，身旁的家長們主修文學、

戲劇，細數下來各個學歷不落人後。當下和金智英一樣鼻頭頓時酸酸的。多麼希望社會不會規定我們非得扮演那位好女人，而是讓我們發自內心自己選擇成為一位好女人；多麼希望人們不會再以婚姻和家庭衡量女性的價值，而是讓夫妻自行協調如何成為孩子與彼此的後盾；多麼希望老師、祕書、會計、空姐不會只是女性的代名詞，無論男女都可以被允許嘗試不同性質以及領域的生涯挑戰。

《82年生的金智英》最重要的，不是電影說了什麼，而是景框之外的那些故事。藝術無須勇敢，無須客觀，只須真實。小說筆觸淡然，拋下文學價值的追求，佐以統計資料，寫實勾勒出她們與我們的前半生，卻走不出命運的紋理；電影波瀾不驚，聚焦於金智英一個普通女性的人生故事。她言不由衷，她懦弱隱忍，卻值得一個更溫暖而充滿希望的收尾。我們無法仰賴一本小說或一部電影就能改變社會普遍存在的刻板印象與不平等對待，然而議題一旦拋出來，就有機會被聽見、被正視，從理解和傾聽開始，以現代女性應有的氣魄，追尋屬於這個世代的金智英結局。

《82年生的金智英》在最恰當的時間點命了一個最好的題目，一針刺穿了傳統環境難以明言的痛處。其實無論性別，哪個族群都有無解困境。我們看他人的人

生總是覺得比自己輕鬆，悲哀的是男性永遠無法體會女性的辛苦，女性也往往無法理解男性的心態，時時刻刻折射出自身文化裡的隱性歧視。而歧視往往都是雙向的，畢竟人人皆各自面對不同的人生戰場，「尊重」則是每個生活於現代社會的個體所能竭力爭取的最卑微奢求。

金智英代表了社會框架，也象徵一致性的危險。娜塔莉‧波曼曾給多數女性一個忠告，如果妳身處的職場裡看似人人相似，那妳應該感到羞愧；如果妳工作的環境裡每個角色大同小異，就親手改變這個群體。性別平權是條漫漫長路，大時代的改革與進步並非一蹴可幾，必須站在前人的肩膀上一次一次爭取而來。舉凡相信平等之人就應是女性主義者，請努力將命運掌握在自己手裡。

第5幕

難以再說對不起

我們生活的每一天都在一起穿越時空，
我們能做的就是盡其所能，珍惜這一趟
不凡的人生旅程。把每一天當作從未來
回來回味的一天，試著把每一天視為不
平凡的一天。

——《真愛每一天》

26

擁抱父母的平凡
《大法官》

離開學校之後，保持聯絡的同學也不過是交情好的寥寥幾位，但你依然會關心著生命中曾經相互交會之人的近況。不遠的幾年前，一個悠閒的假日早晨，在半睡半醒間手機滑著滑著慢慢甦醒，滑過同學的父親辭世了，也滑過李宗盛的歌曲。緩緩點開默默聆聽，相較於習慣在電影或小說中濫情，極少時候是歌詞看著看著就撲簌簌流下眼淚。那時一個人躺在床上，陷入泫然欲泣的情緒裡，耳畔彷彿再度聽到有人竊竊私語，說著孝順只有在人還在世時才有意義，但偏偏多數人都等待到樹欲靜而風不止。

李宗盛的那首歌是〈新寫的舊歌〉，

也是一首過去來不及寫給父親的歌。深沉的情感唱出人生的欲說還休，平凡的歌詞流瀉的盡是畢生的告解自白和如釋重負，輕如心頭倏忽即逝的油然感觸，卻也重如一生揮之不去的無限後悔與感激。年輕時我們是急欲展翅的雛鳥，一心只想追求碧海青天。在孤寂、責任、心酸與痛苦含淚一並吞下之後，才奢望倦鳥歸巢，能偶爾回到父母羽翼的保護之下，甚至試著努力回報一點給那對日漸衰老的背影。那幾段歌詞伴隨滄桑嗓音狠狠捲入眼底。

「若是你同意，天下父親多數都平凡得可以，

也許你就會捨不得再追根究柢。

我記得自己，當庸碌無為的日子悄然如約而至，

我只顧卑微地喘息，甚至沒有陪他失去呼吸。

一首新寫的舊歌，它早該寫了，

寫一個人子，和逝去的父親講和，

我早已想不起吹噓過的風景，

而總是記著他混濁的眼睛，

用我不敢直視的認真表情，那麼艱難地掙扎著前行。

一首新寫的舊歌，不怕你曉得，

那個以前的小李，曾經有多傻呢？

先是擔心自己沒出息，然後費盡心機想有驚喜，

等到好像終於活明白了，已來不及，

他不等你，已來不及；他等過你，已來不及。」

當下眼前清晰浮現的畫面就是《大法官》。

還記得臺灣上映那週，先是迫不及待自己一個人在影廳裡哭得看不清銀幕，隔沒兩天再拉著爸媽迅速二刷。眼見自己喜歡的電影得到爸媽的認同，還是令人相當滿足的一件事。雖然這部作品在許多方面偏大眾而非藝術取向，硬是放大挑剔當

然存在許多不完美，卻是每個人都應親自看過幾遍的故事。在許多無解的父子關係中，無形的結繫起來是活的，還有些空間，還有些彈性。假使選對人、選對方式，想鬆綁並非難事，卻也不是三言兩語便能解開鈴鐺。一個模子刻出來總是極為相像又相斥的兩個個體，往往話不投機半句多，講沒幾句話就開始提高音調，特別是電影中兩人於車內不歡而散，怒氣沖沖地往相反方向大步離開。無比熟悉又無比椎心的一幕。這種不停在周圍遊走，始終不得其門而入的愛與關懷，滲透了東西方社會裡無數的家庭，事事背對背卻無法真正撒手遠去，直到當你真正想說聲對不起時，才發覺早已來不及喚回那一張嚴肅的臉。

是啊，若是你同意，天下父親多數都平凡得可以，也許你就會捨不得再追根究柢了吧。

無論早晚，做孩子的依然得學會妥協與和解。只是這條漫漫長路，兒子從少年走到中年，父親從黑髮走到白髮，才得知父愛可以深藏二十幾年，才明白父母眼裡永遠存在孩子的影子，才憶起兒時影片後面掌鏡的那一雙手早已滿布風霜。只是面對自己的軟肋時，我們往往不知所措，對情不擅表達，對愛支吾其詞，因此選擇武

裝，板著一張臉，但炯炯有神的目光卻始終像黃昏追逐黎明，以最笨拙的方式凝視孩子的成長過程，直到慢慢老去，直到難以維持表象的一天到來。

無法自理的浴室一幕教人想起是枝裕和《橫山家之味》。老家的電話響起，阿部寬不得不將白髮蒼蒼的姿態深深放入瞳孔，那在救護車周圍愛莫能助身影。象徵父親威嚴的崩毀，是如此落寞，如此疼痛。幾十年來總以醫生、法官一職為傲的人，終究得面對這身軀殼的凋零。那一刻兒子們的目光望穿千言萬語，彷彿瞬間諒解了過去父親的所作所為皆來自一份無法言說的溫柔、期許與情深。埋怨父母不願正視，其實他們早已接受諸多不盡完美；埋怨父母缺乏肚量，其實他們早已包容無法釋懷的一切。這些故事讓做父母的承認了孩子的平凡，也讓做孩子的理解了父母的平凡。

任誰皆可以從書上或媒體的理論指出過去父母高壓式教養、情緒勒索、有條件的愛等諸多觀念上似是而非的錯誤，但責難、怨懟無法讓我們換得一段更美滿和諧的家庭記憶，甚至是讓時光倒流重新長成一個沒有缺陷的性格，所以太多人選擇疏遠，選擇離開。但或許多年之後才能理解，親子關係的模糊命題橫亙一生，沉甸而

灰暗。陰影曾經也可能是庇蔭，威嚴曾經也可能是立足點，與上一代的牽絆彷彿凝視巴士緩緩駛離的目光。

知如何是好的惆悵裡摸索出生活的雛形。

船上父子獨處的片刻寧靜，即使隱隱作痛，即使五味雜陳，你也不忍移開視線，不忍追根究柢，不忍埋頭疾行，那些來不及、追不上的都是人生必然，有時命運一轉身就是一輩子。時間兀自流逝，步履持續前行，我們輕撫著愛與遺憾，從不

「一首新寫的舊歌，怎麼把人心攪得，

讓滄桑的男人拿酒當水喝，

往事像一場自己演的電影，說的是平凡父子的感情，

兩個看來容易卻難以入戲的角色，能有多少共鳴？

一首新寫的舊歌，怎麼就這麼巧了，

知道誰藏好的心，還有個缺角呢？

我當這首歌是給他的獻禮，但願他正在某處微笑看自己。

有一天當我乘風去見你，再聊聊這歌裡，來不及說的千言萬語，

下一次，我們都不缺席。」

27

掙脫與愧疚
父親三部曲

若有這樣的機會，想讓你看一看我的世界，想告訴你哪一位導演的浮光掠影遺落心海，哪一齣故事的輕盈簾幕拂過心頭；哪一些碎片組成這樣的我，飄至此處與你相遇。暗自祈禱，或許，有一天你也會想走入這個世界。

我閉上眼睛想著冬日的寂寥，一年在刺骨寒風的祝福下首度隻身來到北京，恰巧日前一篇邀稿於此時上了線，興奮又矛盾地想找人分享，帶著些許難為情將手機輕放在你面前。望著那認真瀏覽頁面的專注目光，讓人滿心忐忑，咫尺天涯的熟悉側臉，讓人怔怔出神。你若有所思指著其中一段說，李安所敘述的就像自己與父親

的關係。不知為何，當時猶豫了幾秒，默不作聲，聽起來輕描淡寫，似乎又藏有些

沉甸甸的東西。指尖稍微使了點力，除了你以外的溫度都是凜冽的，無法言傳的存

有依然如此溫柔，原來還是會渴望親耳聽你描繪，透過你的雙眼看一看來時路上曾

經觸動的片刻風景。

「年輕的時候想追求自由，但其實得到自由時，又覺得遠離父母了，很沒安

全感。其實抗爭是一回事，因為想要自由，但父親的威權給你壓力，也給你安全

感，那是我根本的立足點，我並不希望它浮動。」──張靚蓓《十年一覺電影夢》

也許此生無緣見到你的父親，卻察覺了那道如影隨形的複雜陰影，沉默地安置

後方。李安正代表了一代人的縮影，其父親，就如多數人的父親，是深深影響這一

代人一輩子的重要人物。無論離家、歸巢、壓力、期許，所有掙扎拉扯都來自於原

生家庭中的支柱。承繼刻板觀念裡傳統嚴父不怒自威的形象，從不輕易顯露對孩

子的愛與關懷，更令李安備感壓力的，還有爸爸另一個受人尊敬的身分：臺南一中

校長。過去一心希望兒子能繼承自己的志業，有份穩定的薪水，支撐一個正常的家庭，但同時又不得不答應他攻讀戲劇藝術，最好能出國深造光宗耀祖，如此矛盾的心態也間接轉移到下一代身上。父子之情、緊密互動與關係轉變皆蘊含在其諸多作品中。先是違背父親意願追求夢想，又因無法傳承而深感自責。他見證著既有文化在自己身上、在臺灣慢慢產生變化，因此早期作品內核多數圍繞在父執輩，延續倫理、孝道等中華文化的核心思想，不停拆解、打散、重組，為自身尋求和解與出口。進而領悟到，一個家庭之所以瓦解，有時是為了適應全新的結構。

總有人說，沒看過「父親三部曲」，就不足以談論李安。從一九九一年的《推手》、一九九三年的《囍宴》到一九九四年的《飲食男女》，這三部電影通俗卻情真，每個人皆能在其中望見似曾相識的影子。以家庭、傳承與孝順等傳統角度，如實記錄臺灣早期社會家庭形態的轉變與逐漸瓦解的軌跡。不僅於父子與父女的互動中呈現東西方的觀念差異，更映照新舊時代交替下的文化衝擊。正因導演親自面臨此段時代過渡期，一方面能透視傳統價值存在的理由，亦足以從溫柔寬厚的角度訴說小人物的故事如何反射大時代樣貌。

太極拳、婚禮以及烹飪緊扣中華文化精隨。思考此三部層層遞進的電影，可以從各種角度切入，好的或壞的，正面的或負面的，樂觀的或悲觀的，正向的或消極的，都足以尋找到各種矛盾情緒的出口。能夠貫穿這些故事的核心概念，終歸《少年Pi的奇幻漂流》一句：「人生就是不斷地放下，但讓人遺憾的是，我們都來不及好好道別。」Pi從頭到尾不停道歉，那千千萬萬句對不起，是他一輩子無法面對的罪惡感與良心譴責。或許必須相信，死者之所以死了，是為了讓生者可以存活，因此理查·帕克頭也不回地走入叢林。

有時候允許自己遺忘何其重要，能夠重新出發何其幸運。帶著痛感告別一個人，告別一種身分，告別一種責任，告別一個階段，告別一種心態，告別一種愛與一種恨；如何在變幻莫測的外在衝擊下處理好自己的情感，同時又顧及周遭親人不同立場的感受與尊嚴？你動輒得咎，束手無策。

《推手》討論中國傳統的父子相處模式。一個深受中華文化洗禮的太極拳師傅，年邁的他被兒子接到美國一起生活。與洋媳婦和孫子住在同個屋簷下，卻因為文化、語言、飲食、成長背景與傳統思維等產生許多磨擦。於惜字如金的嚴父形象

和百善孝為先的儒家思想之下，在在挑戰父親身為一家之主的舊秩序與舊觀念。但面對愛、倫理與親子關係，總有一人夾在中間，也終有一方需要退讓，我們該如何在盡孝與責任之間取得一個平衡點？

《囍宴》著眼於早期保守風氣下的同志愛情，談中華文化五千年的禮教壓抑，談華人在美國立足的生存不易，談延續香火的由重轉輕，談婚姻觀念的由厚轉薄，談女性角色為家庭奉獻變成追求人生目標。傳統的父母渴望抱孫享受天倫之樂的心願，也慢慢落得子大不由母的感慨。維繫一個完整家庭仰賴的是退讓妥協和睜一隻眼閉一隻眼，而至於傳承這件事，已經由不得父輩了。

《飲食男女》則是身為女兒共鳴最深的一部。題旨依然緊扣在孝道與家庭，但差異是已經不見兒子存在，一個家已經可以接受由女兒延續香火，慢慢將重心轉移到父女關係和角色互換之上。所謂情理之中，意料之外，看似思想開放的二女兒反倒內心是最傳統也最顧家的。在家庭面臨分崩離析時，一肩扛起了凝聚這個家的重擔。如實反映出後來的家族價值不再凌駕於個人價值，順從與盡孝不再是孩子的一切行事準則。家庭結構也沒有明顯模式依循，傳承重心更從有形轉移成了無形的影

響與情懷。

　　李安看著自己的雙親老去和孩子成長，決定賦予傳統父親形象一個嶄新而溫暖的祝福。縱使天下無不散的筵席，然而，有時候一個家之所以解體正是為了重新尋找新的結構。

　　「對於我來說，中國父親是壓力、責任感及自尊、榮譽的來源，是過去封建父系社會的一個文化代表，隨同國民黨來到臺灣後，逐漸失去他的統御能力及原汁原味。從父執輩身上，我看到中原文化的傳承在臺灣、在我身上所產生的變化。一方面我以自我實現與之抗逆，另一方面我又因未能傳承而深覺愧疚。這種矛盾的心情不僅是我對父親的感受，也是我對國民黨／中原文化在臺灣產生質變的感受。

　　隔了一個海洋，文化傳承發酵變質。

　　所以《推手》中的兒子，對傳承不知所措。

　　《囍宴》的兒子是同性戀，沖淡傳承意味。

　　《飲食男女》裡根本沒兒子，都是女兒，傳承已經走味了。」

對許多傳統父母而言，面子比裡子重要，表象比真實重要，形式比內在重要，維繫的是一個家應有的既定形狀，而非一個家血濃於水的情感本質。《推手》的兒子與父親幾乎是無法溝通；《囍宴》的父親其實對一切心知肚明，但人都得為大局犧牲小我；《飲食男女》的女兒最後與父親終於達成心靈上的對話與和解，家才開始真正建立起一個家的根基。因此，在整個社會變遷的過程中，與其說傳統家庭形態瓦解，不如說瓦解的是制式化外殼，進而重組成具有家庭之實的羈絆。

讓人深思，傳承的意義應該僅止於傳宗接代，或是轉而從個人價值裡尋覓另一種傳承的可能？三部電影無法切割，同時也是老一輩逐漸妥協退讓、年輕一代逐漸擺脫禮教壓抑的過程。我們不停地成長，不停地適應，不停地告別，不停地放下。那份愛夾雜眷戀與排斥，那份恨也夾雜習慣與厭煩，在新舊時代交替的夾縫處撞得鼻青臉腫，在東西文化衝突的邊緣徘徊無處安放，然後專注未來，於是些許落寞、些許澄澈的目光後開始有了理解與感謝。原來李安早已讀懂胸口的答案，一切必然都是按部就班、循序漸進，我們尋尋覓覓的只是一種說服自己接受事實的方法。

從《少年 Pi 的奇幻漂流》兩種版本故事之中看得最透澈的，就是人們總質疑童話故事太過夢幻失真，又不願接受現實經歷過於殘酷無情。李安透過電影一次又一次引導著我們走過斷背山的靜水流深，觸摸青冥劍的虛無縹緲，鑽入色戒的生死一瞬，兜兜轉轉來到此處。再度望向那雙猙獰無辜的瞳孔，鏡面般波瀾不驚的絕美海面只剩自己的倒影；隨苦無回音的漂流瓶載浮載沉，不如說說關於人與老虎的故事吧，有鯨魚、斑馬、猩猩和島嶼的故事，因此父親三部曲當中的最後一部《飲食男女》，終究迎向一個善良的結局。

願你我都能耐心等候，用心感受，李安細水長流般的目光，於道德衝突與一念地獄裡穿透謊言，溫柔凝視人性的善良與純真。會有那麼一天，將和解的可能點滴滲透至每一道曾經難以圓滿的內在傷口。

28

生命之河
《羅馬》

阿莫多瓦曾在電影裡說，好演員的條件不只要會哭，更必須懂得克制眼淚；好的導演也是，不只要會捕捉愛，更必須讓這份愛化為一種淡極始知花更豔的內斂。奪下該屆奧斯卡最佳攝影、最佳國際電影與最佳導演獎的《羅馬》，蘊藏著艾方索・柯朗最初立志成為一名導演的深沉情感。其中有百分之九十的畫面都是從他的記憶淬取而成，有些鮮明直接，有些則朦朧不清。那不只為形塑個人內在與外在的當下，同時也是形塑整個國家輪廓的時刻，墨西哥進入漫長時代變遷的濫觴。

打從他過去拍攝的第一部電影以來，都是在為了《羅馬》鋪路，細膩建構於創

作者私密的個人情感與回憶上。從自身經驗出發，溫柔內斂地緩慢釋放對於家鄉那份深刻複雜之情懷；嚴謹精準掌控每一個鏡頭，含蓄優美建構每一個畫面；縝密的光影捕捉與場面調度，就像是行雲流水的散文中蘊含的內斂詩意。在茫然晦暗的大時代下看見愛與善念的微光，又在動蕩不安的環境裡展現鮮明強烈的情感，讓如此一個細火慢熬、苦樂並存的美麗劇情深深撼動了世界各地的觀眾。

綜觀前作，《地心引力》研究太空科技，《人類之子》瞄準人類的寓言與未來，而《羅馬》則探索著導演極其私密的內在領域。在寫實與詩意交錯的黑白流動裡，更足以感受到這份獨特的鄉愁情懷。抽象而深度探索靈魂，電影中每一個角色都存在於真實生活，皆是他發自內心深愛的獨立個體，一點一點縝密編織成了國家整體的歷史輪廓。為了扎實譜寫獻給故土的一封情書，艾方索·柯朗重新審視自己的過去，那一段滿是情緒轉折的變遷過程。因此，在記憶迷宮中尋找根與方向的這段旅途上，與每一位共同呼吸過當時時代氛圍的人們持續開啟深層對話，將情感注入日常之中，將日常帶入寫實之中，將寫實寓於渺小之中，又將渺小凌駕於現實之上。猶如長大成人後，悠悠回望往日所油然而生的寬厚包容與百感交集，既貼近瑣

碎生活，又抽離了當局者迷的混亂情緒，透過成熟細膩的鏡頭語言靜靜訴說這個關於愛的故事。

畫面不動聲色地跟隨著主角克萊奧延展，流淌，追憶，以這個家庭為中心靜靜旋轉。《羅馬》沒有所謂的故事線，真實捕捉一個社會底層勞工的人生經歷。鑲嵌於時代洪流之中，沒有一個個體可以在社會群體中置身事外，因此個人遭遇才能喚醒集體意識，甚至跨越國界疆域與種族性別之藩籬。

從畫面觀察出眼前的家庭或許稱不上富裕，卻也具備一定的經濟實力，還存在一個多數時候缺席的父親，日復一日除了孩子們嬉笑打鬧的聲音外，就是女人們穿梭廳堂的忙碌身影。當時局動盪時，女性延續國家命脈，女性維持家庭運作，女性默默承擔一切，女性負責收拾殘局。

「我們都是一個人，不管他們怎麼說，我們女人永遠都是一個人。」

每個時代都是最好的時代，也是最壞的時代。因為人心孤獨，所以不顧一切追

求屬於自己的愛與依歸，夾在新舊交替的浪潮裡尋找身心的微弱平衡，但悲涼的是人與人之間永遠無法盡如人意。雖然《羅馬》並未牽扯戰爭，但在不安的氛圍繚繞裡，撕開的不只是有形的國家建設和平凡家庭，也狠狠打碎無形的價值觀與家族倫理。每一戶人家不再完整，男丁多數投身戰場。倫敦的滑鐵盧橋（Waterloo Bridge）又名女士橋（Ladies Bridge），二戰時幾乎全由女性重建，日本社會的內在衝擊也不出如此。因為戰爭與變革而破壞既有的社會形態，因為時局動盪而頻傳經商失敗，因為組成複雜而衍生出畸形的羈絆，因為空虛與孤獨長驅直入，而人們的情感持續在底下汨汨流動，如水一般。

彷彿追憶似水年華，水的意象處處隱藏在導演的童年凝視，從聲音喚醒畫面，從畫面沖刷情緒，你彷彿可以觸摸到所有關於水的具象與抽象折射。

上善若水，愛與善意是整部電影不停湧現的題旨，女人與母性皆如水般自然包覆，無色無味、無形無狀，難以一眼察覺，卻無孔不入流動於每一幕的隱喻中；有時候的跌宕覆水難收，如同破碎一地的杯子和被迫背負的人生傷痛。水能載舟，亦能覆舟，每一個在生活如潮水中載浮載沉的渺小個體，稍不留神便可能被浪潮吞

噬。逝者如斯夫，不舍晝夜，我們無從抗拒這些外在遭遇和與生俱來的天性，只能

靜靜像羊水一樣溫柔包容閃耀微弱光輝的生命，以及生命的幸與不幸、生命的情與

無情，然而萬物皆有裂痕，那也是光進來的地方。

艾方索‧柯朗無意放大電影中的任何情緒，基調平淡卻情緒更迭，波瀾不驚卻

張力十足。維持著一種極高難度的平衡，若有似無從克萊奧身邊映照出社會議題與

時代困境。在那樣無能為力的命運底下，階級差異、革命鬥爭、性別歧視、自由解

放對克萊奧而言都太過遙遠陌生。如何在工作與生活的齒輪夾縫裡重新認識自己而

不感到惶恐，就是幸福。

　不出所有故事中的女傭或下人，克萊奧的遭遇令人鼻酸。從日出而作，披星

戴月，從早晨一一喚醒睡眼惺忪的孩子們開始，忙碌到晚上一一關上家中每盞燈

光，溫順含蓄安靜覷覷，戰戰兢兢之感似乎半是自卑半是謹慎。片段記憶宛若行雲

流水的影像散文，總是默不作聲盡好分內職責，悉心呵護雇主家中的小小身影；眼

帶忐忑面露羞澀地望著男友裸體表演武術，善體人意順從每個人的要求和想法。她

梨花帶雨、吞吞吐吐向女主人表達未婚懷孕的無助；大腹便便面對一走了之甚至拿

槍指著自己的前男友，也沒有一句怨恨之詞。緊迫逼人的喇叭聲四起後咬牙苦忍分娩的疼痛只換得冰冷僵硬的小小身軀，不諳水性卻奮不顧身在即將滅頂的海浪中拉回兩個瀕臨生死邊緣的孩子。水平挪移的側面長鏡頭捕捉了海平面上的一波未平一波又起，也渲染出海平面下暗潮洶湧難以平復的壓抑張力，令人喘不過氣。

「我不想要他，我不希望他出生……」

「我們都很愛妳，克萊奧，對吧？我們都非常、非常愛妳。」

那一瞬間，克萊奧壓抑已久的情緒終於潰堤，無助的啜泣聲滿是自責與懺悔。

縱使女性有權決定自己是否願意成為一位母親，但無論我們選擇鬆開哪一隻手，在捨與得之間，在生與死之間，喪子之痛的代價依然疼得令人撕心裂肺。

何謂「家庭」？答案不僅僅是血緣。是枝裕和說一個真正的家庭偷不走的是羈絆，而艾方索·柯朗的定義是一段我們共同分享的記憶。克萊奧靜靜守護著眼前脆弱易碎的家，宛似恆星般將笑語和淚水盡收眼底，那是一個小人物的視角，屬於社

會底層的卑微樣態。一開始幾乎難以感受到她木然表情之下的喜怒哀樂，多看幾眼後發現那份不可多得的質樸真誠讓她美得脫俗也美得出眾。透過刷地水流到海浪波濤的層層堆疊，從生活經歷真實走入主角的內心世界，我們漸漸沉浸於偏見與隔閡早已不復存在的純粹深層認同中。

一個畫面就是一個故事，幾幕不動聲色的長鏡頭渲染出極為強烈的張力與無比鮮明的情感。我們看不見卻浸入於她的脆弱，看不見卻浸入於她的徬徨，看不見卻浸入於她的悲痛，看不見卻浸入於她的哀傷，看不見卻浸入於她的悔恨。導演溫柔呵護對於這個角色深沉的愛，小心翼翼捧於掌心，在市場、在街頭、在電影院外。茫茫人海中她是一片毫不起眼的綠葉，費明始亂終棄、嬰兒胎死腹中，像被世人所遺棄，但她如水般的生命容器映照出家庭形狀的無限可能，不忍人之心的善念在困境裡昇華成熠熠生輝的人性光芒。似乎我們瞬間意識到，眼前這位涉世未深的女孩已經過渡成了一位勇敢無懼的母親。

「羅馬啊，儘管你是整個世界，但若是沒有愛，世界不成世界，羅馬也不可能

是羅馬。」

歌德曾經如此寫道。縱使此羅馬非彼羅馬，但羅馬二字卻足以套用在每個人心中獨一無二的故土家鄉。艾方索‧柯朗以純粹的影像藝術呈現創作者私密的深邃情感，這是電影最動人的魅力；愛與良善，則是《羅馬》汩汩流動未曾停歇的心跳聲，在傷害與自私毫不留情地打擊後依然緩緩傾瀉而出。置身於無力或不懂追究的恍惚中，幸好我們還懂得給予愛，猶如陽光灑落海上盈盈閃耀，足以撫平遺憾、舒緩傷痛、消弭隔閡。縱使其去未知，也可能因此改變了一個人、一個家庭甚至是一個時代的命運。

愛默生說，每一篇故事都在探尋無影無形與不可預知，例如信仰、回憶與情感；而偉大的藝術作品則會在道德與是非之外，帶領觀者發掘自身內心深處的微光，在潮起潮落裡學會心平氣和堅持己見，這也是導演心中的《羅馬》。光影漫漫，氣息縹緲，我們抬頭仰望，記憶彷彿轟隆劃過天際的飛機，緩緩散發柔和光彩，此份凌駕血緣之上的愛與美一樣無法量化。

29

瘋狂只是日常
《一念無明》

張曼娟老師是大學時代的教授之一，雖然以前在學時的交集少之又少，但老師出新書時也都會買來一讀。那時候《我輩中人》甫出版，一段話映入眼簾便從此揮之不去了。老師寫：「摔倒了再爬起來，哭過了擦乾眼淚。絕不會問：『怎麼會這樣？』也不會問：『為什麼是我？』路在前方，走下去就是了。」

普通電影說的都是主角有多得天獨厚、受上蒼眷顧；超級英雄說的都是能力愈大、責任愈大；但真實故事則會告訴你，人生中無語問蒼天的劇變、失意與不公平才是真正由不得你我，像是《一念無明》，像是《醉鄉民謠》。當生活中百種

無奈從四面八方襲來時，可能有心卻使不上力，可能努力不見得有結果，如果可以，誰不想一走了之，但逃避只會在新的地方痛苦，衍生更多問題；漫不經心則會愧對人生，遺憾度日。可凡是人都會偶爾偏離軌道，甚至犯下無法挽回的錯誤，又能怎麼辦？日子還是要過，生活還是要運轉，甚至需要更高的開銷。我們都面臨著不同的難關、各自的戰場，如果心有餘力，任誰都想抬頭挺胸帶著尊嚴繼續活著。

多數人看《我只是個計程車司機》覺得國家興亡匹夫有責，但我當時對金四福抱以滿滿的同情。當背後背負著妻子遺願、女兒生計時，所圖也只能是一家溫飽，有個遮風避雨的屋簷，無暇顧及國家未來社會公理，畢竟世界追根究柢永遠是不公平的。當女兒被鄰居孩子欺負時，爸爸拉著她小小的手，殘忍地告訴她這個社會本來就充滿委屈，那一幕才真正讓人鼻酸。

其實，或許根本不存在所謂的強者與弱者，誰能斷言弱者一定不比強者痛苦？

人人都有非活下去不可的理由，能走到今天背負了多少悔恨與不甘，憑著雙手奮力求生是多麼困難的一件事，任誰都需要學著溫柔看待來自不同背景的人們，避免胸有成竹站在制高點責備、非難自己不夠理解的情況。沒有人願意經歷這些不幸，倘

若立場對調，我們所能做的也只是咬緊牙關走下去。

「在生活裡，不是每件事情你都可以不去面對，然後『外判』給他人。」

導演黃進一鳴驚人的處女之作《一念無明》像把冷酷無情的利刃，從精神患者的世界，殘忍地剖析社會底層的悲哀和無奈。帶著瘋狂的偏執，說著現實的醜陋，卻讓溫暖的親情與真摯的童言在伸手不見無指的漆黑之中，真實穿透了冰冷壓抑的都市偽善。溫暖之處在於彌補曾經的悔恨，美麗之處在於留白帶來的反思，動容之處在於血濃於水的牽絆，椎心之處在於力不從心的殘景，溫柔洗滌這些醜陋又難以苛責的世間百態。

故事以男主角阿東從精神病院緩慢步出展開，被久未謀面的父親接回小得可憐的雅房一同生活。父子兩人擠在連衣櫃都擺不下的狹窄空間，陌生而沉默的氛圍充斥在彼此身邊，形成矛盾又突兀的對比。似乎想打破這種僵局，卻礙於不擅表達而總是不得其門而入。原來，阿東一直是於父母離異之後，留在媽媽身邊不離不

棄的那個兒子。爸爸因受不了妻子的歇斯底里，拋下家庭一走了之。大兒子成績優異，早早遠離香港在美國成家立業。只剩下小兒子，善良得無法雙手一攤的阿東，連工作都辭去悉心照料臥病在床、情緒不穩、飽受精神疾病所苦的母親。他不只任勞任怨，所承受的指責怒罵更是足以將人逼到絕境。然而屋漏偏逢連夜雨，在一次疏忽之下，眼睜睜看著媽媽命喪黃泉。瞬間木然的表情，直挺挺佇立在廁所外面。那是永遠都忘不了的眼神，好像瞬間失去人類與生俱來的思考能力，掏空了靈魂與理智，只見血液混著流水汨汨從浴室的地板傾瀉而出。

「一念無明」，指人因執著、無知不能看清實相，在生命中不斷互相傷害，同時也折磨自己。也因此，阿東成了躁鬱症患者之一，幸好法院最終無罪定讞，卻也被貼上弒親的駭人標籤。縱使爸爸將不知該何去何從的更生兒子接回家照顧，但朋友畏懼他、自己提防他、社會拒絕他，連未婚妻都痛恨他。我們竭盡所能地試著愛人，卻總是以愛之名彼此傷害。

更駭人的在於，這並不是一個全然陌生的情節，反而真真實實滲透於社會各個角落。人到老年或多或少都飽受著精神方面的折磨，兒女不見得具備專業知識或有

餘力照顧，也不見得能請到或留住看護，送入療養院也是兩難的抉擇，更有許多衍生出的棘手問題層出不窮；而且，總有遠走高飛置身事外的孩子，也有不惜一切一肩承擔的兒女，到最後每個人被折磨得心力交瘁，甚至裡外不是人。

選擇了親自守在年邁的父母身旁，勢必忽略工作、冷落家庭、委屈另一半，自古以來難以兩全。生命裡所扮演的每個角色並非皆能盡善盡美，往往只是兩害相衡取其輕。有的父親因為對妻子的愛而離開家庭，有的父親因為對子女的愛而披星戴月。無論千百種令人鼻酸的理由而導致日後的疏離，沒有人願意成為一位不負責任、背信忘義的無恥之徒。如果可以的話，誰不希望吃著媽媽親手送來的午餐、過著爸爸牽手放學的日子。大城市的生活壓力不知逼碎了多少市井小民的普通家庭。

看著父親在醫院的長廊上蹣跚而行的背影，已經捉襟見肘的生活再度因車禍雪上加霜。儘管之前數度相看無語，兩人這一幕積壓許久的情緒宣洩，不僅釋放了空氣中瀰漫的不安，也哭出了多年以來的深層委屈。即使遠在地平線的另一端，逃避往往無法真正解決問題、冰釋誤會，但身處地獄和天堂的交界之處，亡羊補牢牢不見得為時已晚，也不會永遠徒勞無功。那透光的絲絲在乎和關愛，看到的人自會有所

感受到並學著珍惜。

因為這就是家人，也是阿東當初就算走到盡頭，把自己逼到絕境，也不願意放棄母親的原因。

余文樂和曾志偉所展現的衝突與情感，絲絲入扣、牽動人心。兩人內斂精湛的詮釋，時而壓抑，時而奔放，時而相依為命，時而咫尺天涯，能夠釋放瞬間逼出觀眾兩行熱淚的高度情緒張力。在家徒四壁的小房間內，涵蓋的不只是父子關係的轉變，更是社會底層的悲歌。

曾志偉並未過於濫情地將愛掛在嘴上，即使口袋沒有多餘的錢，仍背地裡詢問護士該買什麼給阿東吃。雖然年輕時書讀甚少，仍偷偷買了許多關於精神疾病的讀物惡補知識；雖曾鑄下大錯，仍為了阿東下定決心抗拒自己的軟弱。生命中並不是每一件事都有第二次的機會，然而當機會再度輕敲大門時，即使與全世界為敵都要飛蛾撲火地珍惜緣分。身為一個父親，看著遍體鱗傷的兒子，如同導演並未明說的細節，爸爸也錯過了無法倒流的年華，卻是人到夕陽遲暮之時，金色陽光灑落心海上閃閃發光的悔不當初和坦然釋懷。

曾幾何時，成見蒙蔽了我們的雙眼，偽善充斥了我們的世界。在導演與編劇的帶領下，阿東儼然是整個香港社會的縮影，他周遭發生的一切更赤裸裸、血淋淋。而選擇在多處留白，除了意在言外的含蓄優美，也為了能讓觀眾自行投射、想像與反思。

每個人都面對著自己的難關，如果當初沒有辭職照顧母親，從大樓高處跳下來可能還會多一具遺體；未婚妻也並非天生就該承擔天文數字般的鉅額債務，更無法責怪鄰居質疑曾因弒母案而打官司的精神病患，甚至禁止自己的小孩接近阿東；亦難以苛責看到有人在超商狂吃巧克力，而圍觀錄影、上傳社群網站的群眾。因為這些都是我們會做出的行為、會說出的話語，更是所謂「正常人」合理卻荒誕的情緒反應。

「人只有用自己的心才能看清事物，真正重要的東西是眼睛看不到的。」

一句再熟悉不過的《小王子》名句，透過小孩子清澈澄淨的童言童語，不禁憶

起當年自己也曾經如此天真，對比現今成人世界病入膏肓的複雜險惡，滿滿的感慨油然而生。外在環境可能永遠都不會變得更好，不堪回首的過去也無法重新來過；破碎的內心造就藝術的誕生，留白成為最深刻的註解，餘韻則緩緩纏繞昔日的悔恨。只是這些各類形式的枷鎖需要我們的和平共存，這些如影隨形的遺憾也需要我們的反覆彌補。

但至少，在多年以後，能夠明白漫漫長路的存在是為了重要的一個轉彎，嘴裡嘗過欲說還休的苦澀之後，才懂得回甘的可貴。

30

偷來的時光，偷不走的愛
《小偷家族》

「一般人是無法選擇父母的，但像這樣自己選的父母，牽絆應該更強吧，我可是選擇了你唷。」

以竊竊私語取代大聲咆哮，以不慍不火取代怨天尤人，頻繁出現的逆光畫面與無處不見和煦的陽光灑落，勾勒出整部電影的溫暖調性，然而卻不如表現上看似如此平靜美好。是枝裕和說的是一言難盡的殘酷現狀，映照出大城市的繁華表象下千瘡百孔卻透得了光的悲傷故事。

這個東拼西湊的家庭一窮二白，什麼都是偷來的，偷來的家人，偷來的食物，偷來的用品，偷來的快樂，偷來的美滿，

偷來的幸福，卻在這些同甘共苦的艱困生活裡形成毫無血緣關聯的緊密牽絆。頻頻遊走在光影交會之處，猶如是模糊的灰色地帶，讓我們重新定義苦與樂，並反思何謂真正的家庭價值與社會價值。

一場超商的偷竊行徑揭開序幕，第一幕就相當耐人尋味。外表毫無共通之處的他們看似不像父子，因為天底下沒有一個父親會掩護並指使孩子伸出第三隻手，但默契十足的他們看起來又像父子，因為天底下只有父親會在寒冬裡寶貝地帶著兒子去買當地最好吃的可樂餅回家。沒有一聲爸爸的呼喚，卻處處流露對於彼此的信任與依賴。導演打從一開始便打算傳達給觀眾這種明確而不明朗、清晰而不清楚的模糊關係。

各個過目不忘的立體角色隨後出現，原來於此棟被高樓大廈環繞的老宅裡，一家六口彷彿三代同堂擠在小小的空間裡，窮得家徒四壁，苦得到處行竊。每個成員都有巴不得拋下的過去，有些人出入工地，有人打打零工，也有人從事特種行業，靠著微薄的收入、奶奶的老人年金，和無傷大雅的偷搶拐騙勉強維持生計。

縱使天下沒有完美的父母，這個家庭連正確的是非觀念都看不見蹤影，然而

因為那不忍人之心，在一個寒冷的夜裡帶回一個僅四歲、傷痕累累的無助小女孩，整個家庭增添了色彩，也帶來潛伏其中的危險。一方面於緊密而真實的互動中感受到片刻的珍貴幸福，猶如那夜一起圍爐的火鍋，那場只聞其聲的煙火，那幕牽著手在海邊開懷嬉戲的天倫之樂。於世俗標準之外，這是一個家庭應有的模樣，但另一方面，自始至終都沒人願意正視任何關於綁架或誘拐的犯罪問題。

是枝裕和敘事，畫面靜置，故事延展，探討之處不像道德的天秤，而是持續搖晃的鐘擺，在好與壞、對與錯之間形成一種平衡的微妙和諧。這份和諧卻能溫柔點出複雜亂象，不疾不徐溫潤地端詳著社會底層，波瀾不驚淡然地關懷著不起眼的角落。以寬厚寫實的鏡頭語言，從善的觀點看待惡的行為，道出層層表象剝離之後比血緣還深的羈絆。素昧平生的無助身影在同個屋簷下相視而笑，於樸實無華的日常相處中自然攪動觀眾的波心，不帶一絲刻意，沒有一點矯情。

往往特別諷刺，經濟環境優渥的富裕家庭裡看不見愛，而捉襟見肘的貧窮人家卻流動著安貧樂道、同甘共苦。當我們一無所有時才深刻體會到，從他人那裡得到的愛方是生能帶來，死能帶走的人生重量。

家人與家人之間的日常相處，是劇情推進的關鍵，從尤里到來的那一天開始起了變化。一如所有家庭，整個重心轉到了最小的孩子身上。祥太細心敏感的真摯眼神裡透露出些許落寞與不平衡，雖然他發自內心疼愛這個初來乍到的小妹妹，卻不願接受失去家人注意力的事實，但做父親的察覺到了。

相當喜歡導演鏡頭裡孩子的身影，特別是在著墨祥太和尤里，祥太和治太之間的情感。治太稱不上是一個稱職的好父親，卻是一個懂得和孩子溝通的好朋友。停車場、海邊戲水到最後一起釣魚的幾幕，他都明白如何化解心中疙瘩與開導說不出口的彆扭，更循循善誘讓祥太產生身為一個哥哥的自覺，只可惜，上樑混亂的價值觀終究無力灌輸下樑明辨是非的觀念。

「叫孩子去偷東西，你不覺得羞愧嗎？」

「我……沒有其他東西能教他了。」

有些電影是一層一層剝開才看見人性的溫暖，而《小偷家族》則是反其道而

行，一層一層暴露人性的缺陷。其實看看這幾個大人，會發現手腳不乾淨的原因也漸漸在中後半段顯露出端倪，然而這樣的社會百態，更是一種無法突破的惡性循環。是枝裕和的電影語言無法將是非黑白一分為二，真實世界也不出如此。他們曾經失手奪走人命，眼紅老人年金，持續收取紅包，教導孩子偷竊，有些行為已經超出小惡的範圍，包括偷來的一切，有一天都需要連本帶利吐回去。

後段穿插著的審問和自白，不只是演員們扎實演技撐起的深度，更尖銳剖開了社會底層的貧窮原罪與生存困境。這些人所面對的根本問題沒有任何一個外界的力量可以協助與改善，充其量只是貼上更多讓人抬不起頭的標籤，剩下的還是兩對依然不知該何去何從的無助雙眸。

讀到網路上有人寫著，祥太漸趨加重的失寵心態造就他故意選擇落網，但個人解讀並非如此。因為一個不完美的父親無法灌輸他應有的是非觀念，縱使隱隱然發覺到偷竊是見不得人的勾當，卻也不知道該如何是好；另一方面，雜貨店的老闆其實將這對小兄妹在自己店裡竊取商品的行為看在眼裡，念在年紀還小的份上好言相勸，一句以後不要再讓妹妹做這種事情了，開始動搖了祥太心裡曾經深信不疑的世

15

界。身為兄長的心態與責任感讓他寧可自己被捕也不願再讓妹妹行偷竊之舉，像媽媽信代一樣決定一個人承擔，卻沒想到漸漸流失的向心力會瞬間讓整個家庭走向分崩離析。

「如果做得好，為人父母本身就是一種英雄之舉。」而孩子是個機會，讓我們能夠變得更完整。祥太和尤里的出現，在犯罪與教育之間即使讓大人心有餘而力不足，相信也確實令非親非故的他們成為比過去更好的人。祥太開始明白，眼前這對叫不出口的父母，是有可能丟下自己一走了之的，但是他們也未曾怪罪過他讓整個家庭四分五裂，反而告訴祥太可以解開自己身世之謎的種種線索。當孩子長大的時候，就是有權決定自己人生方向的時候，無論過去或是未來。

故事從孩子開始伸展，也由孩子帶出深遠的餘韻，持續在觀眾的內心與之共鳴綿延傳散。一邊是祥太不敢回頭的目光與默念在嘴裡的一聲爸爸，另一端則是尤里渴望陪伴的望眼欲穿，費盡力氣終於探頭出去，卻都盼不到那份曾經如此緊密的愛與羈絆。有形的東西可以討回可以歸還，但無形而真實存在過的幸福，是每個人無法抹滅的人生印記；也是那一聲小心翼翼輕描淡寫的閒聊問候，撫慰了人世間的種

種缺憾，家的缺憾，愛的缺憾，欲說還休的缺憾。

是枝裕和以成熟的視角、寬厚的態度，探討所謂「家庭」對於每個孩子與整個社會的重要性。外界眼光對於一個失能家庭的定義太過僵化狹隘，像是情感的牽絆、心與心的觸碰，這些深層的依賴都是旁觀者眼裡物質條件、經濟環境所無法丈量的。不同於《當愛不見了》對於冷漠自私的無聲控訴，《小偷家族》以獨特的面貌，猶如灑落枝葉縫隙的陽光般，探問社會千瘡百孔的朦朧姿態。

曲終收撥當心畫，四弦一聲如裂帛，是《小偷家族》的急轉直下；東船西舫悄無言，唯見江心秋月白，是《小偷家族》的繞樑餘韻。現實殘酷的灰暗在是枝裕和的關懷光輝照亮之下，模糊我們對善與惡的分野，不停叩問當今的價值觀、法律規範和社福機構等等看似現代社會的文明象徵，是否能真正幫助到這些無枝可棲的幼小心靈。

川端康成《東京人》寫：「住在東京的人，都是沒有故鄉的人。」但是又何止東京？

大時代的悲哀毀壞了既有的家庭形態，在冷漠疏離而扭曲的都會天空底下，破

碎的家庭比比皆是，處於人聲鼎沸的孤獨街頭渴求的也只是一個陪伴，因此以各種形態打散再重新排列組合。而具備生孩子的條件並非也有為人父母的資格，但想來這也不是三言兩語如此簡單的事情。所謂血濃於水的情感連結可能逐漸瓦解，但在逆光的溫暖穿透中，卻能看見同是天涯淪落人之間發自內心的笑靨、真誠以待的擁抱與彼此陪伴的慰藉。或許無論有無血緣關係的存在，家本身就是一個易碎品，而是枝裕和輕輕地提起，重重地放下，這份問不了是非的愛所帶來的短暫救贖，其實強烈到足以拯救孩子的一生。

31

最好的一天
《真愛每一天》

過去獨自在英國生活一段日子，於租屋處購入一隻粉嘟嘟的小豬音響，常常接著電腦陪伴我度過許多電影和音樂時光。時常閒來無事，便會順道在市中心ＨＭＶ唱片行的特價區晃呀晃，尋覓有緣的光碟。一次以相當實惠的價格購入了《真愛每一天》，回家便迫不及待接上電視。將近三個鐘頭過去，打從淚流滿面等待字幕跑完的那一刻起，小豬的耳朵遂日日響起電影中數首動人歌曲。亦步亦趨跟著我遊歷歐洲各地，而後伴隨黎明的粉紫、粉橘、粉藍、粉紅的魔幻漸層天空下來到有你的國度。

從那一刻起發覺自己喜歡聽你講話，

講著熟悉的、聽得懂和聽不懂的語言。也許感到心曠神怡的從來不在說出的話語，而是炯炯有神而從未飄忽的凝神注視。坐在有天窗的房間裡，漸漸沉迷，彷彿抬頭就可以伸手觸摸來自星辰與陽光的祝福。有意無意地徒勞梳理內心紛雜纏繞的奔湧思緒，於是轉而求助電影，轉而求助音樂，願能自然而然打開一個縫隙，讓你大步走進來。

就像我們能輕而易舉從一個人的播放歌單中捉摸出他一部分的真實樣貌，打開手機舉凡桌布、鬧鐘、鈴聲無處不透露這個人的私密世界，《真愛每一天》的旋律就這麼在腦中盤旋，不受控的風吹起一幕幕動人景象。樸實的婚禮，紅色的婚紗，幸福的笑臉，環抱腰間的雙臂，以及 Jimmy Fontana 的〈Il Mondo〉低沉響起，繚繞在你我相對的無限內在時空。因為一部電影，看見不完美的婚禮也能極盡完美，綻放於記憶深處燦爛如花；因為一個人，發覺未知家庭的輪廓滿是美好華光，迴盪在天與地之間餘音茫茫。

那是 Ellie Goulding 的〈How Long Will I Love You〉，是 Jimmy Fontana 的〈Il Mondo〉，是 Ben Folds 的〈The Luckiest〉，是貫穿全片的主旋律，音樂喚醒了畫

面，畫面搖曳成情感，情感投射於故事。將有些老派卻不過時的美好，有些平淡卻不平凡的幸福，有些普通卻不容易的人生課題，輕快寫意地恣意編織成一幅動人藍圖。以樂觀真誠的純粹姿態，笑看人世間的必然跌宕，詼諧以對命運的擦肩而過。有一位朋友滿足地說，他觀賞完這部電影的第一個舉動，就是向現在已成為妻子的女友求婚。或許《真愛每一天》之所以如此迷人的理由，在於其並不意圖說教，而是將人一生的憧憬清晰勾勒在觀眾眼前，因為這不偏不倚是我們心中，看似近在咫尺卻又遠在天邊的完整人生樣貌。

提姆舉手投足就是愣頭愣腦，看到對方廬山真面目時還倒抽一口氣，手腳呈現不知該如何自然安放的困窘狀態；瑪麗呆呆的瀏海與樸素的洋裝，突如其來的怦然心動讓她手足無措，不小心跟蹌了一下。這兩人在熙來攘往的倫敦街頭可以說是毫不起眼，此時卻笨拙得如此可愛，彷彿命中注定必得相遇。縱使有無數條平行時空，一幕回眸，成為了說什麼也不願鬆手的片刻風景，彷彿暗示著，有時不能只是坐等命運到來，而是必須主動迎向命運。一樣是大城市裡庸庸碌碌的身影，不禁深深羨慕起這對沐浴昏黃燈光下的戀人，散發愛情的餘熱光輝。在地鐵站裡恣意起

舞，列車到站時倉促吻別；一起身著動物裝，親暱地勾著手臂穿梭日常；厚重大門向兩旁推開，背著光的甜美笑靨融化塵世汙濁。你會寧願相信，是我們的目光太過短淺狹隘，才未能領悟這些隱藏在平淡生活中的尋常美好。

擁有特殊能力無法拯救世界，穿越時空無法修復任何關係，甚至連扭轉自身渺小的命運齒輪都無能為力。每個人會渴望回到過去，都是為了改變未來；而事實是，過去與未來都無法改變，但回到過去所得到的深層領悟卻足以改變一切。

也許每個家裡都會出現一個失敗者吧，提姆古靈精怪的妹妹曾悠悠感嘆，即使感情再融洽，兄弟姊妹之間依然不乏競爭心態。相較於他一帆風順的倫敦生活，妹妹總是跌得鼻青臉腫，但靜下心來思考，她其實也說不上真正犯下了什麼重大錯誤才導致不幸降臨。隨著年紀增長，我們所做的每一個決定，每一次改變漸趨沉重，代價漸趨昂貴。往往在遇見人事物當下，難以判斷會為自己的未來帶來何種影響。提姆終究發覺，誰也無力改變妹妹或任何人的命運。人生不出如此，必須真正經歷過苦難的磨練，方能從痛定思痛裡重回到現階段人生的正軌。

他們於黑暗中摸索，於慌亂中成長，看著淚水蒸發，看著笑容烙印，濃縮在匆

匆流逝的光陰裡。驀然回首，提姆從一個人，走到兩個人，再昇華成一個家庭。如果幸福有形狀，一定就是眼前這對年輕夫妻相互扶持的和諧與美滿。縱使導演那份避重就輕過於浪漫，依然不難看出他們之間也存在爭執、不滿、恐懼、疲勞、失去以及負面情緒。婚姻不見山盟海誓，不見生死相許，不見華而不實的虛幻包裝，然而細看種種生活瑣碎，點點滴滴藏著陰晴圓缺後溫柔珍惜生命的真實重量。

「我們生活的每一天都在一起穿越時空，我們能做的就是盡其所能，珍惜這一趟不凡的人生旅程。把每一天當做從未來回來回味的一天，試著把每一天視為不平凡的一天。」

在真切動人的愛情故事之外，有人說《真愛每一天》實則為一部闡述父子關係的電影。提姆與父親細膩深刻的親情互動，是所有曾經為人子女與為人父母難以割捨的情感寄託。爸爸自豪地告訴他，自己將特殊能力全都用在這了，不停地看書，不停地閱讀，讀遍人一生中可以讀的經典文學，甚至將狄更斯所有著作看了三

遍以上。當下一陣鼻酸，即使穿越時空，我們面對的仍是自己渺小的一生，而此生的志願只要平凡快樂，多讀一本書，多感受一場回憶，多和孩子聊一次心裡話，誰說這樣不偉大呢？每每此時旋律奏起的瞬間，淚線自動不聽使喚，兩人並肩緊握拳頭，閉上雙眼回到過去，再度感受到被爸爸厚實手掌無憂牽起的安穩。記憶湛藍如海依舊，記憶中陽光溫暖依舊，原來送往、迎來、別離、相遇皆為必然的溫柔，只要來得及好好道別，直面死亡也可以不再徒留遺憾。

「我通常只會給新人們一個忠告，我們最終都會成為非常相似的人，重複說著陳年往事與回憶相同故事，因此，請試著找一個善良的人結婚，並努力成為這樣的人。而一個善良的男人就站在這裡，我的一生之中沒有什麼值得自豪的事蹟，但很驕傲能成為我兒子的父親。」

提姆婚禮上，父親滿足的神情不言而喻，毫不遲疑一字一句念出事先寫好的致詞。父子之間微妙流動著深刻的情感，扣人心弦，這幕始終難以忘懷。在一輩

子裡，也許不是人人都能做出什麼轟轟烈烈令人景仰的豐功偉業，但最有成就感的，莫過於讓我們所愛之人能引以為傲了。外表是父母給予的，聰明是與生俱來的，而善良則是操之在己。我想，值得被愛的人們，不出在足以恨的時候仍選擇愛，置身陰溝時仍願意仰望星空，畢竟許多條件都是一時的，我們有餘力成為一個懂得珍惜當下的善良之人。

《真愛每一天》蘊含了人世間無比美好的事物與哲理，關於親子關係、手足之情與夫妻相處云云諸多無解難題的理想境界。所謂淡極使知花更豔，在現實的拉扯之下，還有一部電影可以舒緩生活痛感，柔軟渴望未來，展現人間的美麗與希望，不應尋找一個更聰明的方式面對人生，而是踏實學會愛、學會知足、學會甘之如飴、學會在恆常的時間裡與苦樂相處，枕著另一半的胸膛靜靜凝望天空。

願你前方無浪，後方有樹，願我們一生被愛，歲月靜好。

〈全書完〉

引用電影

章節主題	
《愛在黎明破曉時》	Before Sunrise，1995 導演：李察・林克雷特 主演：伊森・霍克、茱莉・蝶兒
《愛在日落巴黎時》	Before Sunset，2004 導演：李察・林克雷特 主演：伊森・霍克、茱莉・蝶兒
《愛在午夜巴黎時》	Before Midnight，2013 導演：李察・林克雷特 主演：伊森・霍克、茱莉・蝶兒
《沒有煙硝的愛情》	Cold War，2018 導演：帕威・帕利科斯基 主演：喬安娜・庫里格、托瑪斯・科特、阿嘉塔・庫雷札

《燃燒女子的畫像》
導演：瑟琳·席安瑪
演出：諾耶米·梅蘭特、阿黛兒·艾奈爾
Portrait de la jeune fille en feu，2019

《婚姻故事》
導演：諾亞·波拜克
主演：史嘉蕾·喬韓森、亞當·崔佛、蘿拉·鄧恩、亞倫·艾達、雷·李歐塔·茱莉·哈格提、梅里特·韋弗
Marriage Story，2019

《霸王別姬》
導演：陳凱歌
主演：張國榮、鞏俐、張豐毅
Farewell My Concubine，1993

《淑女鳥》
導演：葛莉塔·潔薇
主演：瑟夏·羅南、蘿莉·麥卡佛、雀西·萊特、盧卡斯·海吉斯、提摩西·夏勒梅、比妮·費爾德斯坦、Stephen Henderson、洛伊絲·史密斯
Lady Bird，2017

《她們》
導演：葛莉塔·潔薇
主演：瑟夏·羅南、艾瑪·華森、佛蘿倫絲·普伊、艾莉莎·斯坎倫、提摩西·夏勒梅、蘿拉·鄧恩、巴布·奧登科克、克里斯·庫柏、梅莉·史翠普
Little Women，2019

《醉鄉民謠》

Inside Llewyn Davis，2013

導演：柯恩兄弟

主演：奧斯卡・伊薩克、凱莉・墨里根、約翰・古德曼、蓋瑞特・荷德倫、賈斯汀・提姆布萊克

《梵谷…星夜之謎》

Loving Vincent，2017

導演：多蘿塔・科比拉、休・韋爾奇曼

主演：道格拉斯・布斯、傑洛米・弗林、勞勃・古拉奇克、海倫・邁柯瑞、克里斯・奧多德、瑟夏・羅南、約翰・塞森斯、艾莉諾・湯姆林森、艾丹・特納

《梵谷…在永恆之門》

At Eternity's Gate，2018

導演：朱利安・許納貝

主演：威廉・達佛、魯伯特・佛列德、麥斯・密克生、馬修・亞瑪希、艾曼紐・塞涅、奧斯卡・伊薩克

《樂來越愛你》

La La Land，2016

導演：達米恩・查澤雷

主演：雷恩・葛斯林、艾瑪・史東、約翰・傳奇

《海上鋼琴師》

The Legend of 1900，1998

導演：吉賽貝・托納多雷

主演：提姆・羅斯、Pruitt Taylor Vince、Mélanie Thierry

《碧海藍天》

Le Grand Bleu，1998

導演：盧貝松

主演：尚雷諾、尚馬巴克爾

《賽道狂人》

Ford v. Ferrari，2019

導演：詹姆士・曼格

主演：麥特・戴蒙、克里斯汀・貝爾、強・柏恩瑟、凱特瑞納・巴爾夫、特雷西・萊特、喬許・盧卡斯、諾亞・朱普、雷莫・吉隆、雷・麥克農

《阿飛正傳》

Days of Being Wild，1990

導演：王家衛

主演：張國榮、張曼玉、劉德華、張學友、劉嘉玲、梁朝偉、潘迪華

《鬥陣俱樂部》

Fight Club，1999

導演：大衛・芬奇

主演：布萊德・彼特、愛德華・諾頓、海倫娜・寶漢・卡特、肉卷、傑瑞德・雷托

《異星入境》

Arrival．2016

導演：丹尼．維勒納夫

主演：艾美．亞當斯、傑瑞米．雷納、佛瑞斯．惠特克、麥可．斯圖巴、馬泰

《銀翼殺手》

Blade Runner．1982

導演：雷利．史考特

主演：哈里遜．福特、魯格．豪爾、西恩．楊、愛德華．詹姆士．奧莫斯

《銀翼殺手2049》

Blade Runner 2049．2017

導演：丹尼．維勒納夫

主演：雷恩．葛斯林、哈里遜．福特、安娜．德哈瑪斯、傑瑞德．雷托、羅蘋．萊特、戴夫．巴帝斯塔

《大象席地而坐》

An Elephant Sitting Still．2018

導演：胡波

主演：章宇、彭昱暢、王玉雯、李從喜、王超北

《小丑》

Joker．2019

導演：陶德．菲利普斯

主演：瓦昆．菲尼克斯、勞勃．狄尼洛、薩琪．畢茲、法蘭西絲．康諾

《海邊的曼徹斯特》
導演：肯尼斯・洛勒根
主演：凱西・艾佛列克、蜜雪兒・威廉絲、凱爾・錢德勒、珂茜・莫爾、
盧卡斯・海吉斯
Manchester by the Sea，2016

藍白紅三部曲
《藍色情挑》
導演：克里斯多夫・奇士勞斯基
主演：茱麗葉・畢諾許
Trois Couleurs：Bleu，1993

藍白紅三部曲
《白色情迷》
導演：克里斯多夫・奇士勞斯基
主演：茱莉・蝶兒、齊伯尼・查馬修瓦斯基
Three Colours: White，1994

藍白紅三部曲
《紅色情深》
導演：克里斯多夫・奇士勞斯基
主演：伊蓮・雅各、Jean-Louis Trintignant
Trois Couleurs: Rouge，1994

《誰先愛上他的》
導演：徐譽庭、許智彥
主演：邱澤、謝盈萱、陳如山、黃聖球
Dear Ex，2018

《82年生的金智英》
導演：金度英
主演：鄭有美、孔劉、金美京
Kim Ji-young: Born 1982，2019

《大法官》
導演：大衛・多布金
主演：小勞勃・道尼、勞勃・杜瓦、薇拉・法蜜嘉、文森・唐諾佛利歐、傑瑞米・史特朗、戴克斯・夏普德、麗頓・麥斯達、比利・鮑伯・松頓
The Judge，2014

父親三部曲
《推手》
導演：李安
主演：郎雄、王萊、王伯昭
Pushing Hands，1991

父親三部曲
《囍宴》
導演：李安
主演：趙文瑄、金素梅、歸亞蕾、郎雄、米歇爾・利希滕斯坦
The Wedding Banquet，1993

父親三部曲
《飲食男女》
導演：李安
主演：郎雄、歸亞蕾、楊貴媚、吳倩蓮、王渝文
Eat Drink Man Woman，1994

《羅馬》

Roma・2018

導演：艾方索・柯朗

主演：耶莉莎・阿帕里西奧、Marina de Tavira、Marco Graf、Daniela Demesa、Enoc Leaño、Daniel Valtierra

《一念無明》

Mad World・2017

導演：黃進

主演：余文樂、曾志偉、金燕玲、方皓玟

《小偷家族》

Shoplifters・2018

導演：是枝裕和

主演：樹木希林、中川雅也、安藤櫻、城檜吏、松岡茉優

《真愛每一天》

About Time・2013

導演：李察・寇蒂斯

主演：多姆納爾・格里森、瑞秋・麥亞當斯、比爾・奈伊、湯姆・荷蘭德、瑪格・羅比

內文引用

《1917》
1917，2019
導演：山姆・曼德斯
主演：喬治・麥凱、迪恩—查爾斯・查普曼、馬克・史壯、安德魯・史考特、理察・麥登、克萊兒・杜伯克、柯林・佛斯、班奈狄克・康柏拜區

《V怪客》
V for Vendetta，2005
導演：詹姆士・麥克特格
主演：娜塔莉・波曼、雨果・威明・史蒂芬・雷、約翰・赫特

《人類之子》
Children of Men，2006
導演：艾方索・柯朗
主演：克萊夫・歐文・茱莉安・摩爾、米高・肯恩、克萊爾—霍普・亞西堤、奇維托・艾吉佛・查理・杭南

《少年Pi的奇幻漂流》
Life of Pi，2012
導演：李安，主演：蘇瑞吉・沙瑪

《地心引力》
Gravity，2013
導演：艾方索・柯朗
主演：珊卓・布拉克、喬治・克隆尼

《我只是個計程車司機》

導演：張薰

主演：宋康昊、湯瑪斯・柯瑞奇曼、柳海真、柳俊烈

A Taxi Driver，2017

《攻敵必救》

導演：約翰・麥登

主演：潔西卡・雀絲坦、馬克・史壯、古古・瑪芭塔―勞、麥可・斯圖巴、艾莉森・皮爾、傑克・拉齊、約翰・李斯高、山姆・華特斯頓

Miss Sloane，2016

《決戰終點線》

導演：朗・霍華

主演：克里斯・漢斯沃、丹尼爾・布爾、奧利維亞・魏爾德、Alexandra Maria Lara、Pierfrancesco Favino、娜塔莉・多莫

Rush，2013

《刺激1995》

導演：法蘭克・戴瑞邦

主演：提姆・羅賓斯、摩根・費里曼、鮑勃・岡頓、威廉・桑德勒、克蘭西・布朗、吉爾・貝羅斯、詹姆士・惠特摩

The Shawshank Redemption，1994

《春光乍洩》
導演：王家衛
主演：梁朝偉、張國榮、張震
Happy Together，1997

《美國X檔案》
導演：東尼・凱
主演：愛德華・諾頓、愛德華・弗朗、Beverly D'Angelo、Avery Brooks、Stacy Keach、Jennifer Lien、Fairuza Balk、伊利奧・高、伊森・索普、Guy Torry、William Russ
American History X，1998

《胭脂扣》
導演：關錦鵬
主演：梅艷芳、張國榮、萬梓良、朱寶意
Rouge，1987

《寄生上流》
導演：奉俊昊
主演：宋康昊、李善均、曹如晶、崔宇植、朴素淡、張慧珍
Parasite，2019

《單車失竊記》
導演：維多里奧・狄西嘉
主演：Lamberto Maggiorani、Enzo Staiola
Ladri di biciclette，1948

《痛苦與榮耀》

Dolor y gloria，2019

導演：佩德羅・阿莫多瓦

主演：安東尼奧・班德拉斯、潘妮洛普・克魯茲

《登月先鋒》

First Man，2018

導演：達米恩・查澤雷

主演：萊恩・葛斯林・克萊兒・芙伊

《黑暗騎士》

The Dark Knight，2008

導演：克里斯多夫・諾蘭

主演：克里斯汀・貝爾、希斯・萊傑、麥可・凱恩、蓋瑞・歐德曼、亞倫・艾克哈特、瑪姬・葛倫霍、摩根・費里曼

《當愛不見了》

Loveless，2017

導演：安德烈・薩金塞夫

主演：瑪麗安娜・斯皮瓦克、艾力克謝・羅津、馬特威・諾維科夫、瑪麗娜・瓦西里耶娃、安德瑞斯・凱斯

《厭世媽咪日記》

Tully，2018

導演：傑森・瑞特曼

主演：莎莉・賽隆、麥坎西・黛維斯、馬克・杜普拉斯、榮・利文斯通

《瘋狂麥斯：憤怒道》
導演：喬治‧米勒
主演：湯姆‧哈迪、莎莉‧賽隆、尼可拉斯‧霍特、休‧基斯—拜倫、蘿西‧杭亭頓—懷特莉、芮莉‧克亞芙、柔伊‧克拉維茲、艾比‧麗
Mad Max: Fury Road，2015

《橫山家之味》
導演：是枝裕和
主演：阿部寬、夏川結衣、You
Still Walking，2008

《燃燒烈愛》
導演：李滄東
主演：劉亞仁、史蒂文‧連、全鍾瑞
Burning，2018

《藍色情人節》
導演：德瑞克‧奇安佛蘭斯
主演：雷恩‧葛斯林、蜜雪兒‧威廉絲
Blue Valentine，2010

《羅根》
導演：詹姆士‧曼格
主演：休‧傑克曼、派崔克‧史都華、理查‧E‧格蘭特、波伊德‧霍布魯克、史蒂芬‧默錢特、達芙妮‧金
Logan，2017

《驚悚》

Primal Fear，1996

導演：喬戈瑞・霍比特

主演：李察・吉爾、蘿拉・琳妮、愛德華・諾頓、安德魯・布瑞格、約翰・馬洪尼、艾佛烈・伍達

引用文字出處

作者序

我知道我的電影沒什麼大市場⋯⋯
採訪：錢欽青、陳昭妤，撰稿：陳昭妤《優人物／廢墟裡的新生
蔡明亮的山居歲月》聯合報，二〇一九年五月二十日

第1幕　不想擁抱我的人

就像日出，就像日落⋯⋯
《愛在午夜希臘時》台詞

1・愛到最後是無能為力——《愛在黎明破曉時》

虛構情節至少還遵循一定邏輯⋯⋯
馬克・吐溫

我很慶幸從來沒有住在海邊⋯⋯
強・麥克勞夫倫〈印第安那〉（Indiana）環球國際唱片

浪漫之事處處存在俯拾即是……

於千萬人之中，於千萬年之中……

奧斯卡‧王爾德《格雷的畫像》遠流

改寫自張愛玲〈愛〉

如果人間有神，一定是介於人們之間
的空間裡……

《愛在黎明破曉時》台詞

2‧不問是否值得──《愛在日落巴黎時》

世間所有的相遇，都是久別重逢。

《一代宗師》台詞

幸福注入悲傷的奇異時刻。

米蘭‧昆德拉《生命中不能承受之輕》皇冠

情不知所起。

湯顯祖《牡丹亭》

我們所做的一切都只是為了能被多多愛
一點吧。

《愛在黎明破曉時》台詞

對於三十歲以後的人來說……

張愛玲《半生緣》皇冠

年輕的時候，以為這輩子會遇見很多
心靈相通的人……

《愛在日落巴黎時》台詞

窮極一生也無法盡覽的城市。　　　　　　安東尼・杜爾《羅馬四季》時報出版

《正常人》　　　　　　　　　　　　　莎莉・魯尼《正常人》時報出版

《墨利斯的情人》　　　　　　　　　　E. M. 佛斯特《墨利斯的情人》聯經出版

我們因為愛上一個人，做出某些決　改寫自莎莉・魯尼《正常人》時報出版
定……

從人與人之間的無限可能……　　　　　伊森・霍克

你不敢問，也不願問值不值得。　　　改寫自張愛玲《半生緣》皇冠

一分鐘的朋友。　　　　　　　　　　《阿飛正傳》（Days of Being Wild）導演：王家衛，演出：張國
榮、張曼玉、劉德華、張學友、劉嘉玲、梁朝偉、潘迪華，1990

年深月久的生活也是愛。　　　　　　改寫自張愛玲《半生緣》皇冠

因為是他，因為是我。　　　　　　　蒙田《隨筆集》（Essais）

人生中的易捨處、難捨處，終究難以　改寫自蕭麗紅《千江有水千江月》「人世的折磨，原來是——易
真正捨棄。　　　　　　　　　　　　捨處捨，難捨處，亦得捨！」聯經出版

情不知所起，一往而深。　　　　　　湯顯祖《牡丹亭》

恨不知所終，一笑而泯。　　　　　　金庸《笑傲江湖》遠流

3 · 偶然的必然 ——《愛在午夜希臘時》

這個世界裡有太多不願改變……　改寫自東山彰良《流》圓神

我聽過一個故事，德國部隊一度占領巴黎……　《愛在日落巴黎時》台詞

阿莫多瓦捫心自問，老去是什麼樣的感覺……　《痛苦與榮耀》（Dolor y gloria）導演：佩德羅・阿莫多瓦，演出：安東尼奧・班德拉斯、潘妮洛普・克魯茲，2019

就像日出，就像日落……　《愛在午夜希臘時》台詞

4 · 在千瘡百孔中相愛 ——《沒有煙硝的愛情》

但在抵達生命終點前的兩三年……　Alissa Wilkinson〈Pawel Pawlikowski on his new film Cold War〉Vox，二〇一八年十二月二十一日

前面明白易懂的謊言遮蔽了煙硝……　改寫自米蘭・昆德拉《生命中不能承受之輕》「前面是明白易懂的謊言，後面是無法理解的真相。」皇冠

人們還年輕的時候，生命的樂譜才在前面幾個小節……　米蘭・昆德拉《生命中不能承受之輕》皇冠

所有戰爭都發生兩次，未曾真正畫下休止符……

　　阮越清《同情者》馬可孛羅

那像是柏拉圖的神話，以前人類是雌雄同體……

　　米蘭·昆德拉《生命中不能承受之輕》皇冠；原內容出自柏拉圖《會飲篇》

悲劇之不可違逆，存在於每一段戀情中……

　　改寫自朱利安·拔恩斯《生命的測量》「每則愛情故事都可能是悲傷的故事。」麥田

5·為活而愛——《燃燒女子的畫像》

每個人的心裡都有一團火……

　　原內容出自梵谷，由網友改寫，唯查無來源，可能已刪除。

我們一輩子只愛一次，無奈有時太早……

　　改寫自安德烈·艾席蒙《愛的變奏曲》「我們一輩子只愛一次，父親曾經說過，有時太早，有時太遲，而其他時候則總是有幾分蓄意的。」麥田

她的視野日漸縮窄到只容他一人……

　　鍾曉陽《停車暫借問》新經典文化

《一》

　　《一》（A one and a two）導演：楊德昌，主演：吳念真、金燕玲、張洋洋、唐如韞、李凱莉、戴立忍，2000

夜幕降臨之際煙火才可能完美。

改寫自林俊傑〈她說〉「等不到天黑／煙火不會太完美」作詞：

孫燕姿，海蝶音樂

年輕時人們都為愛而活……

川端康成《東京人》麥田

6・謝謝你在心裡陪著我──《消失的情人節》

親愛的，我們誰不曾盼望有一份好歸宿……

彭佳慧《大齡女子》作詞：陳宏宇，金牌大風

偏偏寂寞總是難相處……

同右

圓滿的結局是必要的，並非全然是妄想。

改寫自E. M.佛斯特《墨利斯的情人》「圓滿的結局是必要的……我把這本小說獻給『更快樂的一年』並非全然是妄想。」聯經出版

看到三十歲的你了，我很開心……

《消失的情人節》台詞

只會大哭不算是好演員，懂得克制淚水才是好演員。

佩德羅・阿莫多瓦

妳以前常常說做人要有勇氣……

　　　　　　　　　　《消失的情人節》台詞

生命就是未經排練的演員上了舞台。

　米蘭・昆德拉《生命中不能承受之輕》皇冠出版

喜悅是流體，幸福是固體……

　　　　　　　　　沙林傑《九個故事》麥田

7・愛依然存在——《婚姻故事》

婚姻就像商業契約。

　　　　　　　　　羅貝托・羅塞里尼

Men lead，women follow。

　　　　　　　　李維菁《人魚紀》新經典文化

維持一個婚姻所做的一切有多少是好的呢？

　　　　約翰・齊佛《離婚季節》木馬文化

讓生命慢一些長一些，持續地去牲觸……

　　　　黃麗群《我與貍奴不出門》時報出版

活著是自己去感受活著的幸福和辛苦……

　　　　　　　　　余華《活著》麥田

8・你的假戲，我的真實──《霸王別姬》

眼為情苗，心為欲種。一生一旦……　　　　　《霸王別姬》台詞

男人，別當他們是大人物……　　　　　同右

什麼是從一而終？從一而終說的是一　　同右

輩子……

〈當愛已成往事〉　　　　　　　　　　張國榮〈當愛已成往事〉作詞、作曲：李宗盛，滾石唱片

花一點錢，買來別人絢縵淒切的故　　張國榮〈不想擁抱我的人〉作詞：林夕，滾石唱片

事……

當天你離我而趕路，一轉眼回頭便蒼　　李碧華　《霸王別姬》天地圖書

老。

春天該很好，你若尚在場……　　　　張國榮〈春夏秋冬〉作詞：林振強，環球唱片

『一笑萬古春，一啼萬古愁』，此境　　《霸王別姬》台詞

非你莫屬……

藝術家了解何謂美學，受過苦之人明　　改寫自王爾德《深淵書簡》「如今我唯一願意為伍的只有文藝家

白何謂悲傷。　　　　　　　　　　　和受過苦之人，前者了解何謂美學，後者明白何謂悲傷。」麥田

但願我可以沒成長，完全憑直覺覓對　張國榮〈有心人〉作詞：林夕，滾石唱片

象……

第2幕　一追再追

女人有自主思考力，有靈魂，也有情　《她們》台詞

感……

9·似曾相識的盲尋──《淑女鳥》

女兒終究會活成媽媽的模樣。　奧斯丁·萊特《夜行動物》時報出版

追憶似水年華　馬塞爾·普魯斯特《追憶似水年華》聯經出版

我們都是矇著眼過日子……　米蘭·昆德拉《可笑的愛》皇冠

10‧以自我鋪成前路──《她們》

女人有自主思考力，有靈魂，也有情

感……

　　克里斯多夫‧諾蘭

　　《她們》台詞

在夢想中找到自己的現實。

我想，身為一個成熟女性……

Amanda Hess〈What Greta Gerwig Saw in 'Little Women'〉紐約時

報‧二〇一九年十月三十一日

11‧不同的追求──《醉鄉民謠》

如果你聽到一首歌，聽起來不太新

穎……

　　《醉鄉民謠》台詞

戰爭不是連續不斷的事件……

　　多麗絲‧萊辛《祖母，親愛的》麥田

許多人好奇我怎麼熬過那一段心情鬱

悶時期……

　　張靚蓓《十年一覺電影夢》時報出版

做電影就是形勢比人強。

　　同右

12・肉眼可見的生命力──《梵谷》

從事自己最想做的事⋯⋯

威廉・薩默塞特・毛姆《月亮與六便士》麥田

藝術真正的意義不在模仿自然⋯⋯

威廉・薩默塞特・毛姆《月亮與六便士》麥田

兒子，如果你死前寫了一封信給我⋯⋯

《梵谷：星夜之謎》台詞

也許這樣對大家是最好的吧。

同右

他們都有兩顆心，一顆心流血，一顆心寬容。

紀伯倫

人們常輕率地談論美，由於他們對於文字沒有感覺⋯⋯

威廉・薩默塞特・毛姆《月亮與六便士》麥田

曾經我好想和大家分享我所看見的一切⋯⋯

《梵谷：在永恆之門》台詞

有時候他人會說我瘋了，但⋯⋯

同右

13・不滅的希望——《樂來越愛你》

我永遠都會愛著你……

《樂來越愛你》台詞

正常只會使你平庸，若想偉大就要有點瘋狂。

張道宜〈林書豪：正常只會讓你平庸，有點瘋狂才能偉大〉Cheers，二〇一八年九月六日

她告訴我，關鍵就是那一點點的瘋狂……

《樂來越愛你》台詞

自己只是一個平凡的人企圖追求不凡的成就。

Pawan Atri〈I'M An Ordinary Guy Achieving Extraordinary Things: Rafa Nadal〉UBITENNIS，二〇一八年六月十四日

第3幕　顏色不一樣的煙火

我曾見過你們人類無法置信的事……

《銀翼殺手》台詞

14・海上鋼琴師的碧海藍天

城市如此廣大，卻看不到盡頭……

《海上鋼琴師》台詞

潛入海底，那裡的海水不再是藍色……　《碧海藍天》台詞

自由，希望，其實兩者皆是人間至善……

改寫自《刺激1995》台詞「希望是美好的，也許是人間至善，而美好的事物永不消逝。」

飛行的過程是穿越斷裂的空間，航行也是……

伊塔羅・卡爾維諾《如果在冬夜，一個旅人》時報出版

15・對極限的渴望──《賽道狂人》

生命如夏花般絢爛。

泰戈爾〈生如夏花〉

當車子到達七千轉時所有事物開始慢下來……　《賽道狂人》台詞

16・無處安放的心──《阿飛正傳》

愛情也像是不曾排練的演員走上了舞臺。

改寫自米蘭・昆德拉《生命中不能承受之輕》「生命就像一個演員走上舞台，卻從來不曾排練。」皇冠

幸福與荒謬本是同根生……

卡繆《薛西弗斯的神話》大塊文化

如果過去還值得眷戀，別太快冰釋前嫌。

王菲〈匆匆那年〉作詞：林夕，Faye Productions，2014

歡樂稍縱即逝，而悲傷長久永存……

改寫自王爾德《深淵書簡》「藝術家必須從『稍縱即逝的歡樂』青銅塑像，鑄造『長久永存的悲傷』，呈現出苦難的化身，而且別無他法。」麥田

這些沒有根的人生於城市死於城市……

V. S. 奈波爾《幽黯國度》馬可孛羅

或許人可以抵抗軍國主義和軍事政府……

大貫惠美子《被扭曲的櫻花》聯經出版

以前我以為有一種鳥，一開始飛……

《阿飛正傳》台詞

17・自我的掙扎——《鬥陣俱樂部》

天下皆知美之為美，斯惡已，皆知善之為善，斯不善已。

老子《道德經》

在鬥陣俱樂部裡，我看到有史以來最

強壯最優秀的人……

　　　　　　　　　　　《鬥陣俱樂部》台詞

美之為美，斯惡已，皆知善之為善，

斯不善已。

　　　　　　　　　　　　老子《道德經》

正理平治謂之善，偏險悖亂謂之惡。

　　　　　　　　　　改寫自荀子〈性惡說〉

藝術永遠都能反映現實社會……

　　EW Staff〈The blood, sweet, and fears of Fight Club〉娛樂週刊，

　　　　　　　　　　　一九九九年十月十五日

18・最唯美的隱喻──《異星入境》

科學不光是為了要尋求真理……

　　　　　　姜峯楠《呼吸》鸚鵡螺文化

我以前以為這是妳故事的開始，記憶

是種奇怪的東西……

　　　姜峯楠《妳一生的預言》鸚鵡螺文化

從一開始，我就知道自己一生的終

點……

　　　　　　　　　　　　　　　同右

即使一個人在各個時空做出千百種不同選擇……

　　姜峯楠　《呼吸》　鸚鵡螺文化

人生追求的是生命的經驗而非意義。

　　約瑟夫・坎伯

儘管已經知道人生旅程的終點與方向……

　　《異星入境》台詞

19・對價值的叩問——《銀翼殺手》

我曾見過你們人類無法置信的事……

　　《銀翼殺手》台詞

有時候，為了愛，你必須成為陌生人。

　　《銀翼殺手2049》台詞

第4幕　悲傷的語言

回到《長路》。那個父親說的話並沒有那麼絕望……

　　吳明益《苦雨之地》新經典文化

20・求死一般求生——《大象席地而坐》

這個世界到底怎麼了？　胡遷《牛蛙》新經典文化

不同文明程度有不同文明程度的規律和計畫……　胡遷《大裂》時報出版

往小裡說，這些小說講述的是隨著年齡增長……　同右

回到《長路》。那個父親說的話並沒有那麼絕望……　吳明益《苦雨之地》新經典文化

21・絕望後的蛻變——《小丑》

我曾以為我的人生是一場悲劇……　《小丑》台詞

如果我們都是被上帝拋棄的孩子……　《鬥陣俱樂部》台詞

人生近看是悲劇，遠看是喜劇。　查理・卓別林

抽菸是必要的，如果你無人可吻。　西格蒙德・佛洛伊德

生命中最孤寂的時刻……

費茲傑羅《大亨小傳》

最恐怖之處在於，個人的不幸並非獨一無二……

科爾森·懷特黑德《地下鐵道》春天出版

沒有舞蹈的革命，是不值得發動的革命。

《V怪客》台詞

藝術家用謊言揭開真相，政治家只會用謊言掩蓋真相。

同右

在多數的情況之下弱勢國家與人民無法代表自己……

卡爾·馬克思

22·痛到深處似無聲——《海邊的曼徹斯特》

我對你說了很多傷人的話，但我的心碎了……

《海邊的曼徹斯特》台詞

放涼你的表情／不寫你的眼睛……

葉青〈無聲〉

23・困境下的抉擇——藍白紅三部曲

《白》　　　　　　　韓江《白》　漫遊者文化

24・為自己找到出口——《誰先愛上他的》

這是關於一個人背負著社會長期賦予他的價值觀……　　魯皓平〈〈《誰先愛上他的》謝盈萱：人生沒那麼長，給自己太大壓力更沒幫助〉　遠見雜誌，二〇一八年十一月三日

我只是不習慣有人替我把事情做完。　　《厭世媽咪日記》（Tully）導演：傑森・瑞特曼，主演：莎莉・賽隆、麥坎西・黛維斯、馬克・杜普拉斯、榮・利文斯通，2018

我不懂，為什麼我愛你，她會難過。　　《誰先愛上他的》台詞

輕與重，輕是自由美麗的嗎？……　　米蘭・昆德拉《生命中不能承受之輕》皇冠

你知道一萬年是多久嗎？一萬年就是……　　《誰先愛上他的》台詞

峇里島，那夢幻的峇里島……　　《誰先愛上他的》劇中歌曲〈峇里島〉

但願不會太遲，但願我還能親口告訴你……　　《誰先愛上他的》台詞

25・世代流傳的苦難——《82年生的金智英》

你不是說叫我不要老是只想失去嗎？……　　趙南柱《82年生的金智英》漫遊者文化

忍耐不是美德，把忍耐當成美德……　　林奕含《房思琪的初戀樂園》游擊文化

自從成為全職主婦以後……　　趙南柱《82年生的金智英》漫遊者文化

你知道最讓我難過的是什麼嗎？……　　同右

如果妳身處的職場裡看似人人相似……　　Erin Nyren〈Natalie Portman's Step-by-Step Guide on How to Topple the Patriarchy〉VARIETY・二〇一八年十月十二日

第5幕　難以再說對不起

我們生活的每一天都在一起穿越時空……　　《真愛每一天》台詞

26・擁抱父母的平凡──《大法官》

若是你同意，天下父親多數都平凡得　李宗盛〈新寫的舊歌〉作詞：李宗盛，相信音樂
可以……

一首新寫的舊歌，怎麼把人心攪　同右
得……

27・掙脫與愧疚──父親三部曲

年輕的時候想想追求自由，但其實得到　張靚蓓《十年一覺電影夢》時報出版
自由時……

人生就是不斷地放下，但……　《少年Pi的奇幻漂流》（Life of Pi）導演：李安，主演：蘇瑞
吉・沙瑪，2012

對於我來說，中國父親是壓力、責任　張靚蓓《十年一覺電影夢》時報出版
感及……

28 · 生命之河——《羅馬》

好演員的條件不只要會哭……

《痛苦與榮耀》（Dolor y gloria）導演：佩德羅・阿莫多瓦，演出：安東尼奧・班德拉斯、潘妮洛普・克魯茲，2019

我們都是一個人，不管他們怎麼說……

《羅馬》台詞

我不想要他，我不希望他出生……

同右

羅馬啊，儘管你是整個世界……

安東尼杜爾《羅馬四季》時報出版

愛默生說，每一篇故事都在探尋無影……

改寫自安東尼杜爾《羅馬四季》「套句作家艾默生所言，每一篇故事都在探尋『無影無形與不可預知』，諸如信仰、失落、情感。」時報出版

29 · 瘋狂只是日常——《一念無明》

摔倒了再爬起來，哭過了擦乾眼淚……

張曼娟《我輩中人》天下文化

在生活裡，不是每件事情你都可以不

去面對……

　　　　　　　　　　　《一念無明》台詞

人只有用自己的心才能看清事物……　同右

30・偷來的時光，偷不走的愛——《小偷家族》

一般人是無法選擇父母的……

　　　　　　　　　　　《小偷家族》台詞

叫孩子去偷東西，你不覺得羞愧

嗎？……　　　　　　　　　　　同右

如果做的好，為人父母本身就是一種

英雄之舉。　　　　《超人特攻隊2》台詞

住在東京的人，都是沒有故鄉的人。

　　　　　　　　川端康成《東京人》麥田

31・最好的一天——《真愛每一天》

〈Il Mondo〉　Jimmy Fontana〈Il Mondo〉Universal

〈How Long Will I Love You〉　Ellie Goulding〈How Long Will I Love You〉Universal

〈The Luckiest〉　Ben Folds〈The Luckiest〉Universal

我們生活的每一天都在一起穿越時空……　《真愛每一天》台詞

而此生的志願只要平凡快樂……　改寫自五月天《笑忘歌》「這一生志願只要平凡快樂／誰說這樣不偉大呢」作詞：阿信，相信音樂

我通常只會給新人們一個忠告……　《真愛每一天》台詞

國家圖書館出版品預行編目資料

光影華爾滋：每部電影，都是一支擁抱內心的迴旋舞 /
Kristin著. -- 初版. -- 臺北市：春光出版，城邦文化事業
股份有限公司出版：英屬蓋曼群島商家庭傳媒股份有
限公司城邦分公司發行, 民110.04
　　面；　　公分
ISBN 978-986-5543-19-8（平裝）

1.電影 2.影評

987.013　　　　　　　　　110004755

光影華爾滋：每部電影，都是一支擁抱內心的迴旋舞

作　　　　者／Kristin
企劃選書人／何寧
責任編輯／何寧

版權行政暨數位業務專員／陳玉鈴
資深版權專員／許儀盈
行銷企劃／陳姿億
行銷業務經理／李振東
總　編　輯／王雪莉
發　行　人／何飛鵬
法律顧問／元禾法律事務所　王子文律師
出　　　版／春光出版
　　　　　　台北市 104 中山區民生東路二段 141 號 8 樓
　　　　　　電話：(02) 2500-7008　傳真：(02) 2502-7676
　　　　　　部落格：http://stareast.pixnet.net/blog　E-mail：stareast_service@cite.com.tw
發　　　行／英屬蓋曼群島商家庭傳媒股份有限公司城邦分公司
　　　　　　台北市中山區民生東路二段 141 號11樓
　　　　　　書虫客服服務專線：(02) 2500-7718 / (02) 2500-7719
　　　　　　24小時傳真服務：(02) 2500-1990 / (02) 2500-1991
　　　　　　服務時間：週一至週五上午9:30～12:00，下午13:30～17:00
　　　　　　郵撥帳號：19863813　戶名：書虫股份有限公司
　　　　　　讀者服務信箱E-mail: service@readingclub.com.tw
　　　　　　歡迎光臨城邦讀書花園　網址：www.cite.com.tw
香港發行所／城邦（香港）出版集團有限公司
　　　　　　香港灣仔駱克道 193 號東超商業中心 1 樓
　　　　　　電話：(852) 2508-6231　傳真：(852) 2578-9337
　　　　　　E-mail：hkcite@biznetvigator.com
馬新發行所／城邦（馬新）出版集團 Cite(M)Sdn. Bhd
　　　　　　41, Jalan Radin Anum, Bandar Baru Sri Petaling,
　　　　　　57000 Kuala Lumpur, Malaysia.
　　　　　　Tel: (603) 90578822 Fax:(603) 90576622 E-mail:cite@cite.com.my

封面設計／朱疋
內頁排版／極翔企業有限公司
印　　刷／高典印刷有限公司

■ 2021 年（民 110）4 月 29 日初版一刷　　　　　Printed in Taiwan

售價／350元

城邦讀書花園
www.cite.com.tw

ISBN　978-986-5543-19-8

104 台北市民生東路二段 141 號 11 樓

英屬蓋曼群島商家庭傳媒股份有限公司
城邦分公司

請沿虛線對折，謝謝！

愛情‧生活‧心靈
閱讀春光，生命從此神采飛揚

春光出版

書號：OK0138　　書名：光影華爾滋：每部電影，都是一支擁抱內心的迴旋舞

讀者回函卡

謝謝您購買我們出版的書籍！請費心填寫此回函卡，我們將不定期寄上城邦集團最新的出版訊息。

姓名：_____

性別：☐男　☐女

生日：西元_____年_____月_____日

地址：_____

聯絡電話：_____　傳真：_____

E-mail：_____

職業：☐ 1. 學生 ☐ 2. 軍公教 ☐ 3. 服務 ☐ 4. 金融 ☐ 5. 製造 ☐ 6. 資訊

　　　☐ 7. 傳播 ☐ 8. 自由業 ☐ 9. 農漁牧 ☐ 10. 家管 ☐ 11. 退休

　　　☐ 12. 其他 _____

您從何種方式得知本書消息？

　　　☐ 1. 書店 ☐ 2. 網路 ☐ 3. 報紙 ☐ 4. 雜誌 ☐ 5. 廣播 ☐ 6. 電視

　　　☐ 7. 親友推薦 ☐ 8. 其他 _____

您通常以何種方式購書？

　　　☐ 1. 書店 ☐ 2. 網路 ☐ 3. 傳真訂購 ☐ 4. 郵局劃撥 ☐ 5. 其他 _____

您喜歡閱讀哪些類別的書籍？

　　　☐ 1. 財經商業 ☐ 2. 自然科學 ☐ 3. 歷史 ☐ 4. 法律 ☐ 5. 文學

　　　☐ 6. 休閒旅遊 ☐ 7. 小說 ☐ 8. 人物傳記 ☐ 9. 生活、勵志

　　　☐ 10. 其他 _____